PORTRAITS INÉDITS
D'ARTISTES FRANÇAIS.

PORTRAITS INÉDITS
D'ARTISTES FRANÇAIS

Texte
par
Ph. de CHENNEVIÈRES,
Lithographies et Gravures,
par
Frédéric LEGRIP.

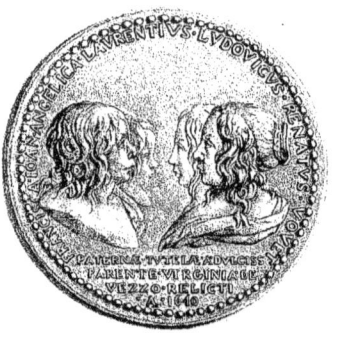

PARIS
VIGNÈRES, Quai de l'Ecole, 30 J. B. DUMOULIN, Quai des Augustins, 13..
RAPILLY, Suc. de LENOIR, Quai Malaquais, 5.

Imp. de KAEPPELIN, Quai Voltaire, 17.
1852

A M. LE COMTE EMILIEN DE NIEUWERKERKE,

DIRECTEUR GÉNÉRAL DES MUSÉES IMPÉRIAUX,

Intendant des Beaux Arts de la Maison de l'Empereur.

Monsieur le Directeur Général,

Je voudrais, pour la reconnaissance que je vous dois, vous dédier le plus beau livre du monde. Je n'en publierai jamais sans doute qui ait meilleure parure que celui-ci, grâce aux habiles crayons de mon collaborateur, M. Frédéric Legrip. Permettez-moi, en écrivant votre nom à sa première page, de vous y témoigner, le plus hautement que je puis, mon attachement sincère et mon profond dévouement.

Ph. de Chennevières.

Cette publication est née de la même pensée que nos *Archives de l'art français*. Le recueil de *Portraits inédits d'artistes français*, était le corollaire inévitable du recueil de *Documents inédits* relatifs à ces mêmes artistes. Des portraits nouveaux ne sont-ils pas des documents nouveaux et des plus intimes et des plus profonds sur les personnes qu'ils représentent?

Ceux que vont mettre en lumière soit la pointe, soit le crayon de M. Frédéric Legrip n'ont encore été vulgarisés ni par la gravure, ni par la lithographie; je les ai trouvés quelques-uns dans les peintures du Musée du Louvre, plusieurs dans les cartons de dessins de notre magnifique collection nationale, beaucoup aussi dans les Musées de nos provinces, un plus grand nombre encore dans des collections particulières, voire même au Cabinet des estampes. Le plus souvent ils sont peints ou dessinés par eux-mêmes, quelquefois par leurs amis ou leurs élèves. L'ancienne Académie royale de Peinture, Sculpture et Gravure, en faisant buriner, pour leur morceau de réception, par les admirables graveurs dont la France a été si riche pendant les deux derniers siècles, une grande partie des portraits de ses membres peints par leurs confrères, a singulièrement diminué notre tâche. Mais combien de portraits d'artistes, soit qu'ils fussent antérieurs à l'organisation de l'Académie, soit qu'ils travaillassent au dehors d'elle, soit qu'ils ne fussent pas de ses plus actifs dignitaires, ont échappé à cet honneur, et combien même de ceux-là se sont plu à esquisser leur plus piquant portrait dans le coin de leur meilleure composition!

Si l'inestimable salle des *Offices* à Florence, Musée dans un Musée, possède les figures de quelques-uns de nos peintres, — nous les énumérerons plus loin, — combien de ces études qu'exécutent de jeunes artistes d'après leurs compagnons de voyage et d'atelier, ont dû s'égarer sur les grandes routes de l'Italie, et peut-être en retrouverait-on encore. Notre bien est partout, c'est partout qu'il nous faudra le chercher.

Une biographie d'artiste sans portrait n'est que la moitié de son histoire. C'est parce que nous l'avons tous senti dans nos travaux, que j'ai cru intéressant et utile d'en révéler, dans une publication spéciale, le plus grand nombre possible. Dût le portrait nouveau, que je fais connaître, être le dixième d'un même peintre, il apprendra toujours quelque chose au biographe qui l'étudiera après nous. Ne point pouvoir comparer tous les portraits d'un homme illustre, c'est ne lui connaître qu'un caractère, qu'une face, qu'un geste. Sauvons de ces nobles figures d'artistes le plus qu'il nous sera possible, pendant qu'une tradition incontestable nous fixe leur nom, pendant que la fraude et l'ignorance n'ont point dénaturé ou perdu ces précieuses portraitures qui en disent plus, je le répète, que tous les historiens. Il en a tant péri déjà ! Comptez, si vous pouvez, les noms de nos artistes. Combien moins d'œuvres que de noms ! Combien moins de portraits encore que d'œuvres !

PORTRAITS INEDITS D'ARTISTES FRANÇAIS.
publiés par Mr. Ph. de Chennevières

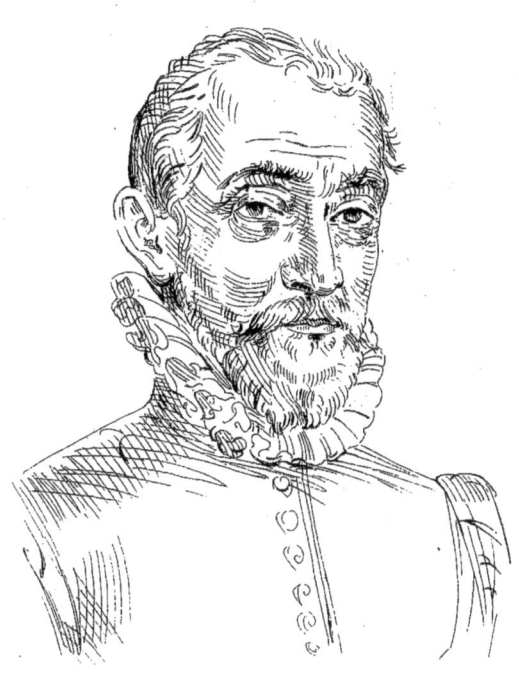

François Quesnel
D'après un Dessin Conservé au Cabinet des Estampes

Frédéric LEGRIP del. et a.f.

FRANÇOIS ET NICOLAS QUESNEL.

Il est un historien qui a fait grand tort, par son silence, à la célébrité des Quesnel; c'est Felibien. Les *Entretiens sur la vie et les ouvrages des plus excellents peintres* acquirent, aussitôt que publiés, une autorité si grande, en ce qui touchait à l'histoire de nos artistes nationaux, que De Piles, Baldinucci, Florent Lecomte, écrivant le lendemain de leur publication, n'ont pas songé à contrôler ni à compléter la série de nos peintres antérieurs aux contemporains de Freminet; ce que Felibien avait extrait de quelques comptes des Bâtiments Royaux, ils l'ont tout bonnement, tout textuellement copié. Les Quesnel n'avaient pas été nommés par Felibien; les Quesnel n'ont été nommés par personne. Est-ce de bonne foi que l'auteur des *Entretiens* avait négligé de prononcer un nom qu'avaient honoré tant d'artistes? Je ne le crois guère, et au risque de laisser soupçonner l'impartialité d'un historien que j'aime, je penserai que Felibien, champion passionné de l'Académie royale de peinture, a fait porter aux anciens Quesnel la peine d'avoir compté parmi leurs descendants les représentants et défenseurs des priviléges de l'antique communauté des Maîtres Peintres de Paris, la vieille confrérie de Saint-Luc.

Les Quesnel pouvaient à bon droit compter sur un vengeur : l'abbé de Marolles. C'était là l'homme des peintres de Henri IV et des petits graveurs à talent. Mais les mémoires du fameux collectionneur d'estampes, annoncés dans ses catalogues de 1666 et 1672, ont péri ou ne sont pas retrouvés, et il n'en a guères survécu que les quelques lignes inscrites sous le portrait de François, et que nous citerons plus loin.

Enfin M. le comte de Laborde, dans la *Renaissance des arts à la cour de France*, t. I, p. 312-7, s'est justement préoccupé de rendre aux Quesnel ce qui leur était dû. Il a groupé les notes qu'il avait rencontrées sur cette famille, et particulièrement sur François Quesnel. J'aurai beau joindre quelques notes nouvelles à l'intéressant butin de M. de Laborde, nous n'arriverons encore ni à une biographie ni à une généalogie. Tout du moins sera-ce quelques épis de plus à la glane.

La liste de portraits de Français illustres, imprimée au t. IV de la Bibliothèque historique de la France, du P. Lelong, compte jusqu'à dix membres de la famille des Quesnel, dont elle dénombre les portraits dessinés ou gravés. Si les deux François qu'elle distingue me paraissent être un même personnage, en retour je dirai que nous connaissons par leurs prénoms d'autres Quesnel dont les portraits manquent à cette série.

Faut-il en croire l'hypothèse de M. de Laborde? Il me plairait beaucoup pour ma part de reconnaître à la fois comme

aïeul de François et de Nicolas, le peintre Quesnel employé au château de Gaillon en 1501, par le cardinal d'Amboise. Il n'est pas non plus invraisemblable que le Jean Quenet, Guenel ou Quesnay et le Nicolas Quenet, peintres, qui, en 1536, 1537 et 1540, travaillaient à côté du Primatice dans la chambre de la reine ou à d'autres ouvrages de Fontainebleau, ne fussent encore des anneaux de la longue chaîne des Quesnel. Et pourquoi le second ne serait-il pas le même que ce « Nicolas Quesnel, père de Pierre et grand-père de François, » dont la liste de la Bibliothèque historique indique le portrait « dessiné par Nicolas Quesnel, son petit-fils, dans le cabinet de M. de Fontette? »

Dans le même cabinet se trouvait alors le portrait de Pierre Quesnel, fils de Nicolas l'ancien, et dessiné en 1574, par Nicolas Quesnel le jeune. C'est, nous n'en doutons pas, le même dessin qui se voit aujourd'hui au cabinet d'estampes de la Bibliothèque impériale, dans le recueil alphabétique des portraits de peintres, le même que Riffaut a facsimilé à merveille pour la belle publication de M. J. Niel, et qui porte cette inscription : « 1574. Pierre Quesnel, père de Nicolas, à qui est ce livre qui a faict ledict crayon. » — M. de Laborde fait un éloge très-vrai de ce crayon, la seule œuvre que nous connaissions, je crois, de Nicolas Quesnel, et qui le place au nombre des meilleurs crayonnistes du seizième siècle.

Nous arrivons à ce « petit feuillet de papier, sur les deux côtés duquel sont dessinés à la plume d'une main ferme et intelligente deux portraits d'hommes ; on a écrit au crayon, sur l'un : François Quesnel, Escossois, aisné de Pierre et de Magdeleine Digby, 1600 ; — et sur l'autre : Nicolas Quesnel, Escossois, second fils de Pierre, 1600. » — Cette précieuse feuille, dont nous traduisons aujourd'hui les deux faces, se trouve, à la suite du crayon de Pierre Quesnel, dans le volume des portraits d'artistes, au cabinet des estampes. Il y était dès le siècle dernier, car la liste de la bibliothèque du P. Lelong le signale au « Cabinet du Roi. »

J'ai déjà dit que, malgré le témoignage de cette liste, je ne croyais point à deux François Quesnel ; je n'en reconnais qu'un, celui dont le portrait *peint par luy-mesme et gravé par Michel Lasne* porte la biographie suivante, fournie par *Maroles en ses Mémoires* :

« Il naquit dans le Palais Royal d'Édimbourg, d'un François, issu d'ancienne noblesse escossoise, dont les belles qualités méritèrent l'estime et la protection de Marie de Lorraine, qui le donna à Jacques Ve, Roy d'Escosse, son mary. François fut chéri du Roi Henry III et de toute sa cour, et surtout du chancelier de Chiverny, qui ne put jamais le faire consentir à son agrandissement. Ses portraits sont souvent confondus avec ceux de Janet, auquel il succéda. Il composoit fort bien l'histoire et donna le premier plan de Paris en 12 feuilles. Son désintéressement luy fit également mépriser l'acquisition et la perte des biens de fortune, et sa modestie refuser l'ordre de Saint-Michel, sous Henry IV. Il joignit à une vertu, vrayement chrestienne, beaucoup d'expérience et de lecture ; et mourut, l'an 1619, après avoir reçu les sacrements qu'il demanda, en santé, dix ou douze heures avant sa mort. »

Ce n'est point un nom écossais que celui de Quesnel, et je me rendrai moins aisément que M. de Laborde à l'affirmation de l'abbé de Villeloin, lequelle aurait pour premier résultat de renverser les séduisantes hypothèses émises plus haut par le savant conservateur des monuments de la renaissance au Louvre, et acceptées très-volontiers par nous. Que Pierre Quesnel, père de François, ait suivi en Écosse la princesse de Lorraine, mère de Marie Stuart, et ait été attaché au service du roi Jacques V, rien de mieux ; Pierre Quesnel épouse une Écossaise d'ancienne noblesse, Magdeleine Digby, qui le rend père, dans le Palais Royal d'Édimbourg, de François, puis de Nicolas Quesnel. François naquit à Holy-Rood en 1543, ou 44 ou 45. Les dates de son âge, fournies plus tard par ses portraits ou par ses œuvres, ne s'accordent pas entre elles et ne permettent pas plus de précision. Le plan de Paris, gravé par Pierre Vallet sur son dessin et avec son portrait, le dit âgé de 64 ans en 1609. — Quand Michel Lasne grave un autre portrait en 1613, il lui donne 69 ans. — Deux autres portraits, dont l'un par Brebiette, nous le montrent âgé de 73 ans, et celui qui le qualifie de « premier peintre du Roy Henry IIIe, » est daté de 1616. Brebiette nomme François Quesnel « peintre et enlumineur, » et entoure son buste d'ornements allégoriques.

M. de Laborde a trouvé dans un compte des dépenses de l'hôtel du duc et de la duchesse de Lorraine, pour l'année 1573 : « A Me François Quesnel, peintre à Paris, pour avoir faict plusieurs portraits d'habitz, selon la mode moderne,

PORTRAITS INEDITS D'ARTISTES FRANÇAIS
publiés par Mr Ph. de Chennevières

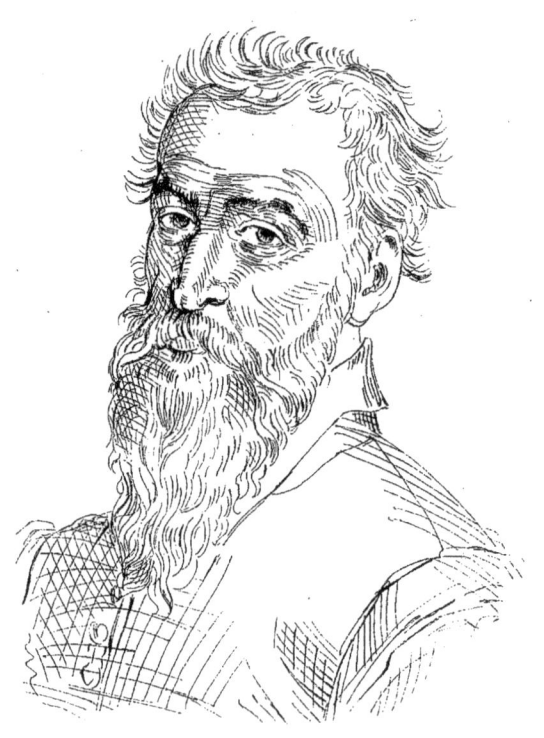

Nicolas Quesnel
D'après un Dessin Conservé au Cabinet des Estampes

Frédéric LEGRIP. sc. a. f.

pour envoyer en Lorraine, à Monsieur de Beauveau, gouverneur de Ms. le Marquis. vuj liv., xi s. » — M. de Laborde cite encore l'un des crayons de la bibliothèque de Sainte-Geneviève, signé : « Quesnel, » et remarquant son analogie avec le style de la grande école des Clouet, loue la simplicité de son faire et l'éclat de son effet. On trouve des dessins de Quesnel dans les catalogues des plus célèbres collections : Mariette signalait, en 1741, dans le catalogue Crozat « vingt et un dessins de Jean Cousin, Daniel Dumonstier l'ancien, Étienne Delaulne, Antoine Caron, Quênel, Ambroise Dubois et Martin Freminet. » Les vingt et un dessins furent achetés 30 livres par Nourri.

En 1775, Basan indiquait, dans le catalogue Mariette, « le portrait en buste d'une femme avec habillement antique et fraise au col, dessiné avec soin à la pierre noire, » par François Quesnel. Basan lui-même acheta ce dessin (h. 0m 22, l. 0m 16 c.) qui a passé depuis dans la collection nationale du Louvre; et nos lecteurs le peuvent voir aujourd'hui exposé dans la salle spéciale consacrée aux crayons; des vers de notre compatriote Bertaut, l'évêque de Seez, écrits au bas du dessin, par une main contemporaine, en accroissent encore l'intérêt :

Si ce portrait avoit les grâces nompareilles	Autant que ces beaux traits nous ravissent les yeux,
Dont son original fut embelli des cieux,	Autant ses doux accors raviroient nos oreilles.

BERTAUT.

On voit par le trait final que cette femme était une musicienne; quant aux grâces non pareilles, Bertaut parle à coup sûr du passé, car la tête, qui n'est pas toute jeune, n'a d'autres charmes que ceux d'une certaine douceur bienveillante : quant à l'exécution du dessin, elle est très-finie, mais non pas très-fine.

Le musée des dessins du Louvre possède encore dans ses volumes un très-joli croquis à la plume et lavé, de François Quesnel (h. 0m 29 c. 1/2, l. 0m 19 c.); celui-ci, par son exécution, est aussi intéressant que par son sujet : A droite, au premier plan, est agenouillé Godefroy de Bouillon, duc de Lorraine, premier roi chrétien de Jérusalem (*Godofredus Buillonius Dux Lotharingiæ, primus Jerosolimorum rex Christianus*). Il a les mains jointes; un livre est placé devant lui sur son prie-Dieu, auprès duquel sont posés à terre ses gantelets et son casque couronné. Le Godefroy, comparé au petit abbé vis-à-vis, est de taille surnaturelle. *Henricus a Lotharingia, Abbas Fiscanii*, Henri de Lorraine, dans son costume d'Abbé de Fescamp, et paraissant tout jeune et sans barbe, est agenouillé à gauche devant un autre prie-Dieu, près duquel sont pareillement posées à terre la crosse et la mitre. Entre les deux prie-Dieu, on lit : *Uterque pro sancta civitate militans*. D'autres pieuses inscriptions latines partent de la bouche des deux personnages ; d'autres sont écrites sur les pilastres et le cintre de la chapelle, dont l'architecture forme le fond de la composition. Il va sans dire qu'une grande croix de Lorraine est posée sur l'autel de la chapelle, et l'on voit les écussons armoriés du roi Godefroy et de l'abbé Henri de Lorraine au-dessus des niches vides des deux côtés de la chapelle. Au bas du dessin, il est écrit d'une plume qui semble appartenir au XVIIIe siècle, ou au XVIIe siècle au plus tôt : *François Quenel, peintre d'Henri III*.

Le cabinet Paignon Dijonval comptait jusqu'à dix portraits aux crayons rouge et noir, par François Quesnel. Mais comme je ne vois figurer au catalogue de cette collection aucun dessin attribué à Pierre ni à Daniel Dumonstier, ni aux autres crayonnistes contemporains, je serais porté à croire qu'on a fait bénéficier ici notre artiste, autant qu'on l'a frustré ailleurs. Mais le catalogue Paignon Dijonval mentionne le dessin de François Quesnel, à la plume et lavé d'encre, d'après lequel Thomas de Leu a exécuté sa gravure représentant le sacre de Louis XIII à Reims; estampe qu'a répétée Haelwegh. Nagler cite encore une estampe représentant l'éducation de Louis XIII par sa mère, publiée par de Mathonnière; les portraits de Marie de Médicis et de Henri IV, gravés par Thomas de Leu, le second signé Quenet; d'autres portraits encore gravés par Édelinck et Van Schuppen. Mais le nom du pauvre François Quesnel aurait cruellement souffert des graveurs de lettres des estampes, car sous le portrait de Pierre de Monchy, gravé par Van Schuppen, il serait désigné *F. Quesnin;* — par d'autres enfin *Fran. Qui. pinxit*.

Tout ce qui nous est resté de François Quesnel, soit pour les gravures, soit en dessins, nous le montre exerçant un talent d'artiste de cour, et c'est dans le sens de la faveur dont jouissaient parmi les courtisans ses œuvres délicates et non pas des titres qu'elles lui valurent, qu'il faut entendre les mots de Marolles qui le désignent comme successeur de

Janet. Quant à ses peintures, elles ne paraissent pas avoir dépassé la valeur de ses dessins ; Marolles pourtant, dans ceux de ses mémoires qui ont été publiés, le met, comme peintre, au niveau des plus fameux qu'eut encore produits la France de son temps ; mais le voisinage au milieu duquel il le nomme, semble dire précisément qu'il excella plutôt comme peintre en crayons que comme peintre à l'huile : « Pour la peinture, les noms de Bunel, de Du Breuil, de Freminet, de François Clouet dit Janet, de Daniel Dumontier, du *vieux Quesnel*, de Simon Vouet, de François Périer, de Jacques Blanchard, de l'Aleman, de Du Chesne, de Boucher, de Du Bois, de Fouquières, de Patel, de Testelin, de La Hire, de Chaperon et d'Eustache Le Sueur, sont encore assez connus, et nous pouvons nous consoler de leur mort par ceux qui nous restent, tels que le fameux Poussin de Normandie, Vignon, François et les Beaubruns de Touraine... » Le goût des peintres sous Henri IV — (c'est l'un des caractères de l'art à ce moment) — était singulièrement porté à la représentation des faits contemporains, et c'est ce qui nous a valu tant et de si curieuses estampes et peintures historiques de cette époque ; on en a de Du Breuil, on en a de Nicolas Bollery, de Léonard Gaultier, elles sont innombrables ; nous avons vu dans ce genre ce qui avait été gravé d'après les compositions de Quesnel. A la vente du général Despinoy se trouvait un méchant tableau signé à droite : *Qvesnel fecit*. C'était la représentation de l'ancien monument de bronze du pont d'Orléans, Jeanne d'Arc et Charles VII en costume de guerre, agenouillés devant la Vierge, qui soutient sur ses genoux le corps du Christ mort. Le dessin de cette curieuse peinture était très-lourd, à ce point qu'il semblait difficile de la croire originale. En tout cas, l'adresse de main de François Quesnel, prouvée par ses croquis à la plume et ses crayons, autorisait à renier pour lui cette œuvre indigne d'un artiste honoré par la cour délicate du dernier des Valois, et à en renvoyer la responsabilité au plus inconnu de ses neveux. Je ne parle pas des autres portraits attribués à notre Quesnel par le catalogue du général Despinoy. Chacun sait combien ce livre, qui eût pu être si curieux, offrait peu de garanties et de gravité dans ses attributions.

Pour en revenir à la liste des portraits de la Bibliothèque historique, elle enregistre, à la suite de Nicolas l'ancien, de Pierre et de ses deux fils, dessinés sur notre feuille, « Claude Quesnel, âgé de six ans ; dessin au cabinet de M. de Fontette ; — Jacques Quesnel, enfant ; dessin par François Quesnel, dans le même cabinet ; — Nicolas Quesnel, second fils de Pierre et de Magdeleine d'Igby ; dessin au cabinet de M. de Fontette ; — N..... sa femme ; *ibidem*. » — Voilà un second portrait de notre Nicolas, frère de François. J'ai dit le peu que je savais de sa naissance et du seul ouvrage par lequel il soit appréciable. Je n'en retrouve plus mention que dans une Sentence du 27 mars 1613, laquelle rend les Maîtres Peintres et Sculpteurs égaux en tous droits et fonctions à ladite Maîtrise, et dans un Arrêt du 7 septembre 1613, portant jonction entre les maîtres peintres et les maîtres sculpteurs ; ces deux pièces sont insérées dans le livre des *statuts, ordonnances et règlements de la communauté des maistres de l'art de peinture et sculpture, graveure et enlumineure de cette ville et fauxbourgs de Paris, tant anciens que nouveaux, imprimez suivant les originaux en parchemin, et scellez du grand sceau, et réimprimez en l'année* 1672... (Paris, 1672), et reproduites dans les *Lettres patentes du Roy, qui approuvent et confirment les nouveaux statuts de la Communauté et Académie de Saint-Luc de peinture-sculpture de la ville, fauxbourgs et banlieue de Paris*, etc.... (Paris, 1753.) Nicolas Quesnel, dans les deux arrêts, est qualifié « maistre peintre et bachelier, » et les significations du Châtelet lui sont adressées comme au représentant de la communauté.

Mais les livres dont nous venons de transcrire les longs titres fournissent de bien précieux renseignements sur les derniers peintres, héritiers du nom de Quesnel.

Augustin Quesnel, qui, comme artiste, pourrait n'être jugé de nous que d'après d'insignifiantes et peu nombreuses estampes de Garnier et de C. Goyrand, avait cependant sans doute visité l'Italie, puisque Malvasia le connaît et parle de lui. Son nom figure sur plus d'estampes comme éditeur que comme artiste : il a édité Brebiette, le portraitiste de son père ; il s'est édité lui-même, au moins pour la demi-figure : « Moy Picard, dit le Capitan. » Et je pense que l'Antoine Quesnel, éditeur d'une planche d'après le Parmesan, qui a si fort inquiété Nagler, ne doit être autre que notre Augustin, dont le nom aura été mal gravé. En 1561, il avait pris une telle importance dans la communauté des maîtres de Paris, que, lorsque le 4 août de cette année il s'agit de rédiger le contrat de jonction de l'Académie avec les Maîtres, son nom figure le premier dans l'acte : « Pardevant les notaires garde-nottes du Roy notre sire en son Chastelet,

soussignés, furent présens honorables hommes Augustin Quesnel, maistre peintre à Paris, Nicolas Vion, maistre sculpteur audit lieu, y demeurans, sçavoir ledit Quesnel, rue Bétizy, et ledit Vion sur la descente du Pont Marie, jurez et gardes de la communauté des maistres peintres de l'art de peinture et sculpture.... etc.... Et pour l'exécution des présentes ont lesdites parties éleu leurs domiciles irrévocables, sçavoir lesdits Maistres en la maison dudit sieur Quesnel, susdite rue de Bétizy, paroisse Saint-Germain de l'Auxerrois, et lesdits Académistes en la maison dudit sieur Errard èsdites galeries du Louvre..... Et le trente uniesme jour dudit mois d'aoust, sont comparus pardevant lesdits notaires honorables hommes Pierre Biard, sculpteur ordinaire du Roy, et Prime de l'Académie des maistres peintres et sculpteurs à Paris..... Toussaint Quesnel.... demeurant ledit Quesnel rue de Seine à Saint-Germain des Prez,... lesquels ont ratifié..... »

Je retrouve encore une fois Augustin Quesnel signant la sentence du 20 juillet 1660 qui défend aux maîtres d'avoir plus d'un apprentif; mais à partir de cette date le nom des Quesnel ne figure plus parmi les signataires des sentences et des arrêts faisant partie des règlements de la Communauté; et si la liste des portraits historiques multiplie encore sa célébrité, c'est en l'appliquant à des personnages qui ne sont plus de notre ressort : « Quesnel (N.), abbé de Conches. C. David, in-8°; — Pasquier Quesnel, petit-fils de François, prêtre de l'Oratoire, né à Paris le 15 juillet 1634, réfugié en Hollande, où il mourut le 2 décembre 1719, » juste un siècle, an pour an, après son illustre aïeul.

Le génie des arts a été généralement dans les autres pays un don particulier de Dieu à des individualités privilégiées; en France, ce sont des dynasties d'artistes interminables; au beau temps de ceux qui nous occupent, naître avec le nom de Janet, de Dumonstier ou de Quesnel, c'était naître avec le talent et les fonctions de peintre de la cour. Quand survint la révolution des arts, qui constitua l'Académie royale, les derniers Quesnel, les derniers Dumonstier jouissaient encore de la grande considération qu'ils devaient à la gloire de leurs ancêtres; mais Nicolas Dumonstier disparut en se confondant parmi les membres de l'Académie; les Quesnel firent plus bravement : ils s'anéantirent en restant fidèles à la Communauté de Saint-Luc, c'est-à-dire à la vieille école qui avait été celle de leurs pères, et qui mourait avec eux.

SIMON VOUET.

Simon Vouet est le maître qui a fourni les plus nombreux et les plus excellents élèves à la peinture française. L'école de David peut seule être comparée à celle de Vouet, non-seulement pour l'éclat des œuvres et des noms, mais aussi pour la fidélité avec laquelle les disciples observèrent les leçons et s'approprièrent jusqu'à l'illusion la manière du maître. Elle était bien séduisante la manière de Vouet, et elle lui appartenait bien à lui-même. Nul, depuis Véronèse, n'avait mieux entendu la peinture décorative, et voyez combien ses partis pris si simples prêtaient à là fois aux grandes choses et aux délicates, puisque Lesueur a gardé toute sa vie les types, les effets et les procédés de Vouet, et en a tiré les divins chefs-d'œuvre que vous savez. Simon Vouet, je le répète, a eu, sur l'art de son temps et de sa nation, une influence inexprimable; elle ne modifia pas seulement jusque dans ses entrailles l'école parisienne d'alors, à ce point qu'il ne m'est pas prouvé que le grand Poussin lui-même ne l'ait subie dans les effets de lumière de quelques-unes de ses premières bacchanales; la manière de Vouet était vraiment si française et si facile à s'approprier, que par les innombrables élèves qui, à Rome et à Paris, avaient encombré son atelier, elle gagna rapidement les provinces, où elle a produit les meilleurs ouvrages que nous y rencontrions encore aujourd'hui. En dehors de la longue liste, donnée par Felibien, des élèves qui le continuèrent à Paris, je citerai Blanchet à Lyon, Fredeau à Toulouse, frère Luc à Amiens, Poncet à Orléans ; il y en avait partout.

Je trouve, en cherchant dans Sandrart l'article de Vouet, que l'*argument* du chapitre 26, dans lequel il énumère treize peintres de la nation française, après avoir nommé *Bernhardus* (le petit Bernard), *Simon Vovetus* (Simon Vouet), *Valentinus Columbinus* (Valentin de Coulommiers), *Nicolaus Pousinius Normannus* (Nicolas Poussin de Normandie), *Casparus Pousinius* (le Guaspre Dughet-Poussin), *Carolus Lotharingus* (Charles Meslin, dit le Lorrain), *Erhardus* (Charles Errard) ; — et avant de finir sa liste par *Bruinius* (Charles Lebrun), *Hierius* (Laurent de Lahyre), *Franciscus Perrierius* (François Perrier) et *Bordonius* (Sébastien Bourdon), — introduit entre Errard et Lebrun, trois noms profondément inconnus : *Franciscus Paroy*, *Bellus Reperius Aquitanus*, et *Trufemondius è provinciâ oriundus*. Puis, quand il écrit le chapitre en tête duquel ils les avait nommés, Sandrart remplace ces trois inconnus par Petitot et par Raphaël Trichet du Fresne; et l'on croirait qu'il avait écrit en rêvant les trois noms étranges que nous avons copiés, si l'on ne trouvait, dans la liste des élèves de Vouet fournie par Felibien, entre Jacques Belly, de Chartres, et Alphonse du Fresnoy, de

PORTRAITS INÉDITS D'ARTISTES FRANÇAIS.
Publiés par M. Ph. de Chennevières.

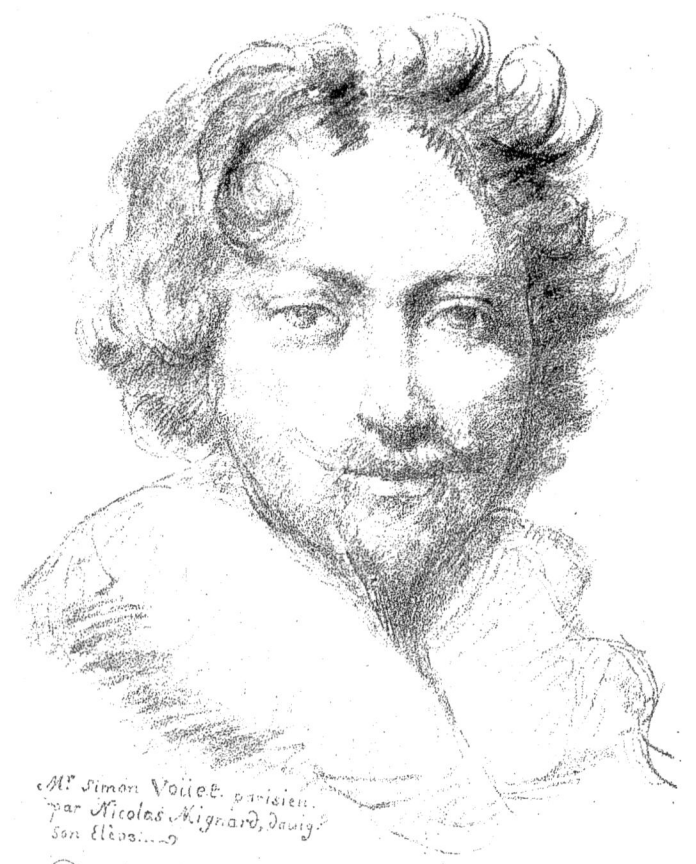

« M. Simon Vouet, parisien,
par Nicolas Mignard, dessiné
son élève... »

Simon VOUET
d'après un dessin conservé dans le musée des dessins du Louvre.

Paris, un certain *Louis Beaurepere*. Cet artiste jouissait donc alors d'une certaine célébrité, puisque le voilà cité dans la noble phalange; mais sans doute, par généreuse ambition, il sera allé se confondre et mourir dans cette grande multitude d'artistes qui fourmillaient dans l'Italie du XVIIIe siècle; et c'est là que Sandrart, qui cite volontiers ceux qu'il a connus, aura recueilli son nom, comme celui de ses deux compagnons, et l'origine bordelaise de Beaurepere, et l'origine provençale de ce *Trufemondius*, que je ne sais comment traduire.

Joignez au grand crédit de Vouet, comme chef d'école, ses immenses commandes de cour et de ville, la faveur privée dont l'honorait le roi, qui l'avait nommé son maître de dessin, et qui l'avait appelé d'Italie en 1627, en lui donnant le titre de son premier peintre, et vous comprendrez que nul peintre n'ait été plus recherché, plus célébré; partant, il n'en est pas dont il nous soit resté plus de portraits. Le musée de Versailles possède un Vouet peint par lui-même. Un autre Vouet fait partie de la série de portraits peints au XVIIe siècle, que possède le musée de Tours, et entre lesquels nous avons choisi le Claude Lorrain. Il se trouve un Vouet dans la célèbre collection des Offices, à Florence. J'en ai vu un quatrième dans la collection du général Despinoy; belle peinture où l'artiste s'était représenté lui-même, de face, et avec des cheveux gris, dans les dernières années de sa vie.

Les curieux peuvent voir exposé au Louvre, dans la salle des crayons, un petit dessin à la sanguine fort léger, la tête et le col seulement, d'un modelé très-lumineux et très-fin. Mariette, de la collection duquel il vient, avait écrit dans le cartouche, au-dessous : *Simon. Vouet effigiebat Claude Mellan.* C'est une tête de quarante ans, d'une expression loyale, comme tous les portraits de Vouet.

Les plus intéressants portraits gravés de Simon Vouet, sans nous préoccuper de celui par Jac. Lubin, daté de 1699, et qui décore les Hommes Illustres de Perrault, non plus que de ceux de Sandrart, de la suite d'Odieuvre et du D'Argenville, tous copiés d'après les suivants, sont : celui gravé en 1632 par Fr. Perrier, qui avait été élève de Vouet à Rome. Cette estampe se trouve d'ordinaire placée en tête de l'œuvre gravée de Vouet; le buste du peintre y apparaît encadré de deux figures de Renommées supportant les attributs des arts. Puis vient le portrait de Vandyck, gravé par Robert Van Voerst; la planche fait aujourd'hui partie de la chalcographie du musée du Louvre, avec les autres portraits d'artistes gravés d'après Vandyck. Il existe encore un portrait gravé en buste, dans une bordure ovale, par M. Lépicier, d'après une peinture de Vouet, par lui-même, datée de 1627. Mais le premier en date et en intérêt des portraits gravés de Vouet, est celui fait à Rome en 1625, par Ottavio Lioni; c'est aussi celui qui se rapproche le plus, comme âge et comme mine, du dessin publié par nous. — Un éditeur de Rome, Fausto Amidei, devenu possesseur des planches de Lioni, forma, en 1731, un curieux volume sous ce titre : *Ritratti di alcuni celebri Pittori del secolo XVII disegnati ed intagliati in rame dal cavaliere Ottavio Lioni, con le vite de' medesimi tratte da varj autori accresciute d'annotazioni*, etc. Voici la lettre du Vouet, dont le buste est encadré dans un dodécagone : *Simon Vouet Gallus Pictor, —superiorum permissu,* 1626. — *Eques Octavius Leoni | Romans pictor fecit.* La tête est au pointillé, le reste est en hachures ou tailles très-fines et très-libres. — Mais en tête du texte se voit un autre portrait de Vouet; c'est la gravure d'une médaille « di questo celebre uomo, » décrite au reste vers la fin de la notice, laquelle médaille, œuvre « di buon maestro, » au jugement d'Amidei, a été publiée de nouveau et avec plus de fidélité pour l'inscription, dans le *Trésor de glyptique et de numismatique, Med. françaises,* 1re *partie,* pl. XLIII, n° 6, et le texte, p. 53, col. 2 : SIMON. VOVET. PARISIENSIS. PICTOR. REC. (*Recteur de l'Académie de peinture*). — Non pas, Amidei a mieux lu et compris : *Regius* et non *Rector*. Peintre du roi; l'Académie de peinture ne devait se fonder par ses élèves que plus de six ans après la mort de Vouet. — *Buste de Simon Vouet à droite, la tête nue.*—R.=VIRGINIA. AVEZZO. PICTRIX. ROM. (*ana*) VOVET. PRIMOGENITI. CONIVX. A. *Buste de Virginie Avezzo, à droite, la tête nue et le sein décolleté.* — Æ *fonte,* 59 *mill. de diam.* — La gravure du livre italien est exactement de même dimension que la médaille ci-dessus décrite. S'il est désigné ici sous le nom de *Vouet primogeniti,* c'est pour le distinguer de ses deux frères, Aubin et Claude, peintres tous deux, et tous deux ses élèves.

Félibien, qui n'a pas connu cette médaille, en indique une autre bien plus curieuse encore, et c'est celle dont notre collaborateur a dessiné le revers pour le titre de notre publication. Le cabinet des médailles de la Bibliothèque impériale, qui possède la première, ne possède point celle-ci, et c'est à l'extrême obligeance de M. le vicomte de Janzé que nous devons

de pouvoir faire connaître à nos lecteurs cette moitié de médaille, qui est l'une des raretés de sa merveilleuse collection :
« La première femme de Vouet (Virginia Avezzo) étant morte, dit Felibien, au mois d'octobre 1638, il en prit une seconde à la fin de juin 1640. De la première il eut quatre enfants, deux filles et deux garçons ; l'aînée des filles, née à Rome, a été mariée à François Tortebat, peintre ; la deuxième, à Michel Dorigni, aussi peintre. Le plus jeune des garçons a suivi la profession de son père. Il eut de sa seconde femme trois enfants (1) dont il ne reste qu'un garçon. Les quatre enfants de son premier lit sont représentés dans le revers d'une médaille, où est le portrait de leur père et de leur mère, que fit un nommé Bouthemy, orfèvre et très-habile sculpteur. » Le Bouthemie, auteur de cette médaille, était, dit Simon (*Supplément à l'Histoire du Beauvaisis*), « un Beauvaisin qui s'est rendu célèbre dans la sculpture et l'orphevrerie par ses caprices merveilleux, et on voit une espèce de Grotesques que les curieux appellent Bouthemies. »

Quant à Virginia da Vezzo, — ou di Vezzo Velletrano, suivant Felibien, — ou da Vezo da Vetelli, suivant la leçon de Florent Lecomte dans son Catalogue de Mellan, — le portrait de la jeune *peintresse*, gravé à Rome par celui-ci, en 1626, et tous les biographes de Vouet en disent merveille. « Nella stessa città (Roma), dit Amidei qui les résume, tolle in moglie Virginia Avezzi Romana, giovane bellissima, e di buona famiglia, ancor'essa pittrice, e molto intendente di si bell'arte... » Dreux du Radier, dans son texte de l'*Odieuvre* (l'*Europe illustre*), dit que « Virginia était née dans une médiocrité de fortune qui fit penser ses parents à lui donner une éducation dont elle pût tirer quelque avantage, et qu'elle joignait à beaucoup de goût et d'intelligence, une figure extrêmement aimable et beaucoup de douceur dans le caractère. » Simon Vouet, qui lui avait appris son art, l'avait épousée en 1626, et ce fut l'année même de son mariage, que Mellan la dessina. C'est une figure pleine de grâce et de charme, et Mellan y a mis toute la légèreté et toute la délicatesse de son burin. Elle fait trio, dans son œuvre, avec les portraits gravés aussi par lui, de Madalena Corvina, « Romaine peintresse en miniature » gravée à Rome en 1636, et d'Anna-Maria Vayanini, « Florentine, qui a peint et gravé. » Mellan qui vivait, paraît-il, dans la familiarité des nouveaux époux, a encore gravé, d'après Virginia da Vezzo, une « Judith avec la tête d'Holopherne, » Loth et ses filles, Samson et Dalila.

Dès le commencement de l'année suivante, 1627, Simon Vouet dut quitter l'Italie, où il vivait depuis quatorze ans, pour venir à la cour de France exercer ses fonctions de premier peintre. Il emmena donc sa femme, leur petite fille, qui n'avait encore que quatre mois, et aussi sa belle-mère et son beau-père Pompeo di Vezzo. Ce pauvre homme ne put aller plus loin qu'Orléans, il y tomba malade et ne tarda pas à y mourir. Virginia était restée auprès de son père. Elle rejoignit plus tard son mari, qui était arrivé à Paris le 25 novembre. Dreux du Radier et d'Argenville nous apprennent que « dans la suite, quand Vouet fut devenu le maître de dessin du roi, elle eut souvent l'honneur de peindre en présence de Louis XIII; » mais les quelques lignes que lui consacre notre cher Mariette la font bien mieux connaître que tout cela : « Virginie de Vezzo de Velletri dessinoit agréablement, peignoit en miniature, et pouvoit travailler d'après ses propres compositions. Simon Vouet, étant à Rome, en fit sa femme, et fit entrer avec elle le bonheur et la joye dans sa maison, car outre les talens, cette femme avoit un bon esprit. Elle suivit son mari en France, lorsque celui-ci y fut rappelé par son Prince. Elle le fit père de plusieurs enfans, et mourut âgée seulement de trente-deux ans en 1638 ; elle s'étoit tellement fait aimer et estimer à Paris, que le Roi, par une grâce singulière et sans exemple, lui assura le logement que son mari avoit aux Galeries du Louvre au cas qu'il mourût avant elle. Mém. mss. »

Il nous reste à discuter l'auteur de la sanguine dont nous publions le fac-simile. La note écrite à la gauche, et qui n'est aucunement contemporaine, paraîtra à ceux qui connaissent la main du marquis de Calvières, célèbre amateur Avignonais du dernier siècle, pouvoir lui être attribuée presque indubitablement. Il est probable que M. de Calvières

(1) Il y a ici une confusion inexplicable. Felibien vient de dire que Vouet épousa sa seconde femme à la fin de juin 1640, il dit, immédiatement après les lignes que nous copions, que Vouet mourut le 5 juin 1641, et voici que trois enfants sont nés en moins d'une année. Évidemment Felibien a commis là une méprise qui pour nous est insoluble. Vouet est-il bien mort en 1641 ? Isaac Buillart, qui a donné son portrait et sa notice dans son *Académie des Sciences et des Arts*, et Charles Perrault assurent qu'il a vécu jusqu'en 1648. Il est en effet bien singulier que le Poussin n'ait point parlé de la mort de son rival dans ses lettres au commandeur du Pozzo ; mais d'autre part il eût été infailliblement directeur de l'Académie royale de Peinture s'il eût vécu en 1648.

avait recueilli notre dessin dans le Comtat ; or, chacun sait qu'il n'existe pour le Comtat qu'un Mignard, celui qu'un séjour de vingt années, une union amoureuse et des tableaux sans nombre ont fait nommer à tout jamais Mignard d'Avignon. Or, Nicolas Mignard n'a jamais été compté parmi les élèves de Vouet. De l'école de Troyes, il va étudier à Fontainebleau ; de Fontainebleau, il part pour l'Italie ; il fait halte à Lyon, puis à Avignon, arrive enfin à Rome où il ne passe que deux ans, retourne, l'amour pressant, à Avignon, d'où il ne paraîtra à Paris qu'en 1660. On ne voit là aucun contact avec Vouet, car il ne l'eût pu voir qu'à Rome, et Vouet en était déjà parti quand y vint Nicolas Mignard, âgé de 19 ans, en 1627. Si tant est que notre sanguine soit nécessairement d'un Mignard, je l'attribuerai donc à Pierre Mignard, plus jeune de deux ans que son frère, mais qui, après avoir étudié comme lui d'après les antiques et les peintures de Fontainebleau, fut conduit à Paris par le maréchal de Vitry et fut mis par lui sous la conduite de Vouet revenu de Rome. Je trouve même dans la vie de Pierre Mignard, par l'abbé de Monville, quelques lignes qui montreraient l'estime et la familiarité que témoignait pour son élève le premier peintre de Louis XIII : « Vouet, persuadé de la supériorité des talents de Mignard par la facilité qu'il avait eue à prendre son goût, crut devoir faire son gendre d'un élève si capable de le remplacer ; il lui déclara la disposition où il était de lui donner sa fille aînée en mariage. Mais quelque avantage que Mignard envisageât dans un établissement qui pouvait lui faire espérer la place de premier peintre du roi, il éluda la proposition. » Par malheur, il faut bien dire que Mignard avait, dans cette anecdote, légué un conte vaniteux à sa fille qui le transmettait à l'abbé de Monville, ou bien il avait pris au sérieux une plaisanterie paternelle de Vouet. Nous avons dit, en effet, que la fille aînée de Vouet n'avait que quatre mois quand il l'emmena de Rome à Paris, en 1627, et c'eût été un enfant de huit ans qu'eût refusé d'épouser Pierre Mignard, âgé lui-même de vingt-cinq ans, quand il partit pour Rome en 1635 ; quoi qu'il en soit, Pierre avait eu, comme on sait, le don du portrait dès sa première enfance, et le beau crayon que traduit M. Legrip ne serait pas l'un des moins curieux échantillons, et peut-être serait le plus ancien connu de cette suite merveilleuse de portraitures qui fit plus tard, à son tour, de Pierre Mignard un Premier Peintre du Roi.

CLAUDE GELLÉE, LE LORRAIN.

NÉ A CHAMAGNE, EN 1600; MORT A ROME, EN 1682.

Sandrart avait connu Claude Lorrain. Rien de plus charmant que les quelques lignes où il raconte leur liaison, leurs promenades et leurs études dans la campagne de Rome, et comment chacun d'eux était attiré par les détails de la nature particuliers à son talent; l'Allemand, par les rochers singuliers, les cataractes, les formes et les feuillages extraordinaires des arbres, les ruines gigantesques, tout ce qui enfin pouvait être propre à ses peintures historiques; le paysagiste Lorrain par les jeux de lumière et de perspective dans les horizons et les lointains, — et puis comment en camarades ils échangeaient parfois leurs études peintes. Sandrart l'a beaucoup hanté et beaucoup admiré, et nul n'en a fait l'éloge en termes plus intelligents. Aussi ne suis-je point trop porté à nier aussi absolument qu'on serait tenté de le faire les certaines histoires, bien singulières, il est vrai, qu'a enregistrées l'*Academia Picturæ* sur les commencements de la vie de Claude, son apprentissage chez un pâtissier, son métier de valet à tout faire chez le Tassi, etc. Il peut y avoir là dedans une part de fables d'ateliers, auxquelles ont pu donner prise cette mine et ces habitudes toutes simples et point courtisanes du Claude, dont parlent ses deux biographes contemporains. Mais il faut bien songer aussi que Baldinucci, dont la belle et si précieuse notice raconte ces mêmes années d'une tout autre façon, tenait ses renseignements de Joseph Gellée, le neveu et héritier de Claude, élève en théologie à Rome; or, celui-ci a bien pu, par vanité ou par un soin malentendu de la mémoire de son oncle, vouloir cacher les débuts pleins de misères et d'humilité et de dégoûts, au milieu desquels s'était développé le merveilleux génie qui, après avoir fait part à toute sa famille des grandes sommes qu'il avait gagnées, lui léguait encore à lui cinq mille écus romains.

Tout cela pour arriver à dire que, Sandrart ayant connu Claude, le portrait de notre paysagiste publié par lui dans sa planche NN, côte à côte de celui du Poussin, me paraît incontestable. Une autre preuve non moins certaine de son authenticité serait que la peinture originale, — d'après laquelle Sandrart et après lui d'Argenville ont fait graver le portrait qui accompagne leurs notices, et dont il existe au musée de Nancy une copie ancienne, donnée par M. le docteur de Haldat, — la peinture originale fit partie de la célèbre collection de portraits d'artistes formée par les Médicis et leurs successeurs dans le palais des Offices. Du moins, le catalogue de Nancy imprimé en 1845 l'affirme, bien qu'il ne me souvienne pas de l'avoir vue, et bien que je ne la trouve pas mentionnée dans les Guides de Florence. Cette admirable et sainte collection où se regardent les plus vénérés et les plus puissants génies qui aient, depuis le

PORTRAITS INEDITS D'ARTISTES FRANÇAIS,
Publiés par M. Ph. de Chennevières

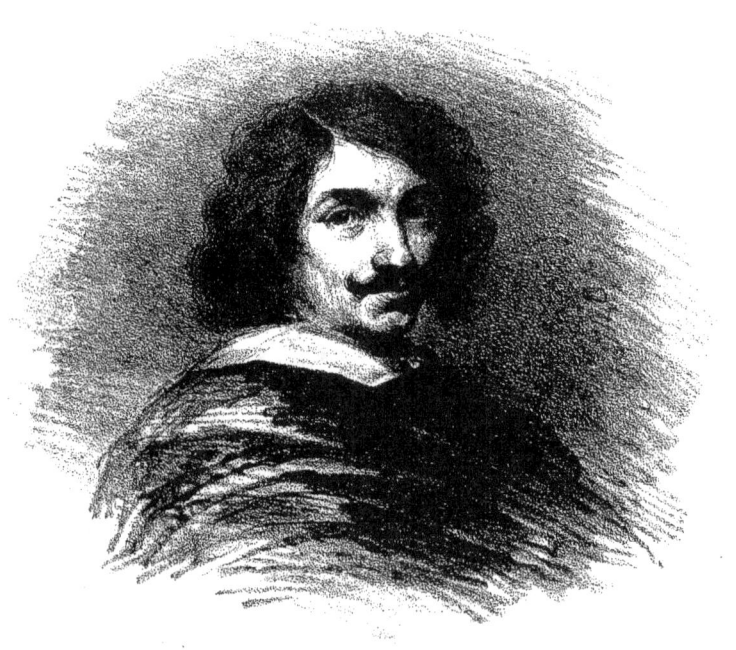

CL. LORRAIN,
d'après un portrait peint conservé au musée de Tours.

Frédéric LEGRIP, Lith. L. Français, del. Lith. Kaeppelin, Quai Voltaire, 12, Paris.

quinzième siècle, développé l'art par leurs chefs-d'œuvre dans toutes les écoles de l'Europe, n'a point de lacune, on peut le dire, dans son histoire, par les portraits, de l'art italien depuis Masaccio jusqu'à Canova; mais, en peintres français, elle est moins riche, et nos plus grandes figures lui manquent presque toutes. Elle n'a ni Poussin, ni Le Sueur, ni Puget; en revanche, outre le Simon Vouet que nous avons cité en son lieu et le Claude Gellée dont nous parlons sur la foi du Catalogue du Musée de Nancy, on trouve dans les deux salles des *Offices*, ou dans leur magasin, les portraits suivants de nos artistes nationaux, peints par eux-mêmes : Robert Nanteuil, le dessinateur et graveur de portraits; — Jacques Callot, le graveur lorrain; — Ferdinand Vout ou Voet, le même sans doute qui a gravé le portrait du Poussin vu de profil; — Charles Lebrun; — Jacques Courtois le Bourguignon; — le pastelliste Joseph Vivien; — Jacques d'Agard ou d'Agar, né à Paris en 1640, mort à Copenhague en 1716; c'était un peintre de portraits qui, le 31 janvier 1682, fut exclu comme protestant de l'Académie royale de peinture de Paris, dans laquelle il avait été admis le 3 août 1675; — Hyacinthe Rigaud; — Nicolas de Largillière; — Charles Poerson; — Antoine Coypel; — François de Troy et son fils Jean-François; — un inconnu, Pierre de Sparvier, peintre de portraits, de batailles, de fleurs, etc., élève de Cesare Gennari, à Bologne, « né probablement en 1660, mort en 1731, à Florence, où il s'était établi; » — un certain François Marteau, peint en 1726; — un autre inconnu, nommé Philothée Du Flos, « né à Paris, probablement en 1710, et mort en 1747; » celui-là était un peintre d'histoire, élève de J. F. De Troy et qui mourut pensionnaire à Rome; — Edme Bouchardon, le sculpteur; — Charles Natoire; — Antoine Favray, le chevalier de Malte; — encore un inconnu, nommé Pascal De Glain, qui vivait en 1779, et peignait au pastel (ne serait-ce pas le De Glim, peintre de portraits de l'école anglaise, encore florissant en 1782, d'après lequel Martin a gravé le portrait en pied du général Elliot?); — Mme Vigée Lebrun, peinte en 1791; — et, enfin, Ménageot, peint en 1797.

Vous le voyez, notre liste n'est pas longue, à nous autres Français, dans la collection imaginée par le cardinal Léopold de Médicis; et c'est vraiment pitié de voir notre belle et honorable école aussi incomplètement représentée dans la salle des portraits, qu'elle l'est, à quelques pas de là, dans la salle de tableaux consacrée dérisoirement à notre peinture française. Mais il a dû s'égarer en chemin plus d'un portrait destiné à la galerie des Médicis; voici du moins ce que je lis dans la *Vie de P. Mignard* : « Sur la fin de l'année 1690, Cosme troisième, Grand-Duc de Toscane, souhaita d'avoir le portrait de Mignard. Pour repondre à l'honneur que lui faisoit ce Prince, il se peignit avec tant de force et tant de ressemblance, que ses amis l'engagèrent à faire graver ce portrait aussi bien que la Sainte-Cécile et quelques autres morceaux choisis. Il travailla encore quelque temps après, avec la permission du Roi, à une Vierge qui lit. C'étoit pour accompagner le portrait qu'il envoïa au Grand-Duc. Dom Bonaventure d'Argonne, chartreux, auteur des Meslanges d'histoire et de littérature, masqué sous le nom de Vigneul Marville, remarque : *que tous les grands peintres ont fait des chefs-d'œuvre en faisant leurs portraits. C'est*, dit-il, *que l'amour-propre est un admirable Peintre qui ne manque jamais ses coups. J'en prens à temoin le Poussin,Vandek, Le Sueur, Le Brun, Mignard*, etc. Il est vrai que celui-ci a fait effectivement autant de chefs-d'œuvre qu'il s'est peint de fois. Vigneul Marville rapporte à cette occasion : *que lui aïant demandé : que faites-vous là ? un jour qu'il faisoit le portrait de sa fille, qu'il aimoit tendrement, Mignard lui repondit : je ne fais rien; l'amour-propre fait tout, et je le laisse faire*. Si le fait est vrai, il doit servir de preuve nouvelle à ce que cet auteur vient de dire; car ce portrait ne peut être que celui où mademoiselle Mignard est peinte en Renommée, tenant d'une main le buste de son père. Hequet grave ce tableau, qui est d'une beauté singulière : l'estampe va sortir de ses mains. » (L'abbé de Monville, pages 159-160.) Et ce ne sont pas seulement les portraits que les artistes peignent d'eux-mêmes qui sont des chefs-d'œuvre, mais aussi les portraits qu'ils peignent ou sculptent d'après les autres artistes, leurs amis ou leurs compagnons. En peignant les portraits des princes et des grands, les artistes se préoccupent de satisfaire le goût de la cour; en peignant les portraits de leurs pareils, ils ne songent qu'à satisfaire l'idéal de l'art lui-même.

Aussi le Louvre comptera-t-il parmi ses bonnes journées celle où M. le comte de Nieuwerkerke montrera au public, comme il l'a résolu, rassemblée dans les salles contiguës au Musée des Souverains, une suite sérieuse et digne de notre école, des portraits d'artistes de la nation française. Le peuple, en fréquentant ce coin tranquille et isolé du palais, consacré aux plus nobles et aux plus religieux souvenirs de notre histoire, revêtus des plus délicates formes de l'art,

apprendra à partager ses respects entre les princes, dont la glorieuse et féconde protection a fait éclore et mûrir le génie de la France, et entre les artistes de toutes sortes qui ont été les divins instruments de cette protection, et qui ont fait de Paris la suprême héritière d'Athènes, de Florence et de Rome. — Or, pour remplir ces salles, encombrées aujourd'hui par un triste mélange d'œuvres secondaires, dont le voisinage dépare et gêne les chefs-d'œuvre de son Musée Royal et Impérial, M. de Nieuwerkerke n'aura qu'à étendre la main et à prendre — dans son Louvre : Jean de Bologne, peint par Bassan; Nicolas Poussin, par lui-même; Lebrun, par lui-même ou par Largillière; Lesueur, par lui-même dans le tableau de la *Réunion d'artistes*, attribué longtemps à Vouet; Mignard, soit peint par lui-même derrière saint Luc peignant la Vierge, soit peint par Rigaud; Mansard, peint par Rigaud; Pierre Puget, par son fils François; Dufresnoy, par Lebrun; Séb. Bourdon, par lui-même; les frères Beaubrun, par Lambert en 1675; Mansart et Perrault, par Ph. de Champaigne; Samuel Bernard, par Louis Ferdinand; Michel Corneille, par Vanloo; Desportes, par lui-même; Jeaurat et Greuze, par ce dernier; Joseph Vernet et Hubert Robert, par Mme Lebrun, dont on a là encore deux portraits par elle-même; Ozanne, le dessinateur de marine, peint par lui-même. Si, comme aux Offices, on veut mêler la peinture au pastel à la peinture à l'huile, le Musée des dessins fournira à cette série : les portraits de Girardon et de De Cotte, par Vivien; ceux de Latour, de Dumont le Romain et de Chardin, par Latour; deux fois Chardin, par lui-même; Laurent Cars, par Perroneau; Natoire et Boucher, par Lundberg; Dumont le Romain, par Mme Roslin; Bachelier, Pajou, Vincent et Beaufort, par Mme Guyard, sans compter les miniatures et les dessins de toutes sortes.

A Versailles, M. le Directeur général trouvera : un très-beau Simon Vouet, peint, dit-on, par lui-même; J. Bourdon, peintre sur verre, par son fils Sébastien; Simon Guillain, par Noël Coypel; Jacques Lemercier, par un contemporain inconnu; Henri de Mauperché, par Ph. Vignon; Jacques Sarrazin, attribué à Jean Lemaire; Séb. Bourdon, par lui-même; Louis Testelin, par Ch. Lebrun; Martin de Charmois, par Séb. Bourdon; Jean Nocret, par Ch. Nocret, son fils; Louis Lerambert, par Alexis-Simon Belle; Gaspard de Marsy, par Jac. Carré; Lenostre, par Carle Maratte; Girardon, Sébastien Leclerc, Antoine Coypel, tableaux du temps; Coysevox, par Gilles Allou; Nicolas Coustou, par Legros; Charles de la Fosse, par André Bouys; Michel Corneille, par Rob. Tournières; J. Jouvenet, par J. Tortebat; Élisabeth-Sophie Cheron, par elle-même; Cl. Guy Hallé, par J. Legros; Jacques Autreau; Hyacinthe Rigaud, Nicolas de Largillière, André Bouys, Jacques Lajoue, par eux-mêmes; Nattier et sa famille; J.-B. Martin; Rob. Le Lorrain et Edme Bouchardon, par Fr. Hub. Drouais, le premier en 1714; Nic. Vleughels, par Ant. Pesne; le sculpteur J. Thierry, par Largillière; Carle Vanloo, soit par lui-même, soit par Louis-Michel Vanloo; ce Louis-Michel par lui-même, et encore par lui Nic. Henri Tardieu; Jacques Gabriel, J.-B. Fr. de Troy, tableaux du temps; Rob. Tournières, par P. Lesueur; Soufflot, par Carle Vanloo; Boucher, par Roslin; les deux Belle, Nic. Simon Alexis, et le dernier mort en 1806; Menageot, par madame Lebrun; Van Spaendonck, par Taunay; Edelinck, Cochin et Coiny, les graveurs; Gros, Girodet, par eux-mêmes; Gérard, ébauche de sir Th. Lawrence, etc., etc.; enfin la distribution des récompenses au Salon de 1824, par M. Heim, tableau qui a été gravé par Jazet. — La collection de Versailles a encore, soit dans son magasin, soit dans ses attiques, affublés d'un nom de courtisan ou de celui d'un peintre donné au hasard, quelques portraits d'artistes dont on n'a pu, jusqu'à ce jour, constater bien authentiquement les noms, mais qui, peu à peu, livreront le secret de leur personnage et de leur auteur. La plupart de ceux que je viens d'énumérer plus haut faisaient partie de la série des morceaux de réception exigés de ses membres par l'Académie royale de Peinture et de Sculpture, et qui furent réunis par la dissolution de cette Académie à la collection nationale du Louvre.

Où sont allés les portraits d'Académiciens qui manquent au Louvre et à Versailles? J'estime que si on réunissait à ceux énumérés ci-dessus, les soixante-trois autres qui sont déposés à l'École des Beaux-Arts, dans l'une de ses salles où le public n'a point accès, cet ensemble présenterait non-seulement la liste à peu près complète des morceaux de réception des portraitistes de l'Académie, mais la plus nombreuse et la plus étonnante collection qu'aucun peuple du monde ait jamais pu réunir des figures peintes de ses artistes nationaux. Voici les soixante-trois portraits de l'École des Beaux-Arts :

Adam l'aîné, par Perroneau; Adam le jeune, par Aubry; Allegrain, par Duplessis; Barrois, par Geuslain; Bertin

(Nicolas), par Delyen; Blanchard, par lui-même: Boullongne (Bon), par Allou; Brenet, par Vestier; Buirette, par Benoist; Buystère, par Vignon; Cazes, par Aved; Christophe, par Drouais; Collin de Vermont, par Roslin; Corneille (Michel), par Tournières; Coustou (Guillaume) le jeune, par Drouais; Coustou jeune, par Delyen; Coustou, par Legros; Coypel (Noël-Nicolas), par lui-même; Coypel (Noël), par lui-même; Ch. Ant. Coypel, par lui-même; Dandré-Bardon, par Roslin; De Seves, par Gascard; De Troy, par Belle; De Troy fils, par Aved; Doyen, par Vestier; Favannes, par lui-même; Ferdinand père, par Gascard; Fremin, par Autreau; Galloche, par Tocqué; Girardon, par Revel; Grimoux, par lui-même; Hallé, par Aubry; Houasse, par Tournières; Hurtrelle, par Hallé; Jeaurat, par Roslin; Lagrenée, par Mosnier; Largillière, par Geuslain; Leblanc, par un inconnu; Leclerc (Sébastien) le fils, par Nonotte; Lemoine, par Tocqué; Lemoine travaillant au buste de Louis XV, par un inconnu; Massé, par un inconnu; Platte-Montagne, par Ranc; Mosnier, par Tournières; Nattier, par Voiriot; Oudry, par Perroneau; Paillet, par Delamarre-Richard; Pierre, par Voiriot; Regnauldin, par Ferdinand; Rigaud (H.), par lui-même; Rigaud, par lui-même; Servandoni, par lui-lui-même; Silvestre, par Valade; Van Clève, par Gobert; Vanloo (L.-M.), peignant le portrait de son père, par lui-même; Vanloo (C.), par P. Le Sueur; Vanloo (C.-Amédée), par Mme Guiard; Vassé, par Aubry; Verdier, par Ranc; Vernansal, par Lebouteux; Vien, par Duplessis; un peintre inconnu tenant sa palette à la main, par un inconnu; par un inconnu encore, un peintre ou un dessinateur inconnu que je suppose être Pierre Dulin; il tient en effet un crayon à la main et est assis devant un bureau sur lequel est placé un livre au dos duquel on lit : *Sacre de Louis XV*. Or, chacun sait que les dessins de cette grande publication officielle dont la chalcographie conserve aujourd'hui les planches gravées, sont de Dulin. — Cette chalcographie du Louvre, que je viens de nommer, possède les planches d'un très-grand nombre de ces portraits du palais des Beaux-Arts, comme de ceux du Louvre et de Versailles. Ces planches sont l'œuvre des plus fameux graveurs français du siècle dernier; elles étaient les morceaux de réception de ces graveurs, comme les tableaux avaient servi à la réception des peintres. M. Gavard a bien fait graver quelques-uns des portraits d'artistes de Versailles dans ses *galeries historiques*, mais quant à ceux-ci, la plupart sont à refaire, ou ne sont pas faits.

Les soixante-trois portraits de l'école des Beaux-Arts furent *concédés temporairement*, par décision du 8 décembre 1825, et envoyés les 24 décembre 1825 et 25 juin 1826. Si M. le directeur général des Musées Impériaux jugeait, qu'en réclamant pour sa collection nationale des artistes français au Louvre, des portraits qui lui appartiennent par ses inventaires, il fût cruel de mettre à nu quelques murailles du Palais des Beaux-Arts, il me semble que dans l'intérêt de ce Palais et du public, M. le directeur général pourrait offrir à l'école des Beaux-Arts une généreuse compensation, et pleine de convenance, en lui prêtant un choix assez large de ces compositions académiques, morceaux de réception des peintres d'histoire qui, par malheur, sont trop éparpillés dans le Louvre. Ces intéressantes compositions de l'histoire serviraient là à l'histoire de l'art, aussi bien qu'à l'enseignement. L'échange serait logique, et les deux Palais y gagneraient.

Mais revenons à notre Claude.

En publiant le portrait ci-joint que j'ai rencontré dans le musée de Tours, et que M. Français a bien voulu y dessiner pour nous, je voudrais espérer faire connaître une forme nouvelle de la figure du plus grand des paysagistes qui aient peint le soleil et la lumière. Bien qu'il y ait dans le costume du portrait ordinaire une pointe manifeste de fantaisie, il serait fou de contester la fidélité dans l'air et les détails habituels de la tête, tout contraires qu'ils soient à la mode universelle du temps. A quel personnage de 1650 avez-vous jamais vu cette barbe et cette chevelure incultes? c'est la tête d'un bouvier, d'un rustre des bois. Faut-il croire que le Claude ait gardé invariablement toute sa vie la même coupe de barbe et de chevelure? Ce serait oublier les inévitables et très-déroutantes modifications que dans tous les siècles la mode a imposées, tous les dix ans, à la face humaine, à quelque simple et rude personnage qu'elle appartienne. Notre portrait de Tours fait partie d'une suite de six portraits de même espèce, conservés dans le même musée, et qui y sont arrivés on ne sait comment. C'est l'une de ces séries, comme on en a beaucoup formé au dix-septième siècle, et la contemporanéité incontestable du grand artiste et de cette série de peintures est ce qui ajoute à nos yeux le meilleur crédit à l'inscription du portrait qui nous occupe. Les six portraits sont ceux de Michel-Ange, Titien, Corrège, Caravage, *Vouette* et *C. Lorrain*, dont ils portent les noms écrits sur leur toile même. Tous les six me paraîtraient peints

d'une même main, quoi qu'en dise le Catalogue de Tours, et malgré l'orthographe française des inscriptions, sont assurément exécutés par une brosse italienne, qui a étudié l'école de Venise. Ce sont, pour la plupart, de très-habiles copies de portraits connus, sauf pourtant le Corrège, dont le portrait est celui d'un personnage de vers 1620. Quant au *C. Lorrain*, la singulière dissemblance de cette peinture aux traits gros et vigoureux, avec l'autre généralement connue, malgré la même épaisseur de chevelure noire, m'aurait peut-être convaincu que je n'avais affaire qu'au portrait de Charles Mellin, élève de Vouet, et que toute l'Italie du dix-septième siècle n'a connu que sous le nom de *Charles Lorrain*, *Carlo Lorenese*. Mais l'introduction de cet artiste secondaire au milieu de peintres d'une si grande renommée m'a paru inacceptable, et je ne me résoudrai jamais à croire qu'un autre que Claude ait pu, vers la moitié du dix-septième siècle, être désigné sous le nom de *C. Lorrain*, par un collectionneur français, comme digne de prendre place à côté de Michel-Ange, du Titien, du Corrége, du Caravage et de Simon Vouet, le père de tous les peintres français de ce siècle-là.

PORTRAITS INEDITS D'ARTISTES FRANÇAIS.
Publiés par M. Ph. de Chennevières.

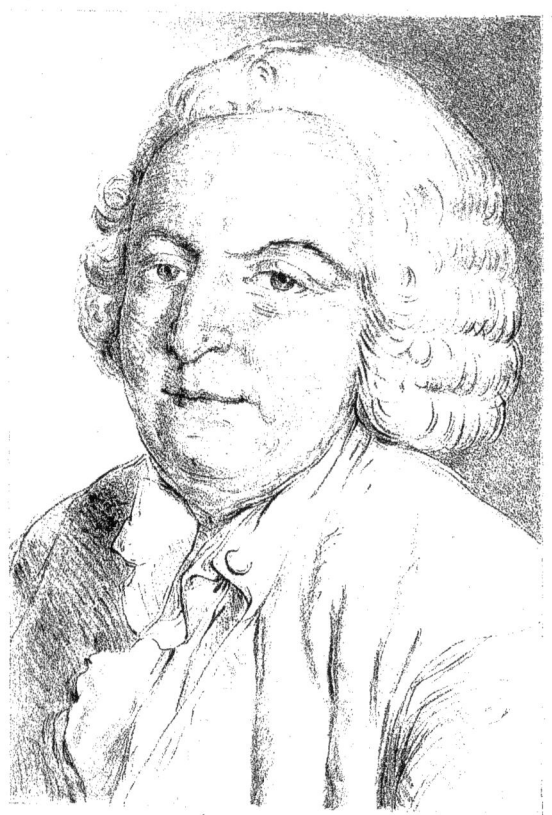

Jacques, André PORTAIL.
D'après le dessin de J. M. Frédou, conservé au Cabinet des Estampes

Frédéric LEGRIP, del. et lith. Imp. Kaeppelin, Quai Voltaire 11, Paris

JACQUES-ANDRÉ PORTAIL.

Lecteur, je ne vous donne point Portail comme un artiste célèbre; mais vous allez comprendre pourquoi je tâche, en héritier pieux, de vous intéresser à lui : Portail était, il y a cent ans, l'ordonnateur des expositions. Son talent d'ailleurs, soit comme peintre, soit comme dessinateur, n'était point tant vulgaire, et si ses contemporains n'ont point songé à faire à ses œuvres l'une de ces renommées que les générations se transmettent de confiance, c'est que l'importance et l'utile activité de Portail, comme fonctionnaire de l'administration des arts, a complétement distrait ses confrères et le public de l'estime due à ses dessins et à ses peintures. — Or, vous le savez, rien de plus viager, hélas! que la considération et que le bon souvenir voués par les artistes aux humbles et délicates fonctions qu'exerça ce bonhomme. Portail est mort : vive Chardin! Je me suis laissé dire que Jacques-André Portail était né à Nantes; les Registres de l'Académie royale de Peinture, en précisant la date de mort, apprennent d'ordinaire l'âge qu'avait à ce moment chacun de ses membres décédés, et partant ils révèlent l'année de leur naissance. Sur l'âge de Portail voilà qu'ils sont muets, et nos seuls renseignements sur ce chapitre ressortent du portrait que nous montrons à nos lecteurs. Nous conjecturons, d'après ce portrait, que Portail avait pour le moins 65 ans en 1757, ce qui le ferait naître quelques années avant le dix-huitième siècle, dont il dut connaître tous les artistes et dont il reste, par le caractère de ses dessins et par la légèreté même de son genre, un des plus sincères représentants. Nous n'avons d'ailleurs trouvé nulle part un mot à raconter sur sa jeunesse et ses premiers travaux. La Collection des dessins du Louvre possède de lui deux *Vues*, et nous rencontrons dans le cabinet du sieur Jacqmin, jouaillier du roi et de la couronne, lequel cabinet fut vendu le 26 avril 1773, une autre « jolie Vue, de forme ovale, par M. Portail; » elle est là en compagnie d'autres *Mignatures* de ce Charlier et de ce Massé, dont nous retrouvons les noms côte à côte du sien dans la correspondance de Natoire, publiée dans nos *Archives de l'art français*.

L'Académie royale de Peinture et de Sculpture, soit pour honorer le mérite des dessins de Portail, soit pour reconnaître ses services comme *tapissier* des salons, soit enfin pour rendre hommage au Roi dans la personne du garde de ses plans et tableaux, le reçut au nombre de ses membres, le 24 septembre 1746, le même jour que Maurice-Quentin De la Tour. Chose singulière, on l'admit comme peintre de fleurs; peut-être bien mentionna-t-on son titre de dessinateur du Roi.

A l'exposition suivante, celle de 1747, la première dans le catalogue de laquelle figure une œuvre de Portail, il s'em-

pressa d'envoyer deux œuvres d'un genre varié et dont je trouve la mention suivante dans la *lettre sur l'Exposition des ouvrages de peinture, sculpture, etc., de l'année* 1747, etc., par l'abbé Le Blanc, page 97 : « A l'une des croisées, aux numéros 112 et 113, on voit deux petits tableaux sous glace de M. Portail, dont l'un représente un enfant qui badine, et l'autre des fleurs. Les connoisseurs ont senti le prix de ces deux petits morceaux, et ont admiré la manière avec laquelle ils sont peints, elle est particulière à cet habile artiste. Soit pour les lumières, soit pour la couleur de l'objet, il n'emploie aucune sorte de blanc ; il le tire uniquement du vellin sur lequel il peint. » — L'*explication des peintures, sculptures et autres ouvrages de Messieurs de l'Académie Royale*, exposés dans le grand Salon du Louvre en 1747, mentionne bien, en effet : « numéro 112. Un petit tableau sous glace, représentant un enfant qui badine, ayant les mains dans un panier ; et numéro 113 bis, deux autres aussi sous glace, l'un représente une perspective, et l'autre des fleurs, sous le même numéro. »

Deux Salons après, en 1750, « M. Portail, Académicien, Garde des Plans et Tableaux du Roi, exposait : « numéro 110, un tableau sous glace représentant des Fleurs, des Fruits et du Gibier, avec un fond de paysage ; et numéro 111, un autre plus petit, représentant des Fleurs dans un Vase de verre, avec des Fruits sur une table de marbre. » — Au Salon suivant, celui de 1751, il exposa encore « numéro 95, deux petits tableaux sous glace, représentant des Fleurs et des Fruits sous le même numéro ; » et enfin, en 1759, deux mois avant sa mort, le vieux Portail exposait au Salon : « numéro 52, un dessin représentant une Dame qui lit. » — Un certain nombre d'amateurs, parmi lesquels je citerai M. Niel et M. Villot, conservateur de la peinture des Musées Impériaux, possédaient bien quelques élégants et intéressants dessins de Portail ; mais le renom de notre artiste doit à la vente qui eut lieu, il y a deux ans, d'une ancienne et notable collection, une sorte de résurrection. Je veux parler du cabinet de M. le baron de Silvestre, vendu en décembre 1851. Ce descendant des Maîtres à dessiner des Enfants de France, gardait, à côté de ses admirables crayons de Watteau, une dizaine de ravissants crayons de Portail qui étaient, pour la beauté comme pour l'importance, les vrais pendants de ceux-là ; qu'on se rappelle *la Lecture, le Concert, les Figures du temps de Louis XV, la Femme et le Nègre, les deux Femmes jouant aux cartes, les deux Musiciens et le Moine*. — Ces dessins aujourd'hui dispersés, et dont l'un est entré dans la Collection du Louvre, composaient, à eux seuls, toute une individualité d'artiste, distincte de Watteau pour ses types et son sentiment, et cependant aussi voisine de lui que Lancret et Pater pour la grâce et la galanterie et le brillant de ses sanguines.

Je ne puis dire quels titres valurent à Portail la Garde des Plans et Tableaux du Roi. Il avait ces fonctions dès 1742, il les garda jusqu'à sa mort. Les devait-il à sa grâce comme artiste, ou à ses connaissances sérieuses comme expert? Quelques jolies lignes des *Mémoires de Marmontel* nous aideraient assez à prouver sa compétence, et bien que nous eussions dû les garder peut-être pour montrer la vieillesse sereine de notre héros, nous sacrifions au soin de son honneur le charme de notre conclusion : « J'ai oublié de dire qu'à Versailles, au-dessous de mon logement, était la salle des tableaux qui allaient successivement décorer le palais, et qui étaient presque tous de la main des grands maîtres. C'était, dans mes délassements, ma promenade du matin. J'y passais des heures entières avec le bonhomme Portail, digne gardien de ce trésor, à causer avec lui sur le génie et la manière des différentes écoles d'Italie, et sur le caractère distinctif des grands peintres. » (Livre VI, 1, 357, Verdière, 1818.) — Or, La Font de Saint-Yenne nous apprend, en 1746, au beau moment de l'administration de Portail, que « les innombrables chefs-d'œuvre des plus grands maîtres de l'Europe, et d'un prix infini, qui composent le cabinet des tableaux de Sa Majesté (sont) entassés aujourd'hui et ensevelis dans de petites pièces mal éclairées et cachées dans la ville de Versailles, inconnus ou indifférents à la curiosité des étrangers par l'impossibilité de les voir. » Et La Font de Saint-Yenne invoque « une autre raison pressante pour leur donner un logement convenable, et qui mérite une attention bien sérieuse, c'est celle d'un dépérissement prochain et inévitable par le défaut d'air et d'exposition. Quel serait aujourd'hui le sort des tableaux admirables du Palais-Royal, s'ils eussent été entassés pendant vingt ans dans l'obscurité et dans l'impossibilité d'être visités et entretenus par le défaut d'espace, tels que le sont depuis plus longtemps ceux du Roi?... Quelle école pour la peinture que ces riches cabinets ouverts à tout le monde avec une facilité digne de la grandeur du Prince, où l'on s'instruit de toutes les manières, et de tous les âges de la peinture! Si les tableaux de Sa Majesté surpassent ceux-ci en nombre et en

valeur, comme on le dit sans pouvoir l'assurer, n'y ayant jamais eu de catalogue public, quelle perte pour les talents de notre nation que leur emprisonnement!... » *Réflexions sur quelques causes de l'état présent de la peinture en France, avec un examen des principaux ouvrages exposés au Louvre le mois d'août* 1746 ; *à la Haye, chez Jean Neaulme,* 1747, pages 36, 37, 39, 40.) — Trois ans après la publication de ce petit livre, M. de Marigny exécutait, en partie du moins, le conseil que Lafont de Saint-Yenne avait donné à son prédécesseur, M. de Tournehem ; et M. de Marigny ne chercha pas à nier l'initiative de Lafont; il prit soin d'avertir en tête du catalogue de 1750 que cette exhibition des tableaux du Roi avait été proposée trois ans auparavant. Seulement, au lieu de « bâtir exprès dans le Palais du Louvre une galerie royale propre pour placer à demeure les chefs-d'œuvre des maîtres, » — « le génie respectable, dit l'abbé Leblanc, qui veille en France à entretenir l'émulation parmi les disciples de la docte et laborieuse Minerve, a fait succéder ingénieusement à l'exposition des différents ouvrages de messieurs de l'Académie royale de Peinture, des productions fort antérieures d'une partie des plus grands maîtres de l'Europe. Ce sont une centaine ou environ de tableaux tirés du cabinet du Roy ; Sa Majesté en a permis le transport, et en fait décorer l'appartement qu'occupait ci-devant la reine d'Espagne dans le Palais du Luxembourg. » (*Lettre sur les tableaux tirés du Cabinet du Roy et exposés au Luxembourg depuis le 14 octobre* 1750. — *Paris, Prault,* 1751.)—Portail fut-il étranger à ces grandes révolutions qui bouleversaient ses tranquilles magasins de Versailles et en secouaient la poudre, et qui étaient le premier pas, un peu détourné peut-être, vers le Muséum national du Louvre que décréta bientôt M. d'Angevilliers, et qui fut réalisé par la toute-puissance révolutionnaire? On prenait là au bonhomme Portail les plus belles pièces de son trésor ; mais n'est-ce pas lui que désignait Lafont de Saint-Yonne à M. de Tournehem lorsqu'il rêvait de voir apporter de Versailles « ces richesses immenses et ignorées, qui seraient, au Louvre, rangées dans un bel ordre, et entretenues dans le meilleur état par les soins d'un artiste intelligent chargé de veiller avec attention à leur parfaite conservation. » Mais de quel droit parlé-je de l'Exposition du Luxembourg et des vicissitudes du Cabinet du Roi, quand tout le monde a dans les mains aujourd'hui l'excellente et curieuse notice sur la formation de notre collection nationale, placée par M. Villot en tête de son catalogue des tableaux italiens du Louvre! Le démembrement au profit du public et des artistes de Paris, du grand dépôt de la Surintendance de Versailles, ne l'avait point encore trop appauvri ; j'en appelle à ce charmant inventaire figuré, où chaque cadre est dessiné dans sa place et dans sa proportion par L. J. Durameau, le successeur de Portail, et où l'on trouve qu'en 1784 le dépôt de Versailles comptait 1,122 tableaux. On voit qu'il était encore resté à Portail de quoi instruire Marmontel.

Les expositions des peintures, sculptures et autres ouvrages de Messieurs de l'Académie Royale se firent pendant les années 1742, 43, 45, 46, 47, 48, 50, 51, 53 « par les soins du sieur Portail, Garde des plans et tableaux du Roy, » qui fut chargé de *conduire l'arrangement* de ces expositions dans le grand salon du Louvre (1). Malgré la rareté des comptes-rendus de nos premières expositions, nous ne sommes pas tout à fait sans détails sur leur condition matérielle. Pour l'époque de Portail notamment, nous pouvons emprunter une fois encore à Lafont de Saint-Yenne (*Réflexions,* etc., p. 71) les détails suivants, dans lesquels le critique dérobe avec raison notre homme derrière son supérieur : « Les tableaux sont exposés cette année au salon dans un très-bel ordre, et avec une symétrie agréable et difficile parmi tant de formes différentes. La tapisserie verte, dont M. de Tournehem, Directeur général des Arts et Bâtiments de Sa Majesté, a fait revêtir les murs du salon avant d'y attacher les tableaux, leur est extrêmement avantageuse, et cette attention de sa part, également favorable au peintre et au sculpteur, a été remarquée du public avec plaisir, et a eu ses éloges et sa reconnoissance. » Il nous est d'ailleurs démontré par la répétition fidèle en tête du livret, durant la période des salons qu'*arrangea* Portail, de la même préface insérée en tête des livrets antérieurs, depuis 1737, que le Garde des Plans et Tableaux ne modifia que peu l'organisation très-simple alors des expositions. Que nos lecteurs nous permettent de leur

(1) A partir de l'Exposition de 1755, Portail n'est plus nommé sur le titre du livret, et je penserais volontiers que c'est à cette époque que Chardin venant de joindre à son titre de Conseiller celui de Trésorier de l'Académie, commença à exercer en réalité les fonctions de *tapissier* de la même Académie royale. Le *tapissier Chardin,* on sait que c'est son ami Diderot qui le qualifie de la sorte.

montrer brièvement ici ce qu'étaient dans les premiers temps ces Salons qui ont fait faire au goût public en France et à la renommée de nos artistes dans le monde entier de si incontestables progrès, et dont l'usage, devenu si populaire dans notre pays, s'est répandu de Paris dans presque toutes les nations de l'univers.

L'on sait aujourd'hui par un excellent travail de M. Duvivier, inséré dans la *Revue des Beaux-Arts* du 15 mai 1853, et dont les renseignements ont été puisés à la source irrécusable des registres de l'ancienne Académie Royale de Peinture et Sculpture, que cette Académie ouvrit une exposition publique des œuvres de ses membres, en 1667, 1669, 1671, 1673, 1675, 1681, 1683, soit dans les salles de ses séances au Palais Brion, soit dans la cour de la partie du Palais-Royal qui portait ce nom. Ces expositions, qui avaient d'ailleurs peu de retentissement, puisque Germain Brice écrivait, sous Louis XIV même, que « le règlement qui obligeoit les peintres de l'Académie, à faire voir au public de leurs ouvrages, » tous les ans, « le jour de la Saint-Louis, n'avoit été (avant 1699) observé que deux fois depuis son établissement, » — ces expositions, dis-je, étaient en effet obligatoires en vertu de l'article xxv des *Statuts et Reglements de l'Académie Royale de Peinture et de Sculpture, établie par le Roy, faits par l'ordre de Sa Majesté et qu'elle veut être exécutez,* du 24 décembre 1663 :

« (Suivant délibérations du 5 février 1650 et de janvier 1663), il sera tous les ans fait une assemblée générale dans l'Académie au premier samedi de juillet, où chacun des Officiers et Académiciens seront obligez d'apporter quelque morceau de leur ouvrage, pour servir à décorer le lieu de l'Académie quelques jours seulement, et après les remporter, si bon leur semble, auquel jour se fera le changement ou élection desdits Officiers, si aucuns sont à élire, dont seront exclus ceux qui ne présenteront point de leurs ouvrages, et seront conviez les Protecteurs et Directeurs d'y vouloir assister. »

En 1692, l'Académie Royale quitte le Palais Brion où elle était hébergée depuis 1661. C'est au Louvre désormais qu'il faut chercher les expositions : elles sont là pour un siècle et demi, de 1699 à 1848. — « Monsieur Mansard, — dit la *Liste des tableaux et des ouvrages de sculpture, exposez dans la Grande Gallerie du Louvre par Messieurs les Peintres et Sculpteurs de l'Académie Royale en la présente année 1699,* — Monsieur Mansard, Surintendant et Ordonnateur général des Bâtiments du Roy et Protecteur de l'Académie, ayant représenté à Sa Majesté que les Peintres et Sculpteurs de son Académie Royale auroient bien souhaité renouveller l'ancienne coutume d'exposer leurs ouvrages au public pour en avoir son jugement, et pour entretenir entre eux cette louable émulation si nécessaire à l'avancement des Beaux-Arts, Sa Majesté a non-seulement approuvé ce dessein, mais leur a permis de faire l'Exposition de leurs ouvrages dans la Grande Gallerie de son Palais du Louvre, et a voulu qu'on leur fournist du Garde-Meuble de la Couronne toutes les Tapisseries dont ils auroient besoin pour orner et décorer cette superbe Gallerie; mais comme elle est d'une étendue immense, ayant 227 toises de longueur, ils ont cru n'en devoir occuper que l'espace de 115 toises, en faisant deux cloisons aux deux extrémitez de cet espace. — Sur la cloison de l'extrémité, à gauche en entrant, il y a un grand dais de velours verd avec des grands galons et de grandes crépines d'or et d'argent, une balustrade et un tapis de pied au dessous avec deux portraits, l'un de Sa Majesté et l'autre de Monseigneur, par M. Person. — Ensuite et des deux côtez de la Gallerie, sont les Tapisseries des Actes des Apôtres, faites sur les Desseins de Raphaël ; et comme ces Tapisseries sont d'une beauté extraordinaire, il n'y a aucuns Tableaux dessus, mais seulement des ouvrages de sculpture. »

Et après les ouvrages de sculpture, se déroulaient sur d'autres tapisseries, le choix des meilleures œuvres de peinture exécutées depuis 1683, qui firent de cette exposition une des solennités les plus mémorables du grand règne. L'on voit d'ailleurs par le livret de 1699, que le principe du rapprochement des divers ouvrages de chaque artiste, remis de notre mieux en pratique dans les deux derniers salons de 1852 et 1853, avait été essayé dès le premier salon du Louvre ; — et avec plus de rigueur et de succès qu'au Palais-Royal et aux Menus-Plaisirs, car en 1699 comme en 1704, chaque artiste quelque peu important occupait à lui seul son trumeau ou même ses trumeaux, et se trouvait de cette façon aussi tranquille et aussi isolé des tableaux de ses confrères qu'il eût pu l'être dans son atelier. L'habile décorateur des expositions de 1699 et de 1704 n'avait point négligé non plus de garnir de loin en loin l'épine de la galerie de quelques figures ou de groupes, soit de marbre, soit de bronze.

« Ensuite de ces tableaux et vers le fond de la Gallerie, se voit des deux costés l'histoire de Scipion, faite en tapis-

serie d'après Jules Romain ; il n'y a aucuns tableaux sur cette tapisserie à cause de son extrême beauté. — Au bout et sur la cloison qui ferme l'étendue de la dite Gallerie est le portrait de M. Mansart, Surintendant et Ordonateur Général des bâtiments du Roy, peint par M. de Troy.

» Le tout décoré par les soins de Monsieur Hérault. »

Les renseignements que nous fournissent, sur l'Exposition de 1699, le livret et Florent Le Comte, sont d'ailleurs complétés, pour nous, par un témoignage tout aussi clair et bien plus piquant. Je veux parler des estampes contemporaines. J'ai sous les yeux trois almanachs pour l'an 1700, de ces almanachs historiés dont nos collectionneurs sont aujourd'hui si friands, et qui offraient, gravés sur une grande page, tous les événements les plus intéressants de l'année qui s'achevait. Les trois almanachs dont je parle s'accordent on ne peut mieux sur la disposition générale des ouvrages d'art dans la grande galerie du Louvre, avec les récits imprimés : les tapisseries recouvrant toutes les murailles jusqu'à la voûte, le portrait du Roi, son fauteuil, tout y est. Mais ce que le livret des Académiciens et Florent Le Comte ne pouvaient nous dire si bien, c'est la figure du public d'alors, les gens de Cour et les robins, les capucins, les PP. jésuites, les Turcarets s'excrimant à montrer les toiles des pauvres illustres avec de grandes cannes qui font frémir. Au point de vue des conditions matérielles de ces premières expositions, les almanachs dont je parle nous fournissent une note précieuse, c'est qu'alors on ne craignait point d'accrocher les tableaux au dessous de l'œil. On en descendait presque jusqu'au sol, et, en revanche, on semblait éviter de les suspendre trop haut. Je n'en vois aucun qui monte jusqu'à la voûte. Heureux M. Hérault qui, dans la moitié de la grande galerie du Louvre, n'avait à accrocher que 250 cadres. Qu'aurait-il fait des 5180 œuvres d'art de l'Exposition de 1848? L'usage, il est vrai, d'abaisser les tableaux jusqu'à ras de terre, ne se maintint pas en France jusqu'à la fin du XVIIIe siècle.

Les deux si curieuses gravures de P. A. Martini de Parme, qui nous ont conservé « le coup d'œil exact de l'arrangement des Peintures au Salon du Louvre en 1785 » et en 1787, nous montrent les tableaux garantis contre la foule par la cimaise à hauteur d'appui qui fixe, comme aujourd'hui, le bas de leur ligne. Que l'on fasse honneur de cette amélioration à Stiemart, à Portail ou à Chardin, il n'est pas moins certain que la France, pour ce détail comme pour le principe même des expositions publiques, avait pris l'initiative sur les autres nations du même temps ; voyez, en effet, les deux autres estampes du même graveur Italien Martini, représentant les deux Exhibitions de l'Académie royale de Londres, en 1787 et 1789. L'Angleterre n'avait pas, à ce moment, encore su profiter de ce facile progrès de bienséance : les tableaux de ses exhibitions traînaient jusqu'au parquet, et je ne sais vraiment s'il n'en est point encore ainsi.

Qu'était-ce que ce M. Hérault qui se trouva chargé en 1699 et en 1704 de *décorer* les deux premières Expositions du Louvre? C'était un peintre paysagiste, et les registres de l'Académie nous apprennent qu'il s'appelait Charles Hérault, qu'il était né à Paris, qu'il fut reçu académicien le 29 janvier 1670, et qu'il mourut le 19 juillet 1718, âgé de 78 ans. Le livret de 1704 nous fait savoir encore qu'il avait acquis dans l'Académie le grade et le titre de Conseiller. Son nom ne figure pas parmi ceux des exposants de 1673, mais on le trouve dans les livrets des deux salons organisés par lui : en 1699, il expose deux paysages, et Florent Lecomte qui dans le tome 3 de son *Cabinet des Singularités*, nous a donné non, par malheur, un examen critique de ce salon, mais une simple amplification de son livret, nous dit que c'étaient de grands paysages. En 1704, Hérault, âgé en ce moment de 64 ans, expose encore neuf paysages, et son portrait peint par De Troy figurait au salon de cette même année. Nous ne pouvons rien dire de son genre de peinture ; cependant comme le livret mentionne souvent ses tableaux comme faisant pendant à des paysages de Forest, il est à présumer que leur manière de peindre avait quelque affinité. Enfin il me semble au moins probable que Magdeleine Hérault, habile copiste à l'huile des tableaux des grands maîtres, et qui était la femme de Noël Coypel quand elle mourut le 6 juillet 1692, et Antoinette Hérault, veuve du graveur Château, l'une des plus habiles miniaturistes de son siècle, et qui mourut en août 1695 après avoir particulièrement consacré son talent à reproduire les grandes peintures de Lebrun, étaient les sœurs ou les parentes du paysagiste que nous saluons comme le plus ancien ordonnateur connu de nos expositions françaises.

Lorsqu'après une interruption de trente-trois ans, l'Académie de Peinture rouvre en 1737 la série de ses expositions

publiques, le lieu, le système et le décorateur ont changé. Adieu Herault, adieu la grande galerie, adieu les groupes d'œuvres du même artiste.

« L'Exposition a été ordonnée suivant l'intention de Sa Majesté par Monseigneur Orry, Conseiller d'État, Contrôleur général et Directeur général des Bâtiments, Vice-Protecteur de l'Académie, dans le grand salon du Louvre, à commencer au 18 aoust prochain, jusqu'au 5 septembre de la présente année 1737..... Comme l'Exposition (dit l'avertissement du livret) se fait dans un grand salon quarré, et que M. Stiemar, chargé du soin de cette décoration, a été obligé pour garder l'ordre et la simétrie, de placer de côté et d'autre les ouvrages d'un même auteur, l'on a eu l'attention dans cette description, de désigner la hauteur et la largeur de tous les tableaux de grandeur extraordinaire; et à l'égard des autres dont les formes sont moyennes ou petites, on ne pourra manquer de les reconnaître, ayant le livre à la main, et de les trouver, par l'arrangement indiqué, qui y est exactement observé. » Et en effet la description par emplacement est tout à fait dans le goût des deux livrets précédents; seulement, si la confusion règne à la fois dans le livret et dans les œuvres des artistes, la faute en est un peu à la fois au local resserré et aux murailles trop hautes qui ne se prêtaient plus aux combinaisons ingénieuses du décorateur. Il faut à la fois presser davantage les œuvres devenues plus nombreuses, et sacrifier avec le moins d'iniquité possible les tableaux à l'élévation des murailles qu'ils doivent couvrir tout entières.

Stiemart fut encore chargé du soin des trois Expositions suivantes : 1738, 1739, 1740. Il est bon de dire que « le succès qu'avait eu l'Exposition (de 1737) ayant déterminé le Roy à en donner une pareille (en 1738), l'Académie Royale de Peinture et de Sculpture, toujours attentive à ses devoirs, n'avait rien négligé pour répondre aux intentions de Sa Majesté, » et qu'ainsi les Expositions publiques continuèrent à être annuelles jusqu'en 1749, où leur transformation en Salons bisannuels excita des regrets qu'a apportés jusqu'à nous une brochure du temps (1). — En 1740, qui fut, et pour cause, la dernière année où Stiemart conduisit les apprêts de l'Exposition, J.-B. Reydellet, Receveur et Concierge de l'Académie, et qui était chargé de la rédaction du Livret, ajouta à l'*avertissement* cité plus haut du Livret de 1737, les quelques lignes suivantes qui le complétèrent et se répétèrent scrupuleusement jusqu'à la dernière année de l'administration de Portail : « Comme l'on n'a pû donner jusqu'à présent l'impression de ce petit ouvrage, que lorsque tout l'arrangement des tableaux étoit entièrement parachevé, l'on s'est aperçu que le public s'impatientoit extrêmement pendant les premiers jours qu'il attendoit cette explication. C'est pourquoy on a jugé à propos, pour sa satisfaction, d'y énoncer des numéros qui se rapportent exactement à chaque sujet, lesquels, sans être de suite, se pourront trouver aisément. Par ce moyen on jouïra de cette Description presqu'à l'ouverture du Salon. » — Et réellement, le public n'avait pas trop le temps d'attendre le Livret, puisqu'on sait que cette *fête*, comme ils appelaient si bien l'Exposition, ne durait que trois semaines.

François Stiemart mourut en 1740 ; il était né à Douai, et l'Académie l'avait reçu au nombre de ses membres, comme Peintre de portraits, copiste de la Cour, le 28 juin 1720, sur une copie du portrait du Roi d'après Rigaud. Mais ce n'étaient pas là tous ses titres : je trouve dans le Livret de 1738, que Tocqué avait exposé au Salon de cette année-là « le portrait de M. Stiemart, Peintre de l'Académie et Garde des Tableaux du Roy. » — C'est cette charge et l'habileté qu'elle suppose dans le maniement et le classement des tableaux qui avaient, sans doute, attiré sur Stiemart le choix de l'Académie pour la décoration de ses Expositions.

Quand il fut mort, notre Portail, qui héritait de ses fonctions de Garde des Tableaux du Roi, se trouve, quoique n'étant pas encore Académicien, investi de ses attributions de tapissier de l'Académie, et je serais fort porté à croire que le Salon de 1741, dont le Livret ne révèle aucun nom de décorateur, fut préparé par les soins de Portail. Il fallut bien deux ans pour accepter publiquement l'anomalie de cet étranger à l'Académie qui venait, en vertu d'une autre fonction, faire les affaires de l'illustre compagnie. La régularisation de cette position douteuse, dut, même en dehors de l'incontestable mérite de Portail, contribuer à le faire admettre, en 1746, au nombre des Académiciens.

(1) Voyez l'*Essai de bibliographie des livrets et des critiques de salons depuis 1673 jusqu'en 1854*, à la suite du *Livret de l'Exposition faite en 1673 dans la cour du Palais-Royal*, réimprimé avec des notes par M. Anat. de Montaiglon, p. 22.

Nous avons rappelé plus haut la correspondance entre Charles Natoire, pendant son séjour en Italie comme Directeur de l'Académie de France à Rome, et Antoine Duchesne, prévôt des Bâtiments du Roi, correspondance que notre ami Paul Mantz a annotée pour nos *Archives*. (Livraisons de novembre 1852, janvier et mai 1853.) On y trouve le nom de Portail répété au Post-Scriptum de chacune des lettres de Natoire, comme celui d'un vieil ami commun, d'un camarade de même âge et de tous les jours. Cependant, au moment du départ de Natoire, il y avait je ne sais quel nuage entre Portail et Natoire, quelque rancune peut-être de tableaux mal placés au Salon ; voici la lettre datée de Paris, « ce 28me may 1751 : ...Malgré ma petite bouderie contre M. Portail, je serois bien faché que son incomodité de jambe continuasse toujours ; j'i prends toutte la part possible, je vous prie de luy temoigner. » — Puis toujours et toujours . « Bien des compliment à M. Portail ; bien des amitiés à M. Portail. » — Dans la lettre datée de Rome le 5 juillet 1752, le soleil d'été échauffe un peu plus les bons sentiments de Natoire : « ...Je n'oublie pas non plus l'amy M. Portail. Jouit-il d'une bonne santé ? Il auroit peut aitre besoin d'un peut de chaleur que nous avons de trop. Il devroit bien en samusent, venir nous voir et vous m'accompagnere. Nous venons de rouler autour de Rome, ou nous avons veu les plus beaux endroits qui ce puisse imaginer pour le paisage. Je vous attendois pour les dessiner avec M. Portail qui trouveroit bien de quoy garnir ses portefeuilles. » — Le 6 février 1754 : « ...Comment gouverne les plaisirs M. Portail ? Toujours grandement occupé ; jeluy renouvelle mille complimens. » — Les lettres deviennent plus rares, mais la mémoire est encore bonne. Le 22 février 1757, Natoire écrit : « ...Je suis charmé que M. Portail se porte bien ; faitte luy mension un peu de moy et des sentiments que j'ay pour luy, » puis il ajoute, comme si un pressentiment de fin prochaine rapprochait ce souvenir d'un ami de si vieille date, de la mauvaise nouvelle qu'il avait reçue de la perte d'un autre ami : « Je suis faché de la mort de ce pauvre Helard. » — Et, en effet, la lettre suivante (Rome, ce 6 février 1760) commence presque par ces lignes glaciales : « J'ay été fort surpris de la mort de M. Portail, et suis bien aise que cette place ayt été remplie par notre bon ami M. Massé, qui a toutes les qualités nécessaires pour la bien administrer. » — Que veut dire, mon Dieu, cette sécheresse effroyable ? On dit que toutes les amitiés de vieillards sont ainsi faites. Ils craignent, en nommant l'ami qu'ils viennent de perdre, de réveiller la mort qui les oublie. — Et puis, les amis meurent, mais leurs places vivent.

Jacques André Portail était mort en effet le 4 novembre 1759. C'est deux ans avant sa mort, en 1757, qu'avait été dessiné le portrait aux trois crayons que nous publions ici, et qui est conservé au Cabinet des Estampes dans l'un des volumes de portraits des artistes français. C'est la figure d'un brave homme d'environ 65 ans, un vieillard accort et de bonne volonté, de cette bonne volonté qui seule est assez forte pour désarmer la vanité féroce de certains artistes. Que dire de celui qui nous a transmis les traits de Portail ? Ce n'était ni un bon peintre, ni un bon dessinateur que ce pauvre Fredou ; le dessin dont la lithographie par M. Legrip, en le réduisant de moitié, réduit aussi la faiblesse maladroite, en est à coup sûr la meilleure preuve. Mais Fredou était de ces gens dont la médiocrité ingénieuse jouit de leur vivant d'une certaine importance, et leur considération n'est jamais complètement imméritée ; au moins faut-il croire que leur esprit cache à leurs contemporains le peu de mérite de leurs pinceaux. Il y a de méchants peintres qui ont le talent de trouver pour leurs œuvres des graveurs de plus de talent qu'eux-mêmes, et c'est ainsi que je m'explique comment J.-M. Fredou a pu voir son portrait de Quesnay, gravé en 1767 par François ; son portrait de l'abbé Chappe, gravé par Tilliard ; son portrait du comte d'Artois, gravé en 1774 par Cathelin ; celui de Marie-Antoinette, gravé par le même en 1775. Son crayon de notre Portail, daté de 1757, est l'œuvre plus ancienne, au moins comme date certaine, que nous connaissions de Fredou ; son nom s'y trouve même écrit d'une façon qui n'est point l'orthographe ordinaire : *Fredoux*. Il se montre dès ce feuillet-là ce qu'il fut toujours, dessinateur malhabile et pauvre. Fredou n'était d'ailleurs de son vrai métier qu'un copiste ; ses copies d'après les habiles maîtres de son temps foisonnent à Versailles : c'est un portrait au pastel du petit duc de Bourgogne ; c'est le combat de Leuze d'après Parrocel ; c'est Madame Sophie, et don Philippe, duc de Parme, tous deux d'après Nattier. Je trouve encore que la maison d'éducation de la Légion d'honneur à Saint-Denis possède un portrait de Marie-Josèphe de Saxe, dauphine de France, copié par Fredou, d'après La Tour. Mon ami Paul Mantz, auquel je dois à peu près tout ce que je viens de dire de Fredou, m'indique encore une note

piquante dans *le Mercure* d'octobre 1775 : Le comte de Provence donne à son régiment d'infanterie son portrait peint par Fredou. Ce piteux artiste avait en effet le talent d'être le premier peintre de Monsieur le comte de Provence, et cela vous donne tout de suite bonne idée de son esprit. Fredou vit s'écouler dans cette charge brillante, auprès de ce Prince lettré, les dernières années de l'étiquette monarchique. Les curieux retrouvent avec plaisir son nom dans les vieux Almanachs de cour. Portail aussi était un artiste de cour ; mais il faisait plus d'honneur à la maison de Louis XV que Fredou n'en fit à la maison du futur Louis XVIII. Les d'Orléans avaient mieux que cela dans Carmontelle. Nagler prétend qu'un frère du dessinateur dont nous venons de parler, nommé François Fredou, était attaché au comte de Saint-Florentin.

PORTRAITS INEDITS D'ARTISTES FRANÇAIS,
publiés par M. Ph. de Chennevières.

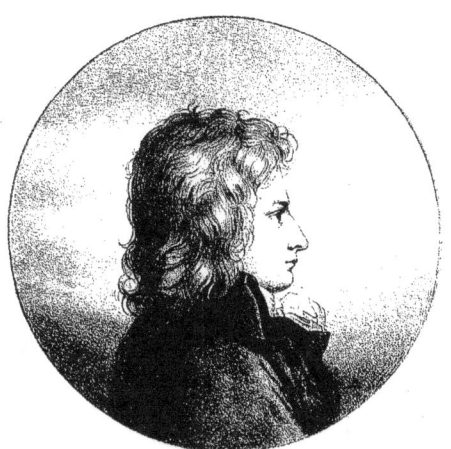

François GERARD
d'après un dessin de Girodet Trioson.

FRANÇOIS GÉRARD

NÉ A ROME, EN 1770; MORT A PARIS, LE 11 JANVIER 1837.

François Gérard était destiné à être le premier peintre de la Restauration. Son esprit d'invention, son goût de dessin, sa palette, la convention noble de ses attitudes, sa bonne mine personnelle, le brillant de sa causerie, la pointe de sentimentalité, juste dans la mesure de Mme de Staël, qu'il savait mettre dans ses portraits ou ses tableaux de cour, tout le préparait pour cette haute charge; aucun de ceux qui l'avaient occupée n'y fut mieux à sa place.

Et pourtant, il faut le dire, Gérard, en 92, ne visait point à devenir le premier peintre de M. le comte de Provence ni de M. le comte d'Artois. C'était fort sérieusement qu'il composait son furieux dessin du 10 août; l'élève fidèle de David, jeune, beau et inflexible comme Saint-Just, professait bien haut alors que l'art devait être le reflet des vertus et de l'énergie révolutionnaires. La vertu qu'il pratiqua le mieux, en ces malheureux temps, est bien celle de la jeunesse; il aima ses rivaux, — ceux même dont la renommée troublait plus tard un peu son sommeil. Une vraie fraternité régna longtemps entre Girodet et lui. Le petit portrait au crayon que M. Henry Gérard, neveu de l'artiste, a bien voulu nous confier, et dont M. Legrip a traduit de son mieux sur la pierre la ravissante finesse, n'est pas la seule preuve de l'amitié dont nous parlons. Je citerai là lettre suivante de François Gérard, adressée sans doute au père adoptif de Girodet et qui nous a été obligeamment communiquée par M. le baron de Girardot. Il y est question d'un logement au Louvre pour Girodet, et l'on sait combien peintres et sculpteurs étaient friands de ces logements privilégiés, à une heure où la France, bouleversée encore et ruinée par la Terreur, n'avait à offrir à la légion d'artistes affamés, qui dix ans plus tard devaient faire sa gloire, qu'un abri tout nu dans un palais dévasté :

« Paris, le 7 messidor, an III.

Citoyen,

Nous attendons vainement Girodet. Un banquier de Gênes dit l'avoir laissé dans cette ville, mais il y a déjà du temps et on n'en a pas eu d'autres nouvelles. Si vous êtes plus heureux, veuillez, je vous en prie, m'en donner au plus tôt. On desire, comme j'ai eu l'avantage de vous le dire, lui faire trouver un pied à terre; mais il est nécessaire qu'il soit en France et qu'on le sache. Autrement les jaloux et les solliciteurs trouveraient singulier qu'on disposât d'un logement en faveur d'un artiste encore en pays étranger. Je vous prie aussi de vouloir bien joindre à votre réponse une autori-

sation par laquelle je pourrai retirer son tableau d'Endymion, afin de le mettre dans le lieu qu'on lui destine et de prendre par là acte de possession en son nom; ou, s'il y avait du retard, je le placerais chez M. Charles, physicien, mon voisin, ardent amateur des arts, et qui sera charmé de recevoir chez lui un ouvrage qui les honore autant que son auteur.

Il me reste (à) vous prier d'une grâce que j'ose espérer de votre bonté. Voici une petite lettre pour un de mes parents. Jusqu'ici Girodet a bien voulu se charger de lui faire tenir celles que je lui écrivais; mais ignorant où est Girodet, je ne sais comment lui faire parvenir celle-ci. Dans l'idée que je suis que vous savez où est notre artiste, je vous prie de lui envoyer ma lettre dans la première que vous lui écrirez, afin qu'il ait la complaisance de la faire parvenir à sa destination.

Je suis, avec la plus parfaite et la plus sincère dévouement, votre concitoyen,

F. GÉRARD.

Veuillez, je vous prie, faire agréer à madame Trioson mes civilités et celles de mon épouse. »

Voici, en retour, deux billets qui ont été retrouvés par le neveu du baron Gérard dans les papiers de son oncle :

« Bélisaire est resté bien longtemps aveugle : je dois donc le féliciter d'avoir recouvré la vüe, et de pouvoir enfin s'assurer qu'Endymion ne pouvait être reveillé que par le premier baiser de l'Amour, mais je conseille à cet Amour de quitter ses ailes, lorsqu'il jouera dans le rôle de l'Amitié.

ENDIMION.

Ce 23 floréal an VIII.

Au dos : Au citoyen Gérard, peintre, | cour du Vieux Louvre, | escalier de la Colonnade. »

« J'ai vainement esperé, mon cher Gérard, pouvoir disposer d'un moment pour aller t'inviter moi-même à venir jeter un coup d'œil sur le tableau qui m'a occupé jusqu'à ce moment : j'aurais voulu laisser le jour et l'heure à ton choix, mais le tems m'a manqué absolument. Je desire bien vivement que tu puisses disposer d'un instant demain matin avant l'heure où je cesse d'être libre. Si donc sur les onze heures ou midi tes arrangemens de la journée te permettaient de me consacrer quelques minutes, tu ferais un sensible plaisir à ton ancien camarade et ami

GIRODET-TRIOSON.

Ce vendredi soir.

Au dos : A monsieur, | monsieur Gérard, | premier peintre du roi, etc., | en son hôtel. | Paris. »

Puisque j'ai déjà tant cité les lettres qui appartiennent à M. Henry Gérard, j'en veux transcrire encore, signées de deux noms fameux. La première est celle, je l'avoue, qui m'intéresse le plus : il y est question du portrait de Canova, chef-d'œuvre que garde aujourd'hui le Louvre, et qu'avec raison il a rappelé de Versailles :

« Mon cher Gérard,

» Que de grâces n'ai-je pas à te rendre du cadeau rare et *précieux* que tu viens de faire; le portrait de Canova peint par Gérard; sais-tu bien! quelle chose curieuse est un pareil objet? mais sache aussi, mon bon ami, le cas que j'en fais.

» Je vais cependant m'occuper des moyens de t'en mieux prouver ma reconnoissance, car un ouvrage de moi ne sera qu'un foible acompte; mais l'Amitié n'est pas représentée avec la balance, et c'est là précisément ce qui la rend divine; elle est désintéressée.

» Adieu pour la vie ton ami
» DAVID.

» Mille et mille respects à ta chere femme.

Ce 15 février 1809.

Au dos : Monsieur Gérard, peintre de la Cour, membre de la Légion d'honneur. — Palais de l'Institut de France. »

Je n'ai jamais douté, mon très-cher élève, de vos sentimens à mon égard; ils se sont toujours montrés dans les occasions qui en méritoient la peine. Vous avés dû souvent gémir des injustices exercées envers moi; eh bien, mon ami, que mon exemple vous touche, vous avés du talent, et beaucoup de talent, que de torts vous accumulés sur votre tête, mais c'est ici le cas de dire comme dans la comédie du *Tartufe* : (Nous vivons sous un prince ennemi de la fraude, etc.) Il reparera avec le temps la calomnie que l'ignorance emploie déjà sur vous pour diviser le temps que vous employés si bien pour la gloire de votre pays et de mon école.

Je vous réitere mes remerciemens et je vous embrasse de tout mon cœur.

Votre ami

DAVID.

Ce 9 avril 1815.

Mes respects à votre chere épouse.

Au dos : A Monsieur | Monsieur F. Gérard, Peintre, | Membre de l'Institut et de la | Légion d'Honneur, rue Bonaparte, | Paris

———

Ce lundi matin, 11 février 1822.

Je ne puis résister au plaisir de vous témoigner moi-même combien nous avons tous été enchantés des deux charmants tableaux qui nous sont arrivés hier de chez vous. Je vous assure qu'ils ne pouvaient être placés nulle part où on les appréciât davantage. La tête de Joinville est surtout l'objet de l'admiration generale, et dans le fait on ne peut rien voir de plus parfait. C'est un chef-d'œuvre de ressemblance, d'expression, de coloris et d'effet. Ma femme, qui veut aussi vous remercier elle-même, vous propose de venir dîner avec nous vendredi, si toutefois vous n'avés pas d'engagement pour ce jour là. Il me tarde bien de pouvoir profiter de l'offre que vous avés bien voulu me faire pour lancer mes enfants dans le dessein. Il est bien precieux pour eux et pour leurs parens d'avoir un tel surintendant, mais il nous faut un lieutenant digne du chef, et c'est vous seul qui pouvés le trouver. J'attends donc avec bien de l'impatience que vous ayés fait un choix.

Permettés moi de vous renouveller de tout mon cœur l'assurance de tous mes sentimens pour vous.

L. P. D'ORLÉANS.

En remplissant de ces quelques lettres inédites les pages que je devais consacrer à François Gérard, je n'ai fait que recueillir les miettes qui avaient échappé au beau livre, très-délicat de forme et de fond, publié sur ce peintre par M. Charles LeNormant. Mais ce livre lui-même me dispensait à la fois de biographie et d'appréciation. M. Henry Gérard, plein de piété pour la mémoire de son oncle, apprête, par la gravure qu'il en fait faire, une nouvelle popularité à son œuvre un peu trop oublié de notre génération. En tête de cet œuvre, se trouveront nécessairement les portraits caractéristiques des divers âges de son illustre parent. Le dernier, et, dit-on, l'un des plus ressemblants, est celui qui fut dessiné dans les dernières années du baron Gérard, par son élève fidèle, Mlle Godefroy. L'esquisse de sir Thomas Lawrence, d'après Gérard, que possède le Musée de Versailles, et celle que Mme de Mirbel a laissée inachevée, au Musée du Louvre, sont des portraitures bien intéressantes. Et aussi, il était juste que celui qui avait peint tant et de si beaux portraits, que le grand artiste courtisan, qui avait été aussi choyé par les rois et les empereurs que Titien, Léonard et Rubens, que ce front, l'un des plus nobles qui aient jamais paré tête humaine survécût sous plus d'une forme, et arrivât à l'avenir immortalisé par des mains diverses et vraiment dignes de lui.

FIN.

———

Paris.— Typographie de Mme Ve Dondey-Dupré, rue Saint-Louis, 46, au Marais.

AMBROISE DU BOIS.

J'ai parfois eu la tentation de faire de Du Bois l'un de mes peintres provinciaux; mais, en conscience, je n'ai pas osé. Il eût été plus juste de regarder les artistes travaillant à Paris comme des provinciaux, au temps où Du Bois commença à être employé à Fontainebleau : c'est bien Fontainebleau qui était alors la métropole d'art de la France.

Jusque dans ses plus humbles coins, ce pays de Fontainebleau est plein de rencontres poétiques et mystérieuses. Quand vous entrez, au bout du parc, dans la petite église d'Avon, toute cachée sous le lierre, vous trouvez, à côté de je ne sais quelle tombe royale, deux pierres tumulaires, sur l'une desquelles se lit, en caractères d'une simplicité sinistre, le nom de Monaldeschi; sur l'autre, il est écrit :

> CI GIST · HONORABLE · HOMME · FEU AMBROISE
> DV BOIS · NATIF DANVERS · EN BRABANT
> VIVANT VALLET · DE · CHAMBRE · ET
> PEINTRE · ORDINAIRE DV ROY · LEQUEL
> EST · DECEDE LE XVIIme DECEMBRE MVIXV
> PRIES · DIEV · POVR · SON · AME

Quelle singulière fortune a rassemblé de si loin, là, sous deux dalles voisines, ces destinées venues de régions si contraires, et qui, toutes deux, ont eu leur gloire! On connaît assez les aventures et la terrible fin du grand écuyer de la reine Christine. Mais la renommée n'est pas restée si fidèle au peintre d'Henri IV et de Marie de Médicis, quelque flatteuse qu'elle lui ait été en France pendant près de cinquante années. Félibien l'a traité sans assez d'importance et un peu comme un vaincu. Parce que Du Bois était natif d'Anvers, nos historiens, qui sont venus après Félibien, ne lui ont point donné place entre Cousin et Fréminet. Parce qu'il avait travaillé pour la France, Descamps et les autres historiens des Flamands ont négligé le pauvre Brabançon. Ce fut cependant un homme assez considérable qu'Ambroise Du Bois, et un artiste qui s'empara assez, par son talent, de la confiance du roi pour s'approprier à lui seul Fontainebleau et l'héritage universel de toutes ces légions de peintres et stucateurs italiens qui l'avaient peuplé depuis François Ier. Il se l'appropria assez pour en exclure tout autre art que le sien, et le léguer pendant deux siècles à son fils et à son petit-fils. Un tel artiste, premier peintre d'Henri IV, ne vaut-il pas bien, je vous le demande, autant d'attention qu'un Boullongne ou qu'un Vanloo?

Il n'y a point place, dans une publication qui prétend donner des portraits et non des biographies, pour un examen sérieux des œuvres d'Ambroise Du Bois; je voudrais seulement tracer, tant bien que mal, le cadre de cette étude. Quant à sa vie, ce

qu'on en sait de plus particulier tient à peu près tout dans la note en huit lignes de l'abbé Guilbert (*Description historique des châteaux, bourg et forest de Fontainebleau*, 1754, t. 1er, p. 157) : « Ambroise Dubois, né à Anvers, vint en France et s'y fit naturaliser en mil six cent un. En mil six cent six, il fut nommé peintre de la Reine Marie de Médicis, ce qui lui donna occasion de faire voir son habileté et de mériter, par sa vertu, les bontés d'Henry le Grand. Il a laissé un fils qui lui a succédé, et un petit-fils encore vivant. Il mourut âgé de 72 ans. » Ajoutez à cela ce que dit Félibien, « qu'il n'avait que 25 ans lorsqu'il arriva à Paris, mais qu'il était fort avancé dans la peinture. » Ambroise Du Bois serait donc né en 1545, et serait venu en France en 1568, en compagnie peut-être ou attiré par le crédit de son parent Jean d'Hoey. A vingt-cinq ans, quelle que soit la vigueur du tempérament de l'artiste, il n'est guère d'âge à imposer une influence, il la subit, surtout quand cette influence séduit toute son époque et quand il trouve à Fontainebleau ce que ses compatriotes vont chercher jusqu'à Rome, l'élégance et la manière. Où en était, vers 1570, l'école de Fontainebleau? On trouve encore, dans les comptes des bâtiments de cette date, les noms du Primatice et de Niccolo del Abbate. Ce sont là les vrais maîtres de Du Bois; peu importe quel Flamand lui a donné les premières leçons. Du Bois est et restera un praticien de Fontainebleau, et qui ne sentira son école d'Anvers que par une certaine roideur un peu lourde, commune à ceux de son pays qui ont suivi les Italiens. Je ne rencontre pas une seule fois le nom d'Ambroise Du Bois parmi ceux des artistes travaillant pour le roi dans les comptes publiés par M. de Laborde, et qui vont cependant jusqu'en 1587. Il commença peut-être par s'employer à Paris dans des ouvrages inférieurs. Il est certain que les travaux de Du Bois à Fontainebleau ne sont point antérieurs au règne d'Henri IV. Si les dates données par Félibien sont justes, elles ne prouveraient pas trop ce qu'il dit ailleurs, que Du Bois « se soit fait bientôt connaître; » ce peintre aurait mis plus de vingt-cinq ans (1568-1594) à établir sa réputation.

« Ayant eu ordre du Roy Henry IV de travailler à Fontainebleau, raconte Félibien, il commença la Galerie de la Reine, où il fit plusieurs tableaux de sa main : les autres furent faits sur ses dessins par des peintres qu'il conduisoit conjointement avec Jean de Hoëy. » Cette galerie de la Reine, autrement appelée la galerie de Diane, ne serait pas la première en date des œuvres de Du Bois à Fontainebleau, s'il était bien assuré que fût de sa main « le portrait de la belle Gabrielle d'Estrées sous la figure de Diane, » qui, au temps de l'abbé Guilbert, était sur la cheminée de la chambre où Dubreuil avait représenté à fresque « la vie et les actions d'Hercule. »

Le P. Dan et l'abbé Guilbert ont consacré, l'un quatre, l'autre dix-sept pages à toutes les merveilles de la galerie de Diane, peinte en 1600; et comme, selon ce dernier, « un volume suffiroit à peine pour décrire en particulier les différentes histoires et les beautés modernes qui sont représentées sur la voûte, lambris et tableaux de cette galerie, » nous y renvoyons le lecteur; il suffira de dire que « un beau lambry regne tout autour; il est de bois peint et doré, remply des chiffres du Roy et de la Reyne, de petits tableaux en camaieul et de plusieurs pots de fleurs en or. Sa voûte est extrêmement agréable à voir dans la beauté de l'or qui y éclate, et des belles peintures et tableaux que l'on y void en grand nombre, representans diverses fictions des Anciens, le plan et l'aspect de quelques villes et paysages et plusieurs grotesques et arabesques, avec divers camaieux. Là sont deux cheminées, où en l'une est le portrait grand comme le naturel de Henry IV sous la figure d'un Mars, assis sur un trophée d'armes; et sur l'autre est la Reyne vestue à la Royale, sous la ressemblance d'une Diane... De plus, sur l'entrée de la grande porte de cette Galerie, est encore le portrait de ce roy en un buste de sirago; et à ses costez sont deux beaux et grands tableaux, l'un representant la Paix, le second la Justice, et, tout à l'autre bout de la Galerie, est un excellent tableau figurant la France victorieuse. Mais surtout ce qui rend ce lieu remarquable est un grand nombre de tableaux avec leurs bordures de sept pieds de haut et seize de large, dont il y en a dix qui sont au milieu de cette Galerie, cinq de chaque costé, où se voient les batailles et victoires de cet illustre Prince... Dans les autres tableaux, qui sont de mesme grandeur, paroissent diverses fictions des Poetes... (Ce sont l'histoire et les amours d'Apollon et de Diane.) En l'un des bouts de cette Galerie, à costé de la Volière, est un beau cabinet avec son lambry orné et embelly de diverses Peintures et de six grands paysages, où sur la cheminée est un fort beau tableau du feu sieur Du Bois, qui represente l'Art de Peinture et de Sculpture... » Guilbert attribue beaucoup plus nettement que Félibien, non-seulement les portraits du roi et de la reine, mais « toutes les peintures de la Galerie « de Diane, à Ambroise Du Bois. Aujourd'hui, hélas! la voûte magnifique de la galerie a disparu, pour faire place à d'autres peintures de MM. Blondel et Abel de Pujol sur les aventures d'Apollon et de Diane; et, aux vingt-trois tableaux de Du Bois sur les victoires d'Henri IV et les inventions mythologiques, a succédé,

sous Louis XVIII, un nombre égal de paysages historiques, par les plus habiles peintres de ce temps, mais qui nous laissera éternellement le regret de la décoration première. En 1805, « lors de la démolition de cette voûte, impérieusement commandée par la mauvaise construction de la charpente du comble et du mur de face sur le jardin de l'Orangerie, on a été assez heureux, écrivait M. Rémard en 1820, pour enlever quelques fragments des jolies peintures de Du Bois que l'on conserve au château. » Ces fragments, on songea plus tard à les utiliser; on les fixa sur toile, car ils étaient peints à l'huile sur plâtre; puis on les restaura ; — jugez combien tant d'opérations les avaient défigurés ! — et enfin on les appliqua à la décoration de cette singulière galerie des Assiettes, triste création du feu roi.

Mais il nous reste, Dieu merci, d'Ambroise Du Bois à Fontainebleau, d'autres œuvres mieux conservées et plus considérables. « Sur la cheminée de la chambre du Roy, dit le P. Dan, est un fort beau tableau, représentant la Déesse Flora, et est du feu sieur Du Bois. Là, au costé de cette chambre, il y a un très excellent et grand cabinet ou chambre, communement appellée la Chambre en Ovale, parce qu'elle est de cette forme et figure, lieu fort considérable pour deux raisons : la premiere, d'autant que c'est la chambre où Sa Majesté aujourd'huy regnante (Louis XIII) est née; l'autre, à cause de ses riches tableaux, où ledit sieur Du Bois a fait voir d'un coloris et d'un dessin très gracieux l'excellence et la mignardise de son pinceau, et l'intelligence parfaite qu'il avoit en cet art; tableaux qui en leur mérite répondent heureusement bien au sujet qu'ils representent, sçavoir les Amours toutes chastes de Theagenes et de Cariclea, ou l'histoire Ethiopique d'Heliodore, tant et justement estimée d'un chacun, dont les principales matieres sont dépeintes en quinze grands tableaux qui sont autour de cette chambre, et en son platfond, avec des riches bordures de stuc et divers ornemens des chiffres d'Henry le Grand et de la Reyne ; car ç'a esté le feu Roy qui a fait orner entierement cette chambre comme elle est aujourd'huy, en memoire de cette naissance de Monseigneur le Dauphin, l'an mil six cent un. Et de fait qu'à l'une des extremitez de ce platfond se voit ce Dauphin que le Roy y fit peindre, tenant un sceptre d'une main, un laurier de l'autre, » etc. Voyez, lecteur, dans l'abbé Guilbert, l'explication en quinze pages des tableaux de Du Bois, autant de pages que de tableaux. Des quinze tableaux formant l'histoire complète, quatre ne tardèrent pas à être supprimés sous Louis XV, lorsqu'on ouvrit de nouvelles portes dans la chambre ovale. Ces quatre tableaux restèrent longtemps dans les magasins, et ce n'est que sous Louis-Philippe que trois furent replacés dans l'un des salons à la suite. Le quatrième, *Chariclée subissant l'épreuve du feu*, est venu au Louvre et représente son auteur dans ce Panthéon des arts. Lui-même, par bonheur, avait pris soin de nous transmettre les traits de son visage dans la dernière composition de cette importante série, celle où se voit l'*Union de Théagène et de Chariclée*. L'abbé Guilbert nous a conservé la tradition, qu'il n'a pu affirmer aussi nettement que d'après le témoignage même des descendants d'Ambroise Du Bois. « Au bas de ce tableau, on voit le portrait d'Ambroise Dubois qui a peint ce cabinet; il est vêtu de rouge et s'est représenté lui-même par ordre d'Henry le Grand avec le duc de Sully, marquis de Rhosny, et Zamet, fameux financier qui se qualifiait seigneur de dix sept cent mille écus. » C'est le portrait que nous publions aujourd'hui; le groupe des trois personnages historiques que nous indique l'abbé Guilbert occupe le coin du tableau, à son premier plan, et fait, pour bien dire, partie de la composition, par le costume, les attitudes et la peinture même, dont le faire n'est point différent de celui des autres figures. M. Legrip traduit fidèlement un dessin très-fidèle de M. Vinchon, qui, pour rendre intelligible le mouvement de la figure principale, y a joint, d'un crayon plus léger, la figure de Zamet. On ne connaît point, que je sache, d'autre portrait d'Ambroise Du Bois, aussi avions-nous hâte de publier celui-ci.

Mais l'espace que nous nous sommes fixé nous permet à peine d'énumérer les autres œuvres de Du Bois.

« Le cabinet le plus gracieux de l'appartement de la Reine (je cite Guilbert) étant orné sur le lambris de peintures et paysages de l'habile Paul Bril, est ordinairement nommé Cabinet de Clorinde, parce qu'Ambroise Dubois, qui a peint le grand cabinet du Roi, sous le règne de Henri IV, a représenté ici dans le même temps, en huit tableaux sur toile, une partie de l'histoire de Tancrède et de Clorinde, si connue par le poëme de la *Jerusalem délivrée*. (*Suit la description en cinq pages.*) Le plafond est orné de quelques tableaux sur bois du même peintre. Celui en ovale représente Louis XIII sous la figure de Jupiter assis sur un Dauphin et couronné par les Grâces et les Amours, » etc.

On retrouve encore deux des huit tableaux de Clorinde dans le second salon Saint-Louis, mêlés avec les trois de Théagène et Chariclée, qui furent, avons-nous dit, distraits de leur salle primitive au siècle dernier. Et que de gracieux détails du pinceau de Du Bois dans les fragments qui composent encore les plafonds de ces salles! Il était devenu, dans les abondants tra-

vaux dont le chargea Henri IV, un praticien d'ordre supérieur. Nous possédons le dessin, mis au point, d'un de ces jeux d'enfants qu'il a peints là, des marmots nus, galopant sur un bâton à tête de cheval. Le crayon est d'une liberté, d'une grâce et d'une maîtrise dignes des plus grands de ces Italiens qu'il continuait à Fontainebleau.

L'abbé Guilbert cite encore bien des peintures de Du Bois :

Dans le cabinet de la Reine, une copie de la *Joconde* de Léonard, et une copie de la *Madeleine* du Titien; — au bout de la fameuse et regrettée galerie d'Ulysse, « la Reddition d'Amiens à l'obéissance d'Henry IV, qui est à cheval et semble commander; » — dans le pavillon des Dauphins, « sur les cheminées, les portraits sur toile d'Henry IV et de Marie de Médicis ; Henry IV y est représenté à cheval à la tête de ses troupes; » — dans l'appartement au rez-de-chaussée « sous l'appartement de Monsieur, sur la cheminée de l'antichambre, Adam qui bêche la terre et Ève qui file, ayant Caïn et Abel à ses côtés ; dans la troisième pièce, Ève donne à Adam du fruit défendu; Adam et Ève chassés du Paradis terrestre par un ange, font le sujet du tableau de la dernière pièce; » — dans le pavillon de la cour des Princes, quatre tableaux à fresque. — N'oublions pas les « deux grandes figures peintes dans la Volière par le feu sieur Du Bois, dit le P. Dan ; l'une figurant Apollon et l'autre Diane. »

Mais Henri IV et surtout Marie de Médicis avaient autant à cœur le Louvre que Fontainebleau, et quand le roi fut mort, il fallut qu'Ambroise Du Bois vînt concourir à Paris avec les plus habiles de ses contemporains. Sur les travaux de Du Bois au Louvre, les renseignements de Baldinucci, ou plutôt de Félibien, qu'il traduit encore, se combinent avec ceux de Sauval : « Marie de Médicis, pendant sa régence, c'est Sauval qui parle, fit dorer une chambre dans l'appartement des Reines-mères (au Louvre), et n'oublia rien pour la rendre la plus riche et la plus superbe de son temps; elle fut ornée d'un lambris et d'un plafond; on y employa un peu d'or et de peinture; Du Bois, Freminet, Évrard le père (1), Bunel, tous quatre les meilleurs peintres de ce temps-là, déployèrent tout leur art, autant par émulation entre eux, que pour faire quelque chose qui plût à cette Princesse. Évrard peignit les plafonds; les autres travaillèrent aux tableaux qui règnent au-dessus du lambris doré dont la chambre est environnée, et quelques peintres florentins firent, d'après nature, les portraits des Héros de Médicis qu'on voit entre ces tableaux. Chacun pour lors admira ce beau lieu, comme le dernier effort de la propreté, de la galanterie et de la magnificence... »

Félibien et Baldinucci précisent la part de Du Bois, au Louvre : dans le grand cabinet de la Reine, il fit deux tableaux empruntés à la *Jérusalem* du Tasse ; « dans l'un il peignit Olinde, qui se présente devant Aladin pour mourir au lieu de Sophronie, et dans le second Sophronie, qui soutient au Roi que c'est elle qui a dérobé l'image. » On rencontre dans les magasins du Louvre quelques panneaux octogones de mythologie : Jupiter et Junon, Mars et Vénus, Mercure et Flore, Hercule et Omphale, et des Amours supportant dans les airs la couronne et le sceptre de France, — toutes œuvres où il nous semble bien reconnaître le dessin tourmenté d'Ambroise Du Bois. Il serait assez naturel de les croire exécutés pour le palais où ils se retrouvent; cependant, comme ils ne se rapportent en rien aux sujets indiqués par Félibien, il est plus juste de penser qu'ils appartenaient à quelque compartiment de la voûte de Diane, et sont venus ici, pauvres morceaux dépareillés et dépaysés, avec le tableau de Théagène et Chariclée, jugé plus digne qu'eux de les glorifier, au milieu des chefs-d'œuvre de toutes les écoles, le nom d'Ambroise Du Bois.

Il y a un nom dans la citation de Sauval qui nous éclaire un peu sur la date des travaux du Louvre. *Évrard le père* n'est certainement autre que le Charles Errard le père, dont nous avons raconté la vie dans le tome III de nos *Peintres provinciaux*, et qui fut appelé de Nantes à Paris en 1645, l'année même où mourait Du Bois. Nous nous demandions avec inquiétude ce qu'était venu faire Errard à Paris, et nous ne le supposions peignant que quelques portraits de cour. Sauval (2) le replace ici dans son rôle de peintre d'histoire et de grande décoration, préludant à sa vaste coupole de la cathédrale de Nantes. Mais si Charles Errard est

(1) L'éditeur de Sauval a fait imprimer : « Dubois, Freminet, Errard, le Père Bunel, tous quatre les meilleurs peintres de ce temps-là... » (*Histoire et recherches des antiquités de la ville de Paris*, par Henri Sauval. Paris, 1724, t. II, p. 54.) Mais Jacob Bunel, élève d'un père fort peu connu, n'eut point lui-même de fils, et nous sommes convaincu que l'éditeur, ne reconnaissant point dans l'écriture de Sauval le nom du père de Charles Errard, a transposé la virgule à bonne intention.

(2) Il est vrai que Sauval n'est point, sur les peintres du grand cabinet de la reine, tout à fait d'accord avec Félibien; celui-ci ne nomme ni Freminet, ni Errard ; il ne décrit, il est vrai, que les tableaux, et non les plafonds, et dit que la suite des tableaux représentant des sujets de la *Jérusalem délivrée* furent peints par Gabriel Honnet, Bunel, Ambroise Du Bois et Guillaume Dumée. Mais Sauval écrivait, lui aussi, sur de bonnes notes, et jusqu'à preuve décisive nous maintiendrons les plafonds à Charles Errard l'ancien.

mandé pour prendre sa part des travaux du Louvre, les travaux de la chambre des Reines-mères étaient donc en pleine exécution quand mourut Ambroise Du Bois, et ce dut être l'un des derniers efforts de sa vieillesse. Cependant, à en croire Félibien, et il y a apparence qu'il a raison, les derniers tableaux de Du Bois furent peints à Fontainebleau. « Après avoir fait dans la chapelle deux grands tableaux, il en commençait un autre lorsqu'il tomba malade, et mourut âgé de 72 ans. »

Aussi bien, ce n'est pas à Paris que devait finir Du Bois; le Louvre n'était pas son palais : « Plusieurs ouvrages singuliers, dit le P. Dan, qui se voyent icy (dans l'église paroissiale de Saint-Pierre d'Avon) du feu sieur Du Bois, peintre fort renommé, m'obligent à ne le pas oublier, puisqu'il est inhumé en cette Église, sous une tombe à costé du chœur à main droite devant la chapelle de la Vierge; lequel trespassa le vingt-septième jour de décembre mille six cens quinze. »

« Entre plusieurs élèves que fit Ambroise Du Bois, dit Félibien, les plus estimés furent Paul Du Bois, son neveu, un nommé Ninet, Flamand, et Mogras, de Fontainebleau. » — De Maugras, l'abbé Guilbert cite un certain nombre de peintures, dans ce qu'il appelle l'appartement de Monsieur : un *Apollon gardant les troupeaux d'Admette*, les *Sœurs de Phaéton métamorphosées en peupliers et Cygnus en cygne; Ève offrant à Adam le fruit défendu, Jupiter et Calisto*, et *Jupiter enlevant Europe;* et de Ninet, le *Saint François* et la *Sainte Catherine* qui ornaient les deux petits autels de la chapelle haute.

J'ai cru un moment que Félibien faisait méprise en parlant de Paul, neveu d'Ambroise Du Bois. Son nom n'est prononcé ni dans les descriptions de Fontainebleau, ni dans les statuts des maîtres peintres de Saint-Luc, ni dans l'*Académie de la Peinture* de La Fontaine; il n'y avait pas à tenir compte de Baldinucci, qui ne fait que traduire fort littéralement la phrase de Félibien. J'allais presque nier l'existence de Paul, quand j'ai rencontré à Versailles, dans le cabinet d'un artiste habile et obligeant, M. Boisselier, une peinture très-irrécusablement signée, au revers de son panneau de chêne : *Le vray portraict de la saincte Veronike.* | *Paul du Boys fecit.* | A° 1651... A coup sûr, n'était cette précieuse signature, personne ne chercherait ici un élève de l'école de Fontainebleau. Le petit panneau est préparé à la flamande, et quant à la peinture, elle est tout à fait française, mais de la vieille école française, non de celle que nous avaient faite les Italiens prédécesseurs de son père. La sainte face imprimée sur le voile de Véronique est peinte là dans le goût et dans le ton pâle et gris très-délicat que nous sommes accoutumés à attribuer aux Clouet et à leurs héritiers. L'expression est simple et douce, et le faire très-léché et très-fini. Ce n'est point à Fontainebleau que Paul Du Bois a peint ce panneau. J'imagine qu'il dut vivre et travailler à Paris, où beaucoup de maîtres peintres avaient dû conserver par tradition l'antique manière du siècle passé, et c'est à Paris que Félibien l'aura connu, non à Fontainebleau, où cet écrivain n'eût pu ne pas mentionner les tableaux de Jean Du Bois, œuvres plus considérables et héritières plus légitimes des leçons d'Ambroise Du Bois. C'est là en effet que l'on rencontre, comme continuateurs d'Ambroise, ses deux fils, Jean et Louis Du Bois, peintres tous deux, dévoués tous deux à Fontainebleau et certainement élèves de leur père. En 1642, le P. Dan, décrivant les six grands tableaux « de 11 pieds de haut et 8 de large, » qui décoraient depuis 1608 la chapelle haute, disait : « Les tableaux de la Résurrection et de la Pentecoste ont esté faits du temps de Henry le Grand par le feu sieur Du Bois, peintre excellent et renommé (ce sont, on s'en souvient, les dernières peintures d'Ambroise); l'Assomption et celui qui représente l'Église sont du sieur de Hoey, peintre du Roy, et la Nativité et le Crucifix, du sieur Du Bois fils. » La *Renommée* peinte sur toile, qui ornait la cheminée de la salle du Buffet, était de Jean Du Bois; de lui encore était la copie de la *Vierge* de Raphaël, qui se voyait sur la cheminée du cabinet de la Reine; de lui encore, sur la cheminée des gardes de la Reine, « Anne d'Autriche assise, tenant un caducée en main, et ayant Louis XIV et Monsieur, frère du roi, qui jouent près d'elle. » Mais c'est dans la chapelle de la Trinité que Jean Du Bois avait ses maîtresses œuvres. Outre une *Magdeleine aux pieds du Sauveur*, à l'une des chapelles des côtés, le maître-autel était et est encore décoré d'une vraiment belle « *Descente de croix*, sur toile, de 15 pieds de haut sur 7 de large, par Jean Du Bois. » La date du tableau, que reproduit, avec toute la décoration sculpturale qui l'encadre, une des estampes de la *Description historique de Fontainebleau*, est fixée par le cartouche des armes et chiffres de Louis XIII, qui surmontait ce superbe retable. « Jean Dubois, fils d'Ambroise, dit l'abbé Guilbert, se rendit parfait imitateur de la probité et du pinceau de son père, ce qui lui mérita la place et la pension de peintre du Roy et la conciergerie des Écuries de la Reine, dont le fils est aujourd'hui en possession. » M. Lacordaire a publié dernièrement dans nos *Archives de l'art français* (novembre 1854) deux brevets fort intéressants pour les Du Bois : l'un, daté du 14 juillet 1631 et rappelant les brevets antérieurs du 7 janvier 1615, du 4 avril 1621, du 4 janvier 1629 et du 26 octobre 1644, nous constate officiellement les curieuses fonctions des fils d'Ambroise. Par le brevet d'octobre 1644, Louis XIV, ou plutôt Anne d'Autriche, avait

« accordé à Jean et Louis Du Bois frères, peintres de Sa Majesté en son château de Fontainebleau, savoir, audit Jean Du Bois la charge, soin et entretenement des peintures faictes par deffunt Ambroise Du Bois, leur père, dans les appartemens dudit château de Fontainebleau, aux gages de mil livres par an, et audit Louis Du Bois la charge, soin, nettoyement et conservation des ouvrages de peinture faicts par deffunt le sieur Freminet dans la chapelle dud. château, aux gages de 200 livres, et d'autant que l'entretenement desd. peintures faites par lesd. deffunts Du Bois et Freminet n'ont jamais été et ne sont encore à présent qu'un même entretenement, lequel S. M. veut être faict par une seule personne... et ayant depuis peu de jours gratifié led. Louis Du Bois de la pension de deux mil livres qu'avoit led. defunt sieur Freminet fils (1), leur frère de mère, naguères décédé, et du logement qu'il occupoit dans le logis de la Fontaine, audit château,... S. M., par l'avis de la Reyne régente sa mère, a réuni led. entretenement... à celuy dud. Jean Du Bois, comme il étoit auparavant ledit brevet du 26 octobre 1644. » Puis, par un autre brevet du 24 février 1674, le Roi, « bien informé de la capacité qu'il s'est acquise en l'art de la peinture, accorde à Jean Du Bois, fils de ce premier Jean Du Bois, la survivance de la charge et entretenement de toutes les peintures du chasteau et dépendance de Fontainebleau, vacante par la démission qu'en a faicte led. Jean Du Bois père, en faveur de son fils. » Et pour le fils comme pour le père, les fonctions se sont élargies et ne se bornent plus à la conservation des peintures d'Ambroise et de Freminet; mais sur les comptes des bâtiments de 1675, comme sur ceux de 1688, « Jean Du Bois, peintre, a le soin et netoiement des peintures tant à fresque qu'à huile, anciennes et modernes, des salles, galleries, chambres et cabinets du château de Fontainebleau, et le Roy lui donne la somme de 600 livres pour ses appointemens de l'année, à la charge de rétablir celles qui seront gâtées et netoier les bordures des tableaux, et fournir de bois, charbon et fagots, pour brûler esdites salles, galleries, chambres et cabinets, où sont lesdits tableaux pour leur conservation. » — Et dans l'*État de la France* de 1694, au nombre des officiers pour les bâtiments de Fontainebleau, on trouve « un peintre, le sieur Du Bois l'aîné, qui a soin de toutes les peintures, logé chez le secrétaire d'État pour les affaires étrangères. » Quant au « sieur Du Bois le cadet, il est jardinier des jardins de l'écurie de la Reine, autrefois appelé les jardins des Canaux des Truites, autour de la Fontaine qui a donné le nom à Fontainebleau. » — Et dans l'*État de la France* de 1708 on retrouve, grâce à l'excellente bonhomie de ce gouvernement paterne, « le jardinier des jardins de l'écurie de la Reine, etc., la veuve Du Bois le cadet; » et « la charge de peintre est à la veuve du sieur Du Bois l'aîné, qui a soin de toutes les peintures tant à huile qu'à fresque; 600 liv. Elle est logée chez le secrétaire d'État pour les affaires étrangères. » L'interrègne de la veuve Du Bois l'aîné n'etait d'ailleurs qu'une régence, puisqu'au temps de l'abbé Guilbert, en 1731, un Du Bois était encore « eu possession » de la place. Noble et généreuse idée de nos rois de charger les fils, jusqu'à la dernière génération, de conserver les œuvres de leurs pères; et cela ne nuisait pas à la France, qui perpétuait par la tradition des familles le souvenir de ses moindres grandeurs.

(1) Remarquez-vous ce fait qui ne nous avait point encore été révélé? Freminet le fils est frère de mère des deux fils d'Ambroise Du Bois. Du Bois meurt le 27 décembre 1615, Martin Freminet le 18 juin 1619 : donc la veuve d'Ambroise Du Bois a épousé dans cet intervalle Freminet, et on a eu un fils. Tous ces artistes formaient caste à part, tous alliés entre eux par mariage, cousinage ou parrainage. Voilà Du Bois lié par sa veuve à Freminet ; il était aussi, à en croire l'abbé Guilbert, parent de Jean de Hoey ou d'Hoey, de Leyde, qui mourut même année que lui, 1615, presqu'à même âge, soixante-dix ans, et après avoir été, comme lui, valet de chambre d'Henri IV, qui lui donna la garde de ses tableaux. Il y avait à Fontainebleau bien des peintures de Hoey à côté de celles de Du Bois, ne fût-ce qu'à la chapelle haute et dans cette galerie de Diane dont ils avaient partagé la conduite.

PORTRAITS INÉDITS D'ARTISTES FRANÇAIS
publiés par M⁰ Ph. de Chennevières.

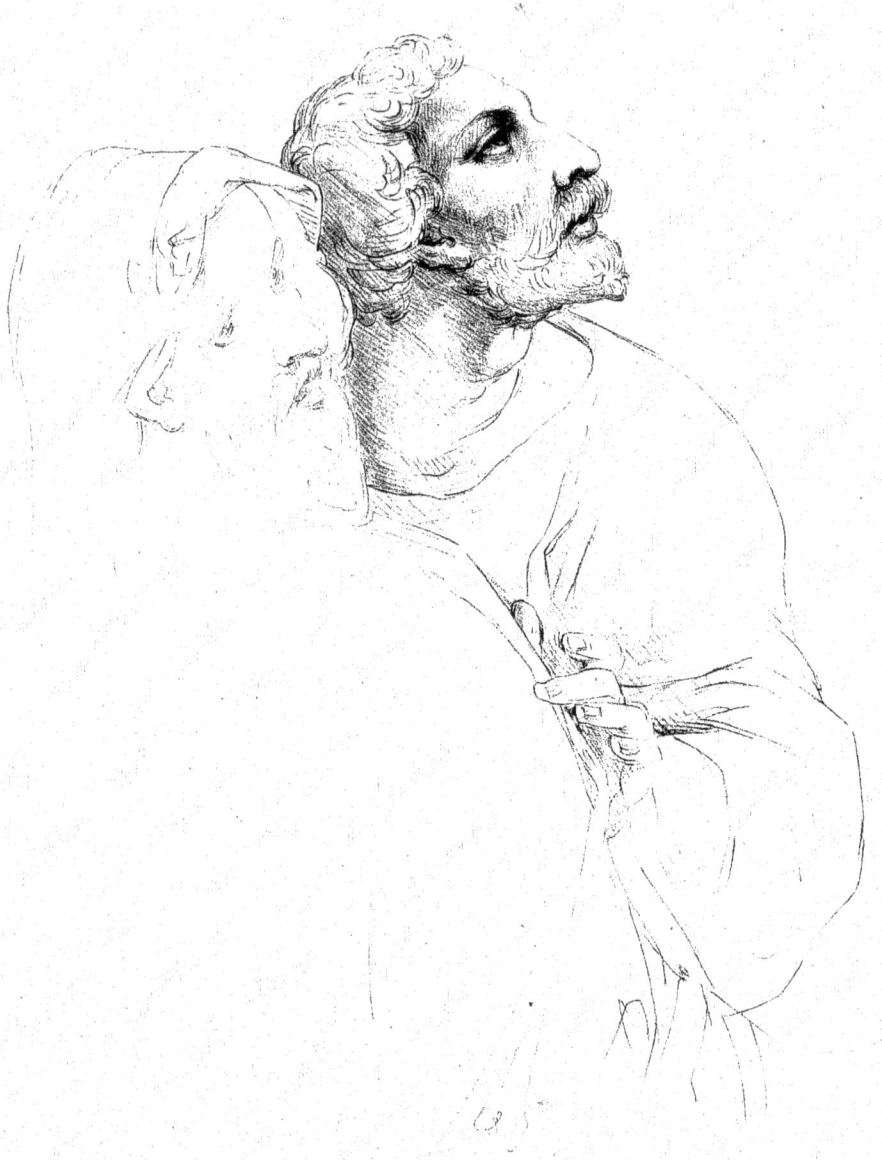

Ambroise DuBois.
d'après l'une de ses peintures à Fontainebleau.

CALOTINES ET CHARGES.

Calotines et Charges : nous n'avons point inventé ce titre; il est écrit en tête de la série de onze dessins à la sanguine que reproduit ici le crayon de M. Legrip, et que mes amis, MM. de Goncourt, ont bien voulu extraire pour nous de leur riche portefeuille. M. Rapilly a trouvé ces onze dessins à Londres et les a cédés à MM. de Goncourt. Quelle est la main qui les crayonna vers 1729? Nous n'y chercherons point celle d'un grand artiste, bien que la verve et une certaine finesse n'y manquent pas, — finesse de l'œil et non de l'instrument. Le vieux Corneille Van Clève meurt en 1732, à quatre-vingt-sept ans; Coustou l'aîné en 1733; De Troy le père en 1730. Cette suite est d'autant plus curieuse qu'elle réunit pour nous, en trois pages, tout un chapitre de l'histoire de l'art en France, l'ensemble presque complet des meilleurs artistes en tout genre qui aient honoré la fin de Louis XIV et le commencement de Louis XV. — Un moment nous avons eu l'idée de composer cette seconde livraison de nos portraits inédits de caricatures d'artistes, ou au moins de dessins familiers, et le chapelet eût pu être long. Mais la crainte des lecteurs trop graves nous a retenu; et pourtant, les charges ne sont-elles pas les portraits les plus sincères? Outre les traits les plus caractéristiques du visage, ne donnent-elles pas le geste et l'attitude familiers où se révèle tout l'homme? On en citerait de Bouchardon, on en citerait de Ghezzi, nous allons en donner de Le Bas. Voyez combien sont intéressantes pour nous curieux, et quelle merveilleuse illustration pour une histoire de l'Académie de France à Rome, ces eaux-fortes intimes qui passaient l'autre jour (4 décembre 1854) à la vente de la collection d'estampes de M. Robert Dumesnil : *Mascarade chinoise* faite à Rome par les pensionnaires de l'Académie de France, en 1735, de J. B. M. Pierre ; et du même, la *Vue de la Fête* donnée à Rome par les pensionnaires de l'Académie de France pour le rétablissement de la santé du roi, en 1744; la *Caravane du sultan à la Mecque*, mascarade turque donnée à Rome par les pensionnaires de l'Académie et leurs amis au carnaval de l'année 1748, sous le directorat de De Troy, et gravée par Vien. La bibliothèque de la Faculté de médecine de Montpellier possède un « recueil de dessins-caricatures, par Ménageot, directeur des pensionnaires de l'Académie royale de peinture à Rome, en 1792, suivis de portraits-caricatures de peintres, sculpteurs ou architectes français, pensionnaires à Rome du temps de Vincent (1774), dessinés par Stouf, sculpteur, et gravés à l'eau-forte par Mouricaud-Franconville, amateur éclairé des arts. » Sur l'épreuve que possédait M. Robert Dumesnil de cette rare estampe de Franconville, le nom de chacun des pensionnaires était écrit à la main. — Mais nous-mêmes rencontrerons encore en chemin plus d'une bonne *calotine*.

Le nom, le nom de celui qui dessina celles d'aujourd'hui? N'exigez pas, ami lecteur, que l'on vous trompe. Et quel temps fut jamais plus fécond en adroits amateurs que ce dix-huitième siècle? Dessinateurs et graveurs foisonnent dans l'épée, la

robe et la finance ; vous savez les noms du comte de Caylus, de madame Doublet, du baron de Thiers, du comte de Forbin, de MM. de Jullienne, d'Azaincourt, de La Live de Jully, de Watelet et de Marguerite Lecomte, du chevalier de Valori, des deux Campion de Tersan, des deux Lempereur, de Dargenville, de MM. Gaillard de Longjumeau, de La Ferté, de Fontanieu, de La Barthe et Foulquier, de madame de Boisfremont, du chevalier de Croismare, du garde-française Beaudouin, du mousquetaire Pomard, de M. de Saint-Maurice, de Carmontelle, et de leur reine à tous, madame de Pompadour; et je n'ai point nommé là mon caricaturiste de 1750. — Si le lecteur y tient, je lancerai bien à tout hasard un nom. J'ai vu des dessins de Jacques de Favanne que ces sanguines rappellent fort. — Et quel est ce Jacques de Favanne? C'est le fils du M. *Favanne, peintre*, qui figure dans l'une de nos trois feuilles. Je n'en sais guère plus sur lui, si ce n'est la dernière phrase du *Mémoire pour servir à la vie de M. Defavanne* (Paris, 1755) : Jacques de Favanne, fils d'Henri, le peintre ordinaire du roi et le recteur de l'Académie royale de peinture et de sculpture, « a été élevé sous les yeux de son père et par les professeurs de l'Académie. Elle lui a donné plusieurs fois le prix du dessein. Destiné d'abord à la gravure, qu'il apprit de M. Thomassin, il est revenu à la peinture et est actuellement chef des Peintres pour la Marine à Rochefort. » — En 1729, Henri de Favanne, né en 1668, avait passé la soixantaine, et son fils Jacques pouvait être d'âge à dessiner d'un crayon encore un peu lourd les charges des artistes amis de son père.

La plupart des dix peintres, sculpteurs et graveurs qui sont ici caricaturés sont des noms fort connus de ceux qui ont quelque familiarité avec l'histoire de l'art français. Je ne parlerai donc que des moins renommés, renvoyant à Dargenville sur François LeMoyne et sur François De Troy, car je suppose, par la date, l'âge et la popularité de leur temps, qu'il n'en peut être désigné d'autres par les noms de M. Le Moyne, M. De Troy. Le portrait connu de De Troy le fils s'accorde bien moins que celui du père avec notre *calotine;* et, tant que le père vécut, la grande considération qu'il s'était acquise maintint le fils à l'état d'humble sire, quoique en 1750 celui-ci eût près de la quarantaine. François De Troy le père, rival heureux des Rigaud et des Largillière, était né à Toulouse, en 1645, d'une famille d'artistes dont nous éclaircirons ailleurs les illustrations provinciales, et mourut le 1er mai 1730, à l'âge de quatre-vingt-cinq ans. La liste des portraits des Français illustres, qui se trouve dans la *Bibliothèque historique* du père Lelong, n'énumère rien moins que six portraits de François De Troy : l'un gravé par Drevet d'après De Troy; le second, gravé par de Poilly en 1714; le troisième, par M. de Bachaumont d'après madame Doublet; le quatrième, par Bouys, en 1715, d'après De Troy; le cinquième, dans le Dargenville, et le sixième, dans le Desrochers. — Quant à François Le Moyne, le fameux peintre de l'*Apothéose d'Hercule*, il était né en 1688, à Paris, d'un père originaire de Coutances; il avait été élève de Tournière et de Galloche, puis admis à l'Académie le 30 juillet 1718, et nommé premier peintre du roi en 1736. On sait comment il se perça de neuf coups d'épée, le 4 juin 1737. Il avait épousé, en 1730, la sœur de ce Stiemart dont j'ai parlé à propos de Portail. Son portrait, publié par Dargenville en tête de sa Notice, ne repousse en rien celui que nous donnons ici. Cependant un autre Le Moyne avait, en ce moment-là, une juste importance dans le monde des artistes. « Jean Louis Le Moyne, père de Jean-Baptiste, dit Dandré Bardon dans l'*Éloge historique* de celui-ci (Paris, 1779), est connu par son bas-relief représentant le *Déluge*, qu'on regarde dans les écoles de l'Académie comme un des meilleurs prix. Le buste en marbre de Mansard est son morceau de réception, et le portrait en terre cuite de Largillière un don fait à l'Académie. J. L. Le Moyne mourut Recteur... Il avait épousé mademoiselle Monnoyer, connue alors par son talent pour le paysage. Elle était fille de Monnoyer, dit Baptiste, excellent peintre de fleurs. — J. L. Le Moyne, dit ailleurs encore Dandré Bardon, dans le catalogue des sculpteurs qui suit son *Traité de Peinture*, a fait quantité d'ouvrages fort estimés : un bas-relief du *Portement de croix*, à la chapelle de Versailles ; deux *Anges adorateurs*, qu'il a sculptés pour les Invalides; une *Diane*, pour la Muette, etc. Il s'adonna particulièrement au portrait. Celui du Duc d'Orléans, Régent du Royaume, ceux de Mansard et de Largillière, donnent une juste idée de son savoir. » — J. L. Le Moyne était né à Paris en 1665; il y mourut le 4 mai 1755, âgé de quatre-vingt-dix ans. Il avait été élève de Coysevox.

Sur Henri de Favanne, lisez le *Mémoire* que fit imprimer, en 1755, un académicien anonyme ami de Favanne et les faits recueillis par Hulst, et publiés dans le tome II des *Mémoires inédits sur la vie et les ouvrages des membres de l'Académie royale de peinture et de sculpture*. — Henri de Favanne ou Defavanne, né à Londres de parents français, le 5 octobre 1668, fut élève de Houasse, obtint le grand prix de peinture en 1693, revint de Rome en 1700, après six ans d'étude, fut agréé à l'Académie dès son retour à Paris, le 29 janvier 1701; puis reçu académicien, le 25 août 1704, sur un tableau

CALOTINES ET CHARGES.

représentant l'*Espagne offrant la couronne à Philippe de France, duc d'Anjou*, tableau qui se voit aujourd'hui dans le palais de Versailles, salon de Mercure. Il est assez curieux d'ailleurs que les échantillons du talent de Favanne manquent à Paris, et qu'il s'en retrouve à Versailles, non pas seulement celui que nous venons de dire, mais encore l'un des jolis trumeaux peints, en 1724, pour la galerie de l'hôtel du Grand-Maître, aujourd'hui l'Hôtel de Ville. Il représente *Renaud et Armide*. « L'Académie élut Henri de Favanne adjoint à professeur le 29 mai 1717; professeur le 28 septembre 1725; adjoint à recteur le 26 mars 1746, et recteur le 6 juillet 1748. Il mourut à Paris le 27 avril 1752, âgé de 85 ans, 6 mois et 24 jours. » Favanne a surtout peint en Espagne et au château de Chanteloup, en Touraine; cependant il exposa de nombreux tableaux aux divers Salons de 1704, 1737, 1746, 1747, 1748, 1750 et 1751. — Vous trouverez les éloges de Van Clève, par Caylus, et de Duvivier, par Gougenot, dans le même tome des *Mémoires inédits sur les membres de l'Académie*. Une Notice sur Van Clève, par Dargenville le fils, dans ses *Vies des fameux sculpteurs* (1787), complète l'essai académique de Caylus. Corneille Van Clève naît à Paris, en 1645, d'une famille originaire de Flandres; élève de François Anguier et grand prix de l'Académie, il va étudier neuf ans en Italie comme pensionnaire du roi, revient en 1680, est agréé la même année à l'Académie, puis est admis le 26 avril 1681 dans ce corps, qui l'honora successivement de toutes ses charges et des plus hautes : adjoint à professeur (1694), professeur (1695), adjoint à recteur (1706), directeur (1711), recteur (1715) et chancelier (1720). Son œuvre la plus connue est le beau groupe du jardin des Tuileries, la *Loire et le Loiret*; nous ne citerons de lui qu'une autre sculpture, et ce sera pour rappeler ses rapports avec l'un des artistes qui figurent ici près de lui. Dargenville mentionne, « à Saint-Benoît, un petit monument que Van Clève a exécuté sur le dessin d'Oppenord pour Marie Désessartz, femme de Frédéric Léonard, fameux imprimeur. Au lieu de l'urne qui surmonte l'épitaphe, on y a vu assez longtemps un buste que, sur les représentations du curé, la famille a fait ôter. » Van Clève fut de ceux qui travaillèrent le plus pour Versailles, Marly, Trianon et les Invalides. Il mourut, le 31 décembre 1732, à quatre-vingt-sept ans. — J. B. de Poilly a gravé, en 1714, le portrait de Van Clève, d'après J. Vivien.

Quant à Jean Duvivier, il naquit à Liége le 7 février 1687, et mourut à Paris le 30 avril 1761, à soixante-quatorze ans. Son père, Gendulphe Duvivier, était graveur des cachets et de la vaisselle de l'évêque prince de Liége; et lui-même, après avoir été le plus illustre graveur en médailles que la France ait eu ou se soit approprié depuis Warin, — qui lui-même était de ce pays-là, — donna naissance à deux générations d'habiles gens du même art, qui ont continué son talent jusqu'à notre siècle. « M. Duvivier étoit grand, maigre et très-musclé... » Tels sont les premiers mots du portrait qu'en trace Gougenot, et la tournure bourrue de ce dos que nous montre sa charge s'accorde bien avec ce que le biographe nous raconte de la sauvagerie de cet esprit agité et violent. — Gougenot parle en quelque endroit d'une médaille du Régent que Duvivier avait gravée d'après Lemoine le père. Il y aurait là une présomption de plus que le Lemoyne publié aujourd'hui par nous serait Jean-Louis le sculpteur, et non François le peintre.

Nous renverrons de même, pour M. Coustou l'aîné, à l'*Histoire littéraire du règne de Louis XIV*, par l'abbé Lambert; à Levesque, dans l'*Encyclopédie méthodique*; à Dargenville le fils, et surtout au précieux petit livre publié sur lui par M. Cousin de Contamine, et que nous citerons plus loin à propos de Bousseau : l'*Éloge historique de M. Coustou l'aîné, sculpteur ordinaire du Roy, et recteur de l'Académie royale de peinture et de sculpture. Paris*, 1737. « Nicolas Coustou, fils de François Coustou, sculpteur en bois, et de Claudine Coysevox, naquit à Lyon le 9 janvier 1658. Son père lui donna les premiers principes de son art. Il vint à Paris à l'âge de dix-huit ans, et acheva de développer ses rares talents sous Coysevox, son oncle, chez qui il travailla jusqu'à la fin de 1685. » Colbert l'envoya comme pensionnaire du Roi à Rome, où il étudia trois ans; il fut reçu en 1693 de l'Académie royale, où il remplit les charges de professeur, puis de recteur. Nous regardons tous les jours dans le jardin des Tuileries la plupart de ses meilleures œuvres, qu'il avait sculptées pour Marly : ses *Nymphes avec des enfants*, son *Berger chasseur*, son *Jules-César*, son *Groupe de la Seine et de la Marne*. « M. Coustou est mort le premier mai 1733, âgé de 75 ans et 4 mois, pénétré de sentiments vraiment chrétiens, extrêmement regretté de ses confrères et de toute l'Académie. » — Dupuis a gravé, en 1730, le portrait de M. Coustou, peint par Legros. Un autre portrait du même grand sculpteur se retrouve dans la suite d'Odieuvre. — Restent Oppenord et Cochin, La Joue et Bousseau.

Dargenville le fils a raconté aussi longuement qu'il le pouvait, dans ses *Vies des fameux architectes*, la biographie de Gilles-Marie Oppenord, né à Paris en 1672, et mort dans la même ville en 1742. Et là, et dans son *Voyage pittoresque de Paris*, il

énumère ses tant et trop brillants talents de dessinateur, et ses abondants travaux : la décoration des galeries et appartements du Palais-Royal ; l'hôtel de Massiac, place des Victoires ; le chœur et l'autel de l'abbaye de Saint-Victor ; le tombeau de Marguerite de Laigue au noviciat des Jacobins ; l'autel à la romaine de Saint-Germain-des-Prés, et les deux petits portails de Saint-Sulpice. Au dehors de Paris, l'orangerie de Crozat, à Montmorency, et le rétablissement du château de Villers-Cotterets. Il fut élève de Hardouin Mansart, alla à Rome comme pensionnaire du Roi, étudia huit ans en Italie, et laissa pour élève Jacques-François Blondel. Son goût corrompu pour les contours et les imaginations singulières l'ont fait appeler, même par son contemporain Dargenville, le Borromini de la France : « C'étoit, dit-il ailleurs, un architecte qui avoit beaucoup de génie ; il dessinoit la figure comme un peintre, et l'ornement dans la dernière perfection. »

Ce Cochin-là n'est point le fameux dessinateur et graveur, secrétaire historiographe de l'Académie royale de peinture et sculpture, spirituel écrivain sur les arts, garde des dessins du cabinet du Roi, et le conseiller intime de M. de Marigny ; non, c'est son père, Charles-Nicolas Cochin, né à Paris en 1688, et mort dans la même ville le 5 juillet 1754. Lui, qui fit plus tard de son fils l'élève de Restout, « s'étoit occupé, — nous apprend Dandré-Bardon, — jusqu'à l'âge de 22 ans, au talent de peindre, ce qui lui donna beaucoup de facilité pour celui de graver. On trouve dans ses ouvrages cet esprit, cette pâte, cette harmonie et cette exactitude qui constituent l'excellence de la gravure. Ses principales estampes sont Rebecca, Saint Basile, l'Origine du feu, d'après F. Le Moine ; Jacob et Laban, d'après M. Restout ; la Noce de village, d'après Watteau, et le Recueil des peintures des Invalides, que des soins pénibles et un travail continuel pendant près de dix ans l'ont mis à portée de publier avec succès. » — « Il étoit bon dessinateur, dit à son tour Levesque (*Encyclopédie méthodique*), et gravoit avec beaucoup d'esprit et de goût, surtout quand les figures de ses estampes étoient d'une grandeur médiocre. Il n'a pas eu le même succès dans le grand, parce qu'il conservoit le même genre de travaux en leur donnant plus de largeur, et qu'ils n'avoient pas alors assez de repos et de fermeté. » — Cochin le père avait épousé Marie-Madeleine Hortemels, fille de l'habile graveur Frédéric Hortemels, et qui elle-même a soutenu par son talent le nom de son père et celui de son mari.

Jacques de La Joue. — Il y a au Musée de Versailles un très-joli portrait dans lequel La Joue s'est représenté lui-même debout dans un parc, la main droite sur la hanche, et tenant de la gauche la palette et l'appui-main fixé en terre. L'un de ses chiens lui saute aux jambes ; lui se cambre dans sa robe de chambre rose à grandes raies. Près de lui, sa femme est assise sur le banc de marbre d'une fontaine dont un petit satyre tient l'urne renversée, et dont on dirait la sculpture ordonnée par Oppenord. Madame de La Joue tient debout près d'elle, sur le même banc, sa petite fille, droite, roide, empesée dans sa robe et sa coiffe bleues, et tout juste haute comme une poupée. Inutile de dire qu'au second plan à droite, comme pour signer doublement son tableau, le peintre a figuré un morceau de colonnade, auquel sont attachés des échelles et des échafauds. C'est vers cette architecture que se détourne naturellement la grosse figure réjouie, déjà grisonnante du peintre, et avec laquelle la ressemblance de notre calotine certifie la véracité des autres charges. Ravissant tableau que ce portrait de famille, gai, capricieux : fleurs aux mille couleurs, canards effarouchés par les petits chiens de madame La Joue dans leur bassin demi-ruiné au milieu des roseaux et des grandes herbes fleuries, vignes enroulées au tronc des arbres jaunissants, buissons de roses penchés sur le dossier du banc de marbre, cieux verdoyants au fond des allées par delà les masses des grands arbres déjà touchés par la rosée et le soleil d'automne ; le peintre a mis là toute la poésie qu'il rêvait à son art, ou au moins à ce petit coin fantastique de l'art où il s'était enfermé. « La famille de M. La Joue, académicien, peinte par lui-même », figura au Salon de 1757, le premier du règne de Louis XV, et a été agréablement gravée par M. Hilaire Guesnu, pour les *Galeries historiques de Versailles* de M. Gavard. — Je viens de dire que la fontaine du paysage de La Joue semblait sculptée sur un dessin d'Oppenord. Il est certain que La Joue est le peintre de cette architecture. Ce n'était point de la peinture qu'il faisait, mais de la décoration, et de la décoration du plus charmant mauvais goût. Il avait le génie du dessus de porte, dans un temps où Caylus se plaignait qu'il n'y avait plus dans les appartements de place que pour cette peinture-là. On ne comprend guère pourquoi La Joue mêlait ses tableaux à ceux de ses confrères dans les expositions alors annuelles de l'Académie royale. Pour nous, nous ne nous figurons raisonnablement les toiles de La Joue qu'encastrées dans des panneaux, au milieu d'ornements dorés. — Jacques La Joue, peintre dessinateur et graveur d'architecture, avait été admis dans l'Académie royale, le 26 avril 1721, « sur un tableau d'architecture », et ce sont les registres de l'Académie qui nous apprennent qu'il mourut le 12 avril 1761, à l'âge de soixante-quatorze ans cinq mois, — c'est-à-dire qu'il était né à la fin de 1686.

Dargenville, dans le *Voyage pittoresque de Paris*, nous apprend que Jacques La Joue, peintre d'architecture et d'ornements, avait donné le dessin du fronton du Grenier à sel, « où se voit le médaillon de Louis XV, accompagné de deux cornes d'abondance », et avait peint, en 1732, dans la bibliothèque de Sainte-Geneviève, « une Perspective qui représente un salon ovale, éclairé par une grande croisée au milieu ; à l'entrée de ce salon paraissent deux urnes de marbre antique ; sur le devant est une sphère suivant le système de Copernic. »

La Joue exposa aux salons de 1737, 1738, 1740, 1741, 1742, 1745, 1746, 1747, 1748, 1750, 1751, 1755, — et en feuilletant les *explications* des peintures de ces salons, on voit que La Joue non-seulement tenait à faire acte de présence, mais à se présenter chaque année avec nombreux bagage : Retour de chasse ; — Clair de lune ; — Devant de cheminée avec Pégase et enfants allégoriques ; — le Grand Seigneur sur un tapis de Turquie, avec une sultane appuyée sur un nègre dans un jardin de plaisance ; — Marine où l'on voit sur le devant un port ; — Tourments de l'enfer des païens ; — Palais d'architecture où paraissent des centaures ; — Cabinet d'étude où une personne travaille à son bureau ; — Tombeau de l'antiquité ; — Dame à sa toilette dans un appartement richement décoré ; — Extrémité de jardin avec une cascade : une dame est assise sur l'appui d'un escalier, un jeune homme auprès d'elle ; — un Salon d'eau, environné d'une colonnade ; — deux Médecins grecs conversant ensemble ; — Compagnie au bord d'un canal, formant un concert, et, sur le devant, un berger qui garde des bestiaux ; — Palais orné de sculptures : au fond on voit un escalier qui conduit sur une terrasse près d'un canal environné de cascades ; — une Fuite en Égypte ; — Allégorie à la gloire du Roy ; — la Visitation de la Vierge. — Quelle variété ! Et tout cela, dessus de porte, dessus de porte, dessus de porte. La Joue, je le répète, est le vrai peintre des architectes de son temps ; il est le dernier qui ait peint pour la décoration des appartements. A ce titre, il est le dernier héritier direct, — hélas ! bien chétif, — des grands décorateurs du seizième et du dix-septième siècle. Après lui le tableau va, pour cent ans, remplacer le trumeau.

Les quinze lignes que Mariette et Dandré-Bardon ont consacrées chacun à Jacques Bousseau, l'un dans l'*Abecedario*, l'autre dans le *Traité de Peinture et de Sculpture*, peuvent paraître presque suffisantes à la gloire de ce laborieux sculpteur, né à Chavagnes ou Chavaignes, bourg de l'élection de Mauléon, en Poitou, élève de Nicolas Coustou, reçu à l'Académie royale le 29 novembre 1715, et mort, âgé de cinquante-neuf ans, le 15 février 1740, à Balzaim, en Espagne. Sculpteur du roi Philippe V, qui lui avait donné la succession de Fremin. M. de Lalive de Jully s'enorgueillissait d'avoir, dans son fameux cabinet de peinture et sculpture françaises, « la terre cuite de Bousseau, représentant *Ulysse bandant son arc*, figure modelée d'un bon goût, bien dessinée, et exécutée en marbre par l'auteur pour son morceau de réception à l'Académie. » M. de Lalive avait raison : le petit marbre de Bousseau est, à coup sûr, l'une des meilleures sculptures qu'ait léguées à notre Musée du Louvre l'ancienne Académie. Mariette et Dandré-Bardon placent au premier rang de ses ouvrages, à Paris, le Tombeau du garde des sceaux d'Argenson, dans l'église de la Madeleine de Tresnel, et dans la chapelle de la maison de Noailles, à Notre-Dame, « ses figures un peu courtes de Saint Louis et Saint Maurice, » statues en marbre placées aux côtés de l'autel, et un bas-relief en bronze représentant *N. S. donnant les clefs à saint Pierre*.

Dargenville, dans le *Voyage pittoresque de Paris*, décrit encore de Bousseau : les deux trophées de métal doré qui accompagnaient le Louis XV en bas-relief, sur la cheminée de la grand'chambre du palais ; le mausolée en marbre du cardinal Dubois, dans l'église Saint-Honoré, que le plus grand nombre des historiens de l'art attribuent à tort à Guillaume Coustou, frère de son maître. « Il est à genoux ; il a derrière lui une pyramide, et devant lui un livre ouvert ; sa tête est tournée à l'épaule gauche et du côté de la porte de l'église. Cette figure devait être placée sous une arcade à droite du maître-autel. Ainsi il ne faut pas s'étonner si sa tête est tournée à gauche ; dans cette disposition, ses regards auraient été fixés sur l'autel. » — Le mausolée de Dubois fut transporté par la Révolution au musée des Petits-Augustins, et de là dans l'église Saint-Roch, où il se voit aujourd'hui. — Nous avons cité plus haut le tombeau de M. d'Argenson le père, dans l'église des Filles de la Madeleine de Tresnel. Voici comment le décrit Dargenville : « C'est un ange en marbre blanc, à genoux sur des nuées, qui offre à saint René le cœur de ce magistrat. Ses armes, ornées de festons de cyprès, sont soutenues par un Génie et placées à la clef de l'arcade sous laquelle est le tombeau. »

Il existe un livre anonyme, et des plus curieux, écrit presque en entier à l'honneur de Jacques Bousseau, et de son vivant, et bien évidemment par l'un de ses plus tendres amis. C'est l'*Éloge historique de M. Coustou l'aîné*, etc. (Paris, 1737). On sait aujourd'hui que l'auteur s'appelait M. Cousin de Contamine. Après avoir raconté la vie de Nicolas Coustou, et décrit un

tableau de M. Carlo Vanloo, et un autre de M. de Favanne, M. de Contamine vient à parler, dans une lettre datée du 10 août 1756, d'un certain tableau peint par Lancret : « le Soldat martyrisant S. Sébastien, que M. Bousseau a fait en marbre pour sa réception à l'Académie, est le sujet de ce tableau. » Suit une description en trois pages de cette figure, que nos lecteurs reconnaîtront sans peine pour le même personnage désigné chez M. de Lalive, sous le nom d'*Ulysse bandant son arc*, et sur les registres de l'Académie royale sous celui de *Soldat bandant un arc*. « Le sculpteur a donné au peintre un modèle de cette figure, grand comme le marbre, et le peintre, pour lui marquer sa reconnoissance et combien il estime son présent, lui a envoyé ce tableau. Il a peint la statue, qu'il a rendue avec précision, et l'a placée dans un bosquet situé sous un ciel doux et serein. Elle est élevée sur un grand piédestal. Un Persan, vu par le dos, est en bas et la regarde avec admiration. A côté du Persan, et sur un plan plus élevé, est une Françoise jeune et gracieuse : sa tête est élevée et tournée vers la statue; elle tient de la main droite son éventail ouvert, et, de l'autre main, elle relève sa robe de taffetas pour laisser voir son jupon. Un nœud de rubans attache cette robe sur sa gorge; elle est coiffée d'une façon galante qui n'est propre qu'à nos Françoises... On voit dans le fond du tableau, et tout contre le piédestal, trois petites filles dont l'aînée, entièrement en vue, est assise; elle a sur ses genoux une corbeille pleine de fleurs... Ce groupe lie ensemble les deux grandes figures et la statue... C'est donner une grande louange à son ami que d'amener un curieux du fond de l'Orient pour admirer son ouvrage. » Puis, continuant sur un ton plus hardi l'exaltation de son ami, M. de Contamine prend comme type du sublime, dans la sculpture, « l'autel de l'église cathédrale de Rouen, fait par M. Bousseau, sculpteur du roy d'Espagne, et professeur de l'Académie royale de Peinture et de Sculpture de France, sur l'idée de l'architecte M. Carteau. » La description mystique et fleurie de cette œuvre complexe sculptée en bronze et en métal doré est infiniment trop longue pour que nous pensions à la copier ici; il suffit de dire qu'elle représente allégoriquement l'ancienne loi accomplie par l'établissement de la loi de grâce. — Et enfin le livre s'achève par l'éloge non moins pompeux et subtil d'une figure symbolique de six pieds et demi de proportion, représentant la *Religion*, faite en marbre par M. Bousseau, sculpteur de S. M. Catholique, et professeur de l'Académie, etc., pour être posée dans le salon de la Chapelle, à Versailles. » — Cette statue de la *Religion* ne fut apparemment pas placée, au moins ne la retrouve-t-on point dans le salon de la Chapelle, dans aucune des descriptions de Versailles; mais à sa place on trouve, dans le même vestibule de la Chapelle, une statue en marbre de la *Magnanimité*, par Bousseau. « Elle tient un sceptre de la main droite; à ses pieds est un lion. » Elle regarde la *Gloire*, de Vassé, dans la niche opposée. Il est probable que la figure de la *Religion* ne convint pas, et qu'on en demanda une autre à Bousseau. — Nous avons vu que ce sculpteur avait été reçu membre de l'Académie royale de peinture et de sculpture en 1715. Il y fut nommé adjoint à professeur le 24 février 1724, et professeur le 30 octobre 1728. — Quant aux ouvrages qu'il a exécutés en Espagne, où on l'appelle M. *Busó*, pendant les trois années qu'il y a vécu, Cean Bermudez nous en donne le détail d'après Ponz, dans son *Dictionnaire historique des plus illustres maîtres des beaux-arts en Espagne* : «... Fremin et Thierry s'étant retirés en France du service de Philippe V, Bousseau vint à leur place terminer les statues des jardins de la résidence de Saint-Ildefonso, qu'ils avaient déjà commencées. Il en acheva, d'après les modèles de Fremin, huit de marbre qui sont placés dans l'allée qui va de la salle de verdure où l'on soupe jusqu'à la fontaine des Grenouilles. Les quatre premières représentent les muses Polymnie, Calliope, Uranie et Melpomène, et après le carrefour des Huit-Sentiers sont les quatre autres représentant Thalie, Terpsichore, Euterpe et Érato, exécutées avec adresse et intelligence. Il ne put terminer celles qui manquaient à la fontaine de Diane, étant mort à Valsain (Balzaïm?) ». — Dès que l'on eut appris à Paris la mort de Bousseau, le contrôleur général des bâtiments du Roi disposa du logement et de l'atelier dont Sa Majesté avait conservé le droit à l'artiste, même pendant son séjour en Espagne. Dans l'un des volumes de la *Topographie de Paris*, quartier de la rue de la Bibliothèque, se trouvent, extraits des papiers de De Cotte, trois dessins-plans qu'a bien voulu me faire connaître M. Georges Duplessis, et dont le premier représente « l'atelier et logements de M. Bouveau (Bousseau), sculpteur, rue du Champ-Fleuri; » au bas, pour légende : « Copie de la décision de Monseigneur le Controlleur général, dont l'original reste au bureau : — donner l'usage de la ditte maison à Adam le cadet, sculpteur, à l'exception de ce qui est occupé par le sieur Duchatelier, et à condition de laisser au sieur Dreux tout ce qui est lavé en jaune sur le présent plan, que led. sieur Dreux occupera jusqu'à ce qu'autrement il en soit ordonné. 15 mai 1740. »

PORTRAITS INÉDITS D'ARTISTES FRANÇAIS,
publiés par M. Ph. de Chennevières.

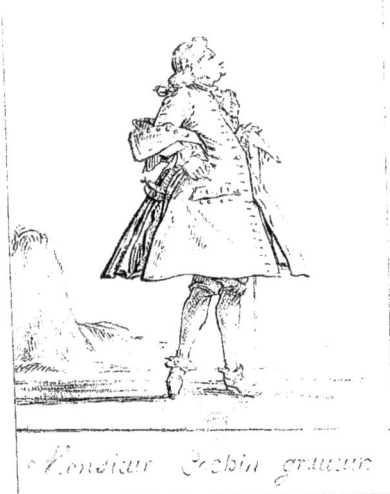

PORTRAITS INÉDITS D'ARTISTES FRANÇAIS
publiés par M. Ph. de Chennevières.

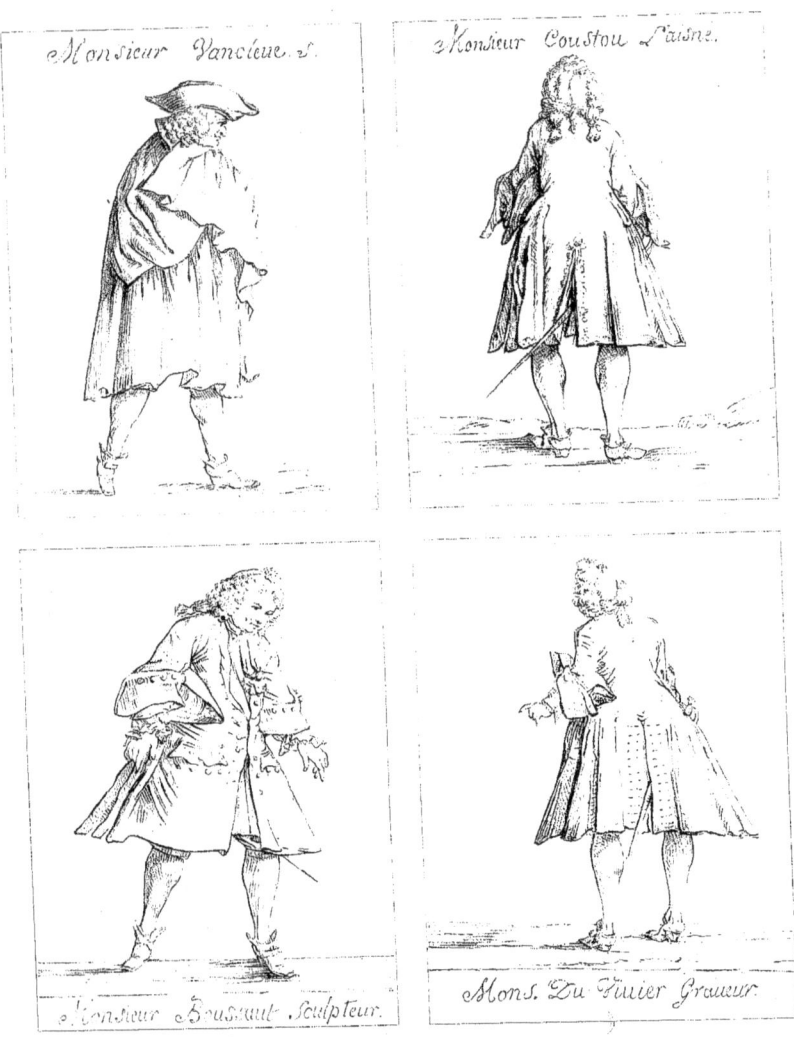

PORTRAITS INÉDITS D'ARTISTES FRANÇAIS,
publiés par M. Ph. de Chennevières.

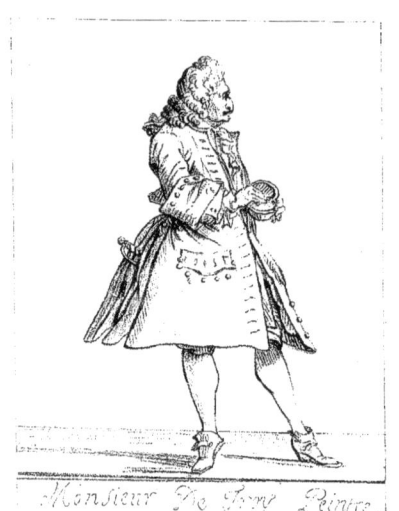

Monsieur De Troye Peintre.

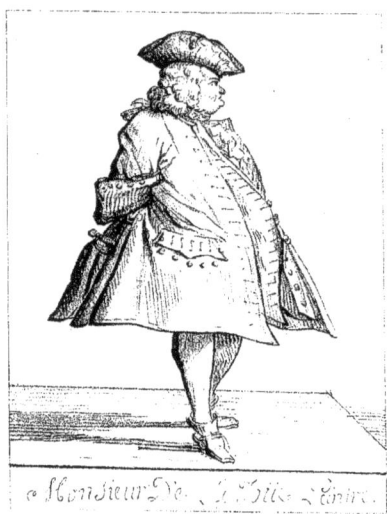

Monsieur De Gilles Peintre.

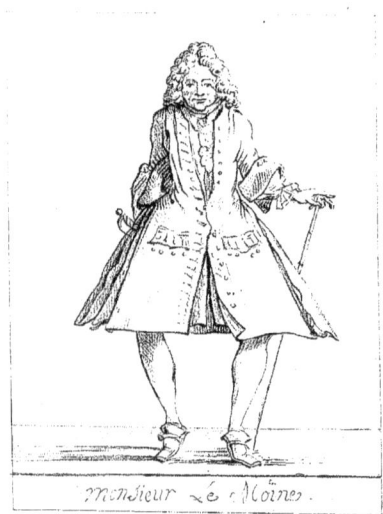

Monsieur Le Moine.

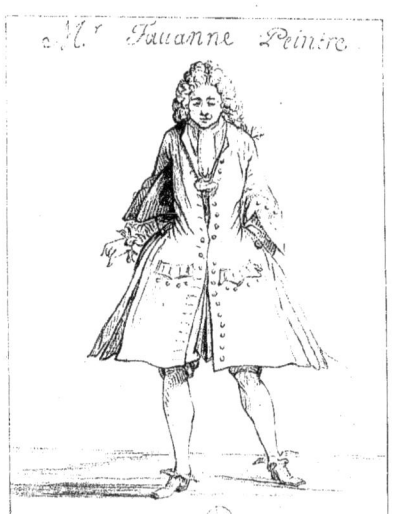

M. Jauanne Peintre.

Frédéric LEURIP del et lith.

Imp. Kaeppelin, 17, Quai Voltaire, Paris.

JACQUES-PHILIPPE LE BAS

ET SES ÉLÈVES.

Il y a quelques mois, M. le baron de Hochschild, alors envoyé extraordinaire et ministre plénipotentiaire de Sa Majesté le roi de Suède et de Norwége à la cour de Prusse, aujourd'hui représentant son pays en la même qualité à la cour de la reine Victoria, voulut bien, s'intéressant à nos *Archives de l'art français*, nous envoyer deux lettres du graveur J. P. Le Bas, adressées à son grand-père maternel J. E. Rehn. Ces lettres, ou plutôt cette lettre et demie, étaient *illustrées*, comme on dirait aujourd'hui, de croquis des plus piquants et qui nous introduisaient, autant et mieux que le texte, tout au beau milieu d'une certaine tribu d'artistes du dix-huitième siècle, et non, certes, des moins bons compagnons ni des moins intelligents. On sait de quel éclat a brillé la gravure française dans le siècle passé, et combien elle a servi à assurer en Europe la popularité de notre art national et à garder le souvenir des collections qui feront à jamais la gloire de nos amateurs français du dix-huitième siècle. — Ce n'étaient plus les maîtres solennels, les Edelinck, les G. Audran, les Nanteuil, les Pesne; mais c'était une génération de plus gais, de plus vifs, de plus spirituels, de plus libres, de plus pimpants burineurs, et qui faisaient si bien qu'il ne se gravait pas un cabinet en Europe sans que ce fût par leurs mains ou sous leur direction. Or le foyer, la maison mère, le quartier général de ce bataillon d'habiles gens, c'était la maison et l'atelier de Jacques-Philippe Le Bas, leur maître à tous et qui fut leur ami, leur actif ami à tous jusqu'à sa mort. Assurément la verve d'esprit et le joyeux entrain de la jeunesse n'ont manqué en aucun siècle, j'imagine, dans les ateliers d'artistes, et en France moins qu'en aucun pays. Nul de nous n'a jamais songé que les charges et les gaietés de la vie d'artiste fussent nées un matin dans l'atelier de David ou de Gros; elles tiennent à l'éternelle indépendance de l'art. Mais il est toujours curieux d'être initié, sans mensonge ni convention, à la forme et à la mesure des plaisirs du temps passé; et jamais correspondance ne mettra à nu avec plus de sans-façon et d'honnêteté à la fois que celle de Le Bas, une famille, une école d'artistes au dix-huitième siècle.

Jacques-Philippe Le Bas, premier graveur du cabinet du roi, pensionnaire de Sa Majesté, conseiller en son Académie de peinture et sculpture, graveur du prince des Deux-Ponts et du roi de Suède, associé regnicole dans la classe des arts de l'Académie de Rouen, était né à Paris, le 8 juillet 1707, sur la paroisse de Saint-Barthélemy en la Cité. Son père était maître perruquier de cette ville; il s'en vantait plus qu'il ne s'en cachait, et sa profonde tendresse pour sa mère, Françoise-Étiennette Le Cocq, a été l'une des passions de sa vie, et des plus honorables. C'était un homme tout cœur et sans envie que Le Bas, très-laborieux, d'un entrain intarissable, d'une obligeance infatigable et presque bourrue, et qui fut justement adoré des

élèves sans nombre qu'il sema dans toute l'Europe. Il faut dire comment il avait groupé de bonne heure autour de lui tant d'élèves, dont on lui a reproché plus tard le fécond emploi.

Il avait appris la gravure sous Hérisset, et n'avait que vingt-cinq ans et les minimes ressources d'un talent qui commençait à poindre, lorsque, en 1735, il s'avisa de se marier. « Une de ces rencontres que l'on regarde comme un effet du hasard décida son inclination pour la demoiselle Élisabeth Duret. Il fut frappé de sa taille majestueuse et des charmes de sa figure, la suivit, s'informa de ceux auxquels elle appartenoit, l'obtint en mariage, et ne reçut avec le don de son cœur d'autre dot que ses vertus et sa beauté. » C'est là cette mademoiselle Le Bas avec laquelle il se représente ici ouvrant son petit bal d'amis. Leur vie fut heureuse, et Le Bas ne perdit sa femme que le 25 juillet 1781, après cinquante ans de bon ménage. — « Ce fut, — raconte Joullain (dans la grande Notice en 12 pages in-folio qu'il a écrite en tête du premier volume de l'œuvre de Le Bas (1), au cabinet des Estampes), — ce fut pour se mettre en état de soutenir les charges (de famille que lui imposait non-seulement l'entretien de sa mère, mais celui du père, des sœurs et autres parents de sa femme), que Le Bas entreprit de se former un fonds de planches, rassembla pour l'aider tous les jeunes gens dans lesquels il crut apercevoir de l'amour du travail et de la bonne volonté. La réputation du maître, les progrès des élèves, les soins et l'affection que leur portoient Le Bas et sa femme, en attirèrent un grand nombre de toutes les provinces du Royaume et de toutes les parties de l'Europe, même des plus éloignées. Il eut des pensionnaires, des externes et beaucoup d'élèves qu'il logeoit, nourrissoit et instruisoit gratuitement. Jamais il ne mit la moindre différence dans sa manière d'agir avec chacun d'eux. Il avoit une manière de les enseigner et de les reprendre qui lui étoit particulière. Un mot, un seul de ses gestes, étoient plus expressifs que les dissertations les plus savantes et les démonstrations de la plupart de ceux qui se mêlent d'enseigner. Le persiflage étoit l'arme la plus acérée dont il se servit pour aiguillonner ceux qui marchoient plus lentement que les autres. Un jeune homme amoureux de ses productions, ainsi qu'il est d'usage, lui présentoit-il un dessin ou une planche que Le Bas trouvoit inférieure à ce qu'il pouvoit attendre de cet élève : « Vous méritez bien, disoit-il, que je vous embrasse; » et se levant avec un air naturel, il l'embrassoit en effet. Le jeune homme qui recevoit le premier baiser de ce genre s'en retournoit dans l'atelier bien satisfait de lui-même. Ses camarades le désabusoient, et bientôt la crainte de la raillerie, plus active sur une âme bien née que celle de la douleur, le portoit à redoubler d'efforts pour se soustraire aux embrassements de son maître, qui sçavoit témoigner sa satisfaction avec autant d'énergie que son mécontentement. » — Parmi les plus habiles qui se soient formés dans l'atelier de Le Bas et à sa gaie discipline, on cite les deux frères Aliamet, Moreau, Cathelin, Gaucher, Houel, le comte de Caylus, Masquelier, Laurent, Le Gouaz, Helman, de Ghendt, Rob. Strange, Ryland, auxquels les lettres de Le Bas à Rehn et les dessins qui les complètent ajoutent les noms de Bacheley, Lemire, Ficquet, Chenu, Pitre (?), Le Tellier, Lange (?), Rehn, Eisen, Riolet (Horeolly?), Baquoy, Oubricz (J. Ouvrier?), Filhœul. Vous jugez ce qu'un tel homme put produire, faisant mouvoir une telle armée, dont nous ne nommons là que la première ligne. Nous avons dit, d'après Gaucher, que Le Bas avait appris son métier chez Hérisset; le même témoigne avec raison que c'est surtout à la liberté, si franche et si savante à la fois, de Gérard Audran que la manière fine, vive et colorée de Le Bas paraît devoir le plus. Mais celui-ci laissa de côté les peintres pompeux et graves; il se dévoua aux Hollandais et aux petits Flamands, à tous ces chefs-d'œuvre de Téniers, d'Ostade, de Berghem, de Wouwermans, dont les merveilleux cabinets de son temps étaient si friands, et aux peintres contemporains qui suivaient même route : Chardin, Vernet, Van Falens, Lancret, Descamps; pour sa gloire et pour sa fortune, Le Bas fit bien. Son génie de graveur était merveilleusement propre à traduire la couleur et la touche de ces précieux peintres. Il parvint, ma foi, à enseigner à presque tous ses élèves la séduction et l'esprit de sa pointe, qui est tout à fait celle d'un artiste. Il se les était si bien assimilés, qu'il a fort souvent signé des estampes gravées entièrement par eux, petite tricherie de marchand, bien sévèrement stigmatisée par Levesque dans l'*Encyclopédie*.

Nous n'irons point reprendre dans nos *Archives* les lettres de Le Bas à son cher élève J. E. Rehn, dessinateur charmant (2),

(1) Cette notice manuscrite et inédite fournissant un grand nombre d'anecdotes intimes que Joullain avait omises dans l'éloge historique placé par lui en tête du catalogue de vente de Le Bas, nous comptons la publier dans nos *Archives de l'Art français*, comme complément très-piquant de cet éloge auquel la notice nous renvoie à tout moment. Celle-ci sera le meilleur commentaire des lettres de Le Bas à Rehn.

(2) J'ai le droit de juger du talent de Rehn, M. de Hochschild ayant bien voulu m'offrir l'un des dessins de son grand-père, dessin que l'on dirait de Cochin d'Eisen ou de Le Bas lui-même, à la spirituelle facilité de la plume et à la fermeté brillante de ses ombres lavées à l'encre de Chine.

retourné dans son pays de Suède, d'où il nous avait été amené par le fameux comte de Tessin, et où il devint plus tard surintendant des bâtiments de la couronne. Rehn mourut en 1793. Je transcrirai seulement les passages qui motivent nos deux dessins de Le Bas. Il lui écrit le 10 janvier 1746 : « J'ay relue la vostre du 14 décembre 1745 par lequel vous m'avez marqué votre heureuse arivé en Suede, mais j'ay esté mortifié de ni point trouvé de dessins de vostre façon... Je suis confus de ce que vous avé fait voir ma lettre à M. le Comte de Tessin, car le dessins et la diction de la lettre ne peuvent amusé un seigneur... Vous penseray s'il etoit possible d'établir une boutique d'estampes en Suede ; cela donneray beaucoup de goût au vulgaire, ay vous auray cette obligation et nous procureray du commerce. J'embrasse Mrs Pache (Pasch), Fristet (Fristedt), Bek (Beck) et M. Benzel. Je n'ay pas eu le temp de dessiner la segonde feste mieux. Epargnez moy de montré cela, car cela est charge de toute façon... » C'est ici que se rencontre, à la quatrième page de la lettre, le joli croquis au crayon que nous reproduisons sur la partie inférieure de notre pierre. Il représente, à n'en pas douter, cette seconde fête dont on vient de parler, et donne la meilleure idée de l'honnêteté cordiale de cette famille des Le Bas. Quant à l'autre croquis, occupant le haut de notre pierre, voici tout le fragment de lettre dont il est la signature grotesque : « Mon épouse a eu bien froid cette hiver; le manchon n'a pas parue que vous luy aviez promis de vous mesme, c'est ce quis l'étonne. Elles vous fait mil compliment et parle de toutes nos partie de campagne sans cesse disant que vous étiez un charmant garçon et quel desireray bien vous voir. Cela merite quelqun de votre souvenir. Vous luy avé promis, ce n'est pas ma faute. M. Chenue vous salue, Lemire, Lange, Bachelois, Tailler, Pitre.

Nous avons dans nos mains deux nouvelles lettres de Le Bas à Rehn. L'une est illustrée d'un dessin à la plume représentant « une Cavalcade fort jolie au-devant du gros Jordanse (sans doute Bacheley), qui avoit passé un mois à Rome », et dans cette croquade on voit sur la route de Nanter (sic) « M. Esin (Eisen?), peintre en redingote, Riolet (Horeolly?) et le cour Le Bas », galopant en tête. La seconde lettre se termine par un autre portrait à la plume et en pied ; c'est la « Figures de Fiquet tiré au vif, » et comme nous avons des obligations de famille à Ficquet, nos lecteurs peuvent juger de notre double plaisir à nous acquitter envers lui. — Mais du moins disons quelques mots de ces premiers nommés dans les croquis que nous publions aujourd'hui.

Pierre Chenu était né à Paris en 1730 (V. Huber et Rost, t. VIII, p. 216-17). « Il a gravé d'un style facile un grand nombre d'estampes d'après divers maitres, et cela dans tous les genres, portraits et sujets divers. » Parmi les portraits, nous en voyons deux qui intéressent les arts, le Buste de Diderot et le « Tombeau du comte de Caylus, de la composition de Vassé, avec un médaillon en bronze du comte, monument posé à l'église de Saint-Germain de l'Auxerrois... » Thérèse Chenu et Victoire Chenu, que nous trouvons dans le catalogue Paignon-Dijonval, au nombre des artistes qui ont gravé sous la direction de Le Bas, étaient probablement des sœurs de Pierre Chenu.

Nous ne voyons point le nom de Pitre dans les principaux dictionnaires de graveurs. Peut-être, l'orthographe de Le Bas suit volontiers la prononciation des noms, — peut-être le Pitre de notre caricature n'est-il autre que le graveur anglais de ce temps-là, Pether, dont Basan cite des estampes en manière noire d'après Rembrandt.

« Jacques Bacheley, dessinateur et graveur, né à Pont-l'Évêque en Normandie, en 1712, mourut à Rouen en 1781, membre de l'Académie de cette ville. Il ne s'est appliqué à la gravure qu'à l'âge de trente ans, et vint à Paris, chez Le Bas, pour se perfectionner dans cet art. On a de lui plusieurs paysages et marines, d'après divers maitres hollandois, d'une exécution piquante. » Et le *Manuel des amateurs de l'art* énumère les gravures de Bacheley d'après Bréemberg, Van Goyen, Ruysdael et Bonav. Peters; mais ce qui nous touche beaucoup plus, ce sont le port du Havre et les diverses vues du port et de la ville de Rouen, que grava ce bon Normand, fidèle à sa province, ce *Jordaens* amoureux du cidre, que Le Bas allait chercher sur la route de Normandie, et qui me paraît avoir associé à son Académie de Rouen non-seulement son maître, mais tous ceux de ses camarades d'atelier qu'il en put faire croire dignes. Les *Mercures* du temps parlent des respectueuses offrandes que Bacheley faisait de ses estampes à l'Académie de Rouen. L'*Almanach des architectes; peintres, sculpteurs, graveurs et ciseleurs* de 1777, vante le cabinet d'histoire naturelle que possédait à Rouen un certain abbé Bacheley, membre de la même Académie, et qui était sans doute parent du graveur.

Noël Le Mire aussi était Normand, mais il paraît que c'était un Normand maigre. Il était né à Rouen en 1725 ou 24, et il fut aussi de l'Académie de sa ville natale. Il s'est fait une illustration comme graveur de paysages, mais surtout comme gra-

veur de vignettes. Tous les bibliophiles connaissent celles qu'il a gravées pour les *Contes de la Fontaine*, les *Métamorphoses d'Ovide* et le *Temple de Gnide*. Le penchant de son maître l'avait beaucoup poussé vers les Téniers, et ce ne sont point les moins bonnes œuvres du disciple comme du maître. Cependant le burin de Le Mire était moins vif et moins chaud que celui de Le Bas. Le fini et la précision, voilà par où il brille; aussi ses petits portraits dans le genre de la vignette sont-ils excellents : Henri IV, Louis XV, le grand Frédéric, Joseph II, Piron, Clairon. Il a gravé trois vues d'Italie d'après G. de Lacroix, l'imitateur de Joseph Vernet, et qui fut un ami et un ami obligé de Le Bas. Il a gravé, d'après des maîtres italiens, pour la galerie de Dresde; — il a gravé les portraits de Washington et de la Fayette, d'après Le Paon ; — enfin, et c'est là sa pièce la meilleure et la plus fameuse, il a gravé, sous l'anagramme de Erimel et d'après sa propre composition, le *Partage de la Pologne* ou le *Gâteau des Rois*. « La planche fut brisée par ordre supérieur presque immédiatement après qu'elle eut été terminée; mais M. de Sartine, qui estimoit Le Mire, lui permit d'en user pendant vingt-quatre heures. » — Ces vingt-quatre heures n'ont pas suffi à un bien gros tirage, car cette estampe est devenue bien rare. Noël Le Mire mourut à Paris en 1801.

De F. Le Tellier, que ce brave Le Bas écrit Tailler et Taillier, je ne puis citer que la pièce indiquée dans le catalogue Paignon-Dijonval : « Victoire Chenu et Le Tellier, sc. d'après Kloss, deux vues des environs de la forêt de Villers-Cotterets. » Mais dans le catalogue de vente de Le Bas on trouve plusieurs fois son nom, comme celui d'un peintre et dessinateur, d'après les dessins duquel Le Bas ou ses élèves exécutaient leurs planches : « N° 6. Le Tellier, d'après N. Berghem, une très-belle Copie représentant un paysage... La planche a été commencée à graver d'après ce tableau, et la personne qui en fera l'acquisition rendra un très grand service de le prêter à celle qui achètera la planche, ce tableau lui étant nécessaire pour le finir. » — Dessins encadrés, n°˙ 18 et 19 : « M. Le Tellier, d'après Bartholomé Bréemberg. Quatre paysages ornés de ruines, figures et animaux ; ils sont à la plume et lavés à l'encre de Chine. — N° 20. Du même, d'après Breughel : Vue des environs de Bruxelles et pendant, à la plume et à l'encre de Chine. — N° 22. Du même, d'après C. Dujardin : un Joueur de guitare devant la boutique d'un charlatan, à la mine de plomb sur vélin. — Huber et Rost décrivent sept pièces gravées par Charles-François Le Tellier, qu'ils disent « né à Paris vers 1750, et florissant en cette ville en 1786. » Si c'est là notre Le Tellier, la date de 1750 est assurément fausse.

Nous ne songions pas à parler du talent de dessinateur de Le Bas. Ce n'est assurément pas sur les griffonnages familiers que nous reproduisons qu'il conviendrait de le juger. Cependant, les artistes qui font profession de gravure étant par malheur trop dépourvus d'ordinaire de cette spontanéité de dessin qui seule fait les grands hommes de cet art, nous croyons juste de leur rappeler ici que Le Bas s'appliqua dès son commencement à dessiner, et à dessiner tous les jours, excellente habitude qu'il garda toute sa vie; si bien que les dessins produits par son étonnante facilité se répandirent de son vivant dans les plus beaux cabinets des amateurs; et Mariette en possédait un, représentant : « 1082. Un petit sujet pastoral de six figures, très-spirituellement dessiné, à la sanguine, estompée et tout à fait dans le style de Watteau. »

« Ses délassements, dit Gaucher, offrent l'empreinte de son génie. Émule de Callot et de La Belle, il a composé un grand nombre de sujets dans lesquels on remarque une verve abondante, une touche spirituelle et facile, une imagination vive et pittoresque; plusieurs de ses compositions, peintes à gouache, sont d'un ton de couleur vigoureux et d'un effet piquant. »

Jac. Ph. Le Bas mourut le 14 du mois d'avril 1785, dans sa soixante-seizième année, rue du Foin-Saint-Jacques, au coin de celle Boutebrie. Aussitôt après sa mort, Ch. E. Gaucher, l'un de ses plus fidèles et de ses meilleurs élèves, et membre comme lui de l'Académie de Rouen, inséra dans le *Journal de Paris*, du lundi 12 mai 1785, une notice nécrologique de son maître, pleine de chaleur et de piété. Puis on dut procéder, en décembre de la même année, à la vente considérable de ses tableaux, dessins, estampes et planches gravées, et Joullain en rédigea le catalogue, en tête duquel, nous l'avons dit, il imprima un long éloge historique, et Gaucher y plaça en frontispice un charmant portrait de Le Bas, dans un médaillon soutenu par les deux figures allégoriques du Dessin et de la Gravure, composition du fameux Ch. Nic. Cochin, ami de Le Bas, et qui avait déjà dessiné un autre portrait plus grand, gravé par Cathelin, autre élève de Le Bas.

Jac. Ph. LEBAS et ses Élèves.

GUILLON LE THIÈRE.

M. Le Thière. — Guillaume Guillon Le Thière, né à Sainte-Anne (Guadeloupe), le 10 janvier 1760, et mort à Paris, le 21 avril 1832, était un créole de beaucoup d'esprit, très-paresseux et de fort bonne mine. Deux toiles immenses, le *Fils de Brutus* et le *Virginius*, que l'on se souvient d'avoir vu, en 1848, se déroulant en regard l'une de l'autre, dans le salon des Sept-Cheminées, au Louvre, lui ont fait et lui garderont une des plus belles places dans cette mémorable génération d'artistes enfantée, non par la Révolution ni par l'Empire, qui lui donna son nom, mais par les dernières et graves années de Louis XVI. La vie de M. Le Thière, élève de Doyen, grand-prix en 1786, directeur de l'Académie de France à Rome, de 1811 à 1822, membre de l'Institut en 1818, a été racontée officiellement par M. Quatremère de Quincy, et nos lecteurs en trouveront la Notice au nombre de celles publiées en 1857 par le savant secrétaire perpétuel de l'Académie des Beaux-Arts. Après les deux grands tableaux que nous venons de citer, le titre le plus honorable de M. Le Thière est sa longue direction de nos élèves de Rome ; et l'abondante correspondance que les archives du Musée du Louvre possèdent de lui comme directeur de la villa Medici témoigne de son zèle élevé et de son administration attentive. Il fut nommé, à Rome, membre de cette Académie de Saint-Luc, qui avait déjà inscrit sur ses listes les noms des plus illustres Français qui eussent étudié ou dirigé les études de nos compatriotes dans la ville éternelle : Nicolas Poussin, Claude Lorrain, Charles Le Brun, Errard, Noël Coypel, Poerson, Natoire, David, etc., et qui n'avait pas dédaigné d'appeler à elle de plus humbles artistes de notre pays, tels que le Provençal Volaire et le Gascon Gamelin. — A d'autres de cataloguer les nombreux portraits et tableaux officiels de Le Thière et de raconter les anecdotes de son atelier, lequel, à son retour d'Italie, s'était rempli d'élèves et avait rivalisé avec celui de Gros. — Déjà, avant le portrait que nous a fourni un beau dessin de Steuben, la figure de Le Thière était connue par l'estampe qu'a gravée Jazet, d'après le *Charles X distribuant les récompenses aux artistes à la fin du Salon de* 1824, tableau exposé en 1827 par M. Heim, et qui, par ses myriades de figures autant que par la finesse de son exécution, est déjà si précieux pour nous, — et dans cent ans sera inestimable. — Nous devons encore un très-bon portrait de M. Le Thière à M. Julien Boilly, qui l'a naturellement compris dans son intéressante série des diverses Académies de l'Institut de France. La lithographie de M. Julien Boilly porte la date de 1822.

PORTRAITS INEDITS D'ARTISTES FRANÇAIS,
publiés par M. de Chennevières.

Guillon LETHIERE,
d'après un dessin de Steuben.

PORTRAITS INÉDITS D'ARTISTES FRANÇAIS
publiés par Mr Ph. de Chennevières

Jehan Fouquet

JEAN FOUQUET.

Que nos lecteurs le sachent bien, nous ne publions qu'avec une extrême défiance et même un certain embarras le curieux petit portrait qui se présente à eux sous le nom de Jean Fouquet. Nous devons dire d'où il vient et comment nous l'avons connu. Ce fut M. le vicomte Hippolyte de Janzé qui, le jour où nous lui rapportions l'intéressante médaille des enfants de Vouet que nous avons publiée, voulut bien attirer notre attention sur un petit chef-d'œuvre de sa belle collection, lequel avait échappé, nous ne savons comment, à M. le comte de Laborde. Il appartenait en effet à plus d'un titre à son examen, d'abord comme l'un des plus beaux portraits en émail qu'il pût signaler, surtout de cette époque, dans les cabinets de Paris ; — et puis, parce que le nom qu'il portait, devait, ce me semble, chatouiller irrésistiblement les yeux de l'auteur de la Renaissance des Arts à la Cour de France. La patiente eau-forte de M. Legrip pourra à peine donner idée à nos lecteurs de la beauté de cet ouvrage, qui est d'ailleurs exactement de même grandeur que notre gravure. Il est peint à petites hachures d'or très-fines sur un fond noir uni. La plaque sur laquelle est exécuté l'émail est de cuivre et un peu épaisse. Les deux noms que nous reproduisons au-dessous de l'eau-forte sont placés sur le médaillon à droite et à gauche de la tête, en caractères dorés aussi et admirablement déliés. La noblesse de dessin et la simplicité de modelé de la figure sont incomparables et dignes des plus grands maîtres de ce temps. Le nom de Jean Fouquet a pu être si commun au quinzième siècle, que nous ne nous sentons pas le droit d'insister sur une certaine confiance que nous ont donnée, d'abord la date écrite par le costume, puis l'étonnante beauté d'art de notre grisaille, puis surtout le procédé de l'émailleur, usant de cette hachure menue et en même temps large d'effet, familière aux miniaturistes d'alors, et où il vous serait si facile, lecteur, de reconnaître, avec un peu de complaisance, le grand peintre tourangeau dessiné par un confrère, et qui sait? par lui-même. Tout ce qui a été dit sur Jean Fouquet se trouve réuni dans les deux volumes de M. de Laborde sur la *Renaissance des Arts à la cour de France* (pages 155 à 169 et 691 à 727); une belle phrase de plus vient d'y être ajoutée par M. Salmon. (Voy. *Archives de l'Art français*, janvier 1856.)

FRANÇOIS GENTIL.

Jean Fouquet et François Gentil sont tous deux de fort grands artistes, sur lesquels la lumière n'est pas encore complète. Nous qui n'avons rien de nouveau à produire sur eux, nous n'avons garde d'usurper, par une facile compilation, l'honneur des érudits qui ont apporté quelque heureuse trouvaille à celui qui sera dans dix ans leur biographe définitif. Ce sont de sérieuses études qu'il faut sur de tels hommes et sur de tels ouvrages. Pour moi, s'il m'était réservé d'entreprendre plus tard, dans quelque volume de mes Artistes Provinciaux, un travail sur ce Fr. Gentil qui m'a séduit à tant de titres, par sa gloire troyenne et par les enseignements qu'ont fournis ses œuvres à deux illustres du dix-septième siècle, Girardon (1) et Mignard (2), je voudrais décrire, morceau par morceau, et en les comparant entre elles, les innombrables sculptures qui lui sont attribuées, et sur l'authenticité desquelles l'incertitude était déjà grande, nous le verrons, dans l'esprit honnête et consciencieux de Grosley.

Les curieux, encore rares, qui s'intéressent à l'histoire de notre art national par delà maître Jean Cousin, que Félibien, de Piles, D'argenville, tous les autres ont posé comme le Cimabué de la France, — sont bien convaincus que Jean Fouquet de Tours montera quelque jour au niveau des Mantegne et des Pérugin, des Jean et des Roger de Bruges, auxquels l'assimilaient dans leurs rimes Jean Lemaire et les autres poëtes contemporains mieux éclairés que nous, et ce jugement, désormais appuyé sur ses œuvres retrouvées et certaines, sera accepté par toute l'Europe. — Fr. Gentil a été, il y a cent ans, comparé à bon droit par Grosley aux Bachelier, aux Richier et aux Pilon, et le goût universel est en train de reconnaître que ces imagiers doivent, à l'avenir, marcher de pair dans le seizième siècle, avec les gloires européennes des Jean de Bologne, les Torrigiano, les Guil. della Porta, les Berruguete. Mais dans l'état actuel des recherches, il n'eût peut-être pas été inutile de rappeler au commun des amateurs, que l'estime des initiés pour le nom de Fouquet s'appuie dès aujourd'hui sur un nombre déjà grand de miniatures et de tableaux, énumérés par M. le comte de Laborde : le livre d'Heures et le Boccace qu'il enlumina pour maître Étienne Chevalier, trésorier de France et contrôleur de la recette générale sous Charles VII et sous Louis XI ; les feuilles du livre d'Heures sont dispersées à Francfort, chez M. Brentano ; à Londres, chez M. Rogers ; à Paris, chez M. Feuillet de Conches ; le Boccace est à Munich. « Fouquet avait fait l'enluminure d'un livre d'Heures

(1) « Girardon sentant que les leçons seules du sculpteur-menuisier Baudesson, chez lequel il travaillait, ne suffisaient pas pour lui apprendre la perfection de son art, fit une étude particulière des grands morceaux de sculpture que tous les connaisseurs admirent dans la plupart de nos églises. » (Grosley, Œuvres inéd., t. 1er, p. 386.) — Plus tard, à l'apogée de sa gloire, Girardon travaillant à l'autel de la communion dans l'église Saint-Jean de Troyes, « conserva un ancien retable d'albâtre de la main de François Gentil : il a aussi fait entrer dans la composition du maître-autel deux statues du même ouvrier, pour tous les ouvrages duquel il avait une vénération singulière. »

(2) Le pauvre abbé de Monville, qui n'avait jamais ouï parler de Gentil, interprétant mal les notes que lui avait remises la comtesse de Feuquières, écrivait en 1730 : « Mignard n'avoit que douze ans quand on l'envoya à Bourges apprendre les premiers éléments de la peinture auprès de Boucher qui etoit fort estimé dans la province. Il n'y demeura qu'un an, et revint à Troyes, où il dessina d'après la bosse, sous François Gentil, habile sculpteur. Il alla ensuite à Fontainebleau... » (La vie de Pierre Mignard, premier peintre du Roy.)

PORTRAITS INÉDITS D'ARTISTES FRANÇAIS.
Publiés par M¹ PH de Chennevières

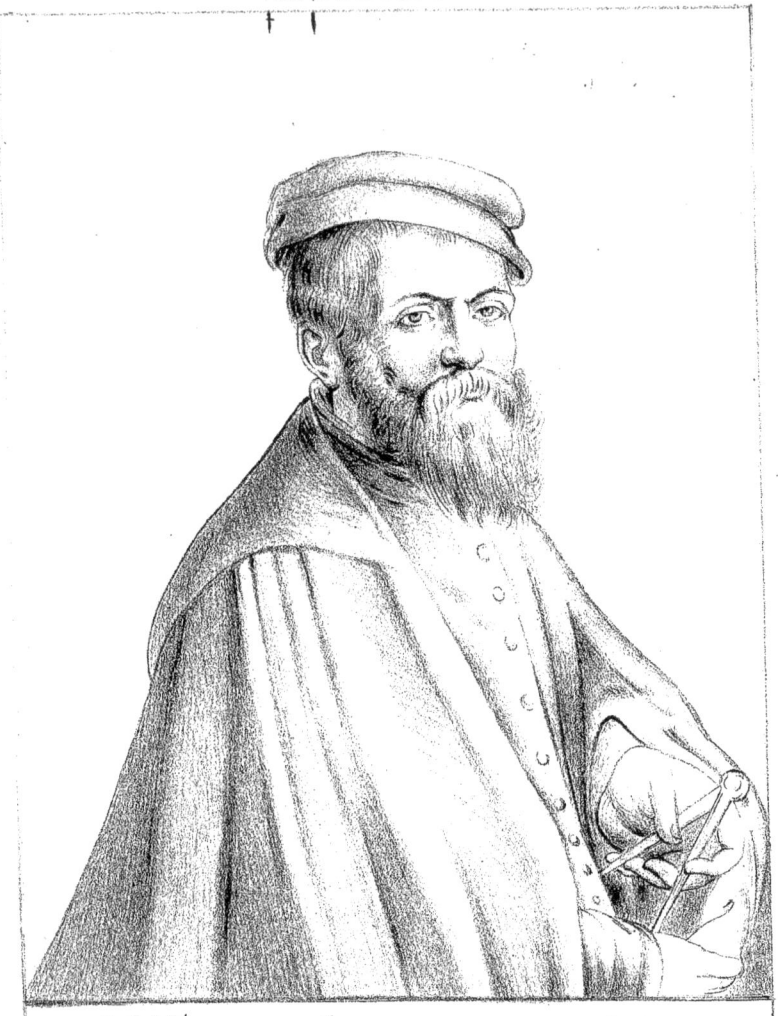

M A Francisci Gentil vera effigies qvi obiit 1588. Gilet fecit 1634 ipse Gentil qviescit Trecis in ecclesia Sti Remigii

FR GENTIL, SCULPTEUR,
d'après le dessin conservé au Cabinet des Estampes.

Frédéric LEGRIP, del. et lith. Imp. Kaeppelin, Quai Voltaire, 15, Paris.

pour la duchesse d'Orléans en 1472. » Nous avons à notre Bibliothèque Impériale son admirable enluminure du manuscrit des Antiquités de Josèphe. Il fut employé en 1461 aux dessins des funérailles de Charles VII, et en 1474, au projet de tombeau de Louis XI, dont il était le peintre. M. de Laborde lui attribue encore le portrait d'Agnès Sorel, du musée d'Anvers, et les miniatures du Tite-Live de la Sorbonne. « Marguerite d'Autriche possédait dans son riche musée (dont l'inventaire fut rédigé en 1516) : un petit tableau de Nostre-Dame bien vieulx, de la main de Foucquet, ayant estuy et couverture. » Enfin M. George Brentano, à Francfort, posséderait, outre les quarante miniatures du livre d'Heures de Chevallier, un tableau d'église peint par Fouquet, et représentant cet Étienne Chevallier, trésorier de Charles VII, avec son patron. — Voilà plus qu'il n'en faut, ce me semble, pour constituer un homme, un œuvre, une renommée. — Quant à Fr. Gentil, deux ou trois extraits de son brave et ingénieux compatriote Grosley suffiront pour indiquer son importance :

« Troyes a eu le bonheur de posséder, vers le milieu du seizième siècle, deux sculpteurs qui ne sont connus à présent que par leurs ouvrages : l'un qui était Troyen, s'appelait François Gentil; on ne connaît l'autre que sous le nom de messer Domenico, et l'on croit qu'il était de Bologne. Quelques recherches qu'ait faites M. Girardon lui-même sur la vie de ces deux grands hommes, il n'en a pu rien apprendre de certain. Il conjecturait seulement que Domenico était élève du fameux Primatice, auquel François Ier avait donné l'abbaye de Saint-Martin-ès-Aires de cette ville; qu'il avait accompagné son maître dans quelqu'un des voyages qu'il avait faits à son abbaye, et qu'il s'était fixé à Troyes, où il s'était attaché François Gentil, soit que le dernier n'eût encore que des dispositions pour la sculpture, soit qu'il eût passé en Italie pendant les guerres de Louis XII ou de François Ier, et qu'il y eût étudié d'après l'antique ou sous quelqu'un des grands maîtres que l'Italie possédait alors. Quoi qu'il en soit, nous avons plus de deux cents morceaux très-considérables sortis des mains de Gentil et du Domenico. On sait par tradition qu'ils travaillaient ensemble et souvent à une même statue. Union singulière et peu commune ! Ce serait assez faire l'éloge de leurs ouvrages, que de dire qu'ils ont développé les heureuses dispositions des Girardon, des Mignard, des Herluison, etc., qui les ont toujours regardés avec une tendresse vraiment filiale. On peut cependant ajouter que le cavalier Bernin, lors de son séjour à Paris, les vit, les admira et passa deux mois à les copier. Quoiqu'il ne fût pas grand louangeur, il ne pouvait s'empêcher de dire que Troyes était une petite Rome, et il élevait notre Gentil au-dessus du fameux Goujon, dans la plus grande partie des ouvrages duquel il trouvait une imitation trop sèche de l'antique. » (OEuvres inédites de Grosley, t. I, pages 386-88; mémoires sur les Troyens célèbres, article Girardon). — Ailleurs, à l'article de Jean Collet, Grosley dit que « dans la bâtisse de l'église de Rumilly (commencée en 1527 et terminée en 1549), Collet s'était procuré pour adjudant le célèbre François Gentil qui en a exécuté les statues et les ornements intérieurs. Suivant la tradition, il passa plusieurs années au château de Rumilly, où il avait transporté son atelier. » (T. Ier, p. 293).

Ailleurs dans les *Éphémérides* de Grosley, t. II, pages 190 et suiv.; IIIe partie, chap. 9, on lit encore : « Les plus précieux morceaux de sculpture (qui décorent les églises et les bâtiments publics de la ville de Troyes), sont sortis des mains de François Gentil, de Troyes, et de Dominique Rinuccini, Florentin, qui florissaient à Troyes vers le milieu du seizième siècle. Élèves, à ce qu'on croit, du fameux Primatice, abbé de Saint-Martin-ès-Aires, contemporains et peut-être sortis de la même école que Bachelier, dont Toulouse possède quelques excellents morceaux, que les Ligier et les Gaget dont se vante la Lorraine, que les Pilon et les Goujon dont les ouvrages sont conservés à Paris avec un soin mêlé de vénération; les mêmes principes, la même théorie, le même goût semblent avoir conduit leur ciseau. Ils excellaient également dans les trois arts qui ont le dessin pour base; mais c'est par leurs talents pour la sculpture qu'ils nous sont principalement connus. Gentil (1) surpassait Dominique dans le nu, mais Dominique le surpassait dans les draperies; ils travaillaient conjointement aux mêmes pièces. Nos églises sont remplies de leurs ouvrages, parmi lesquels ils ont mêlé d'excellentes copies de l'antique. Ces artistes avaient pris pour la ville de Troyes un goût que les offres avantageuses et les ordres de François Ier ne purent vaincre. Le luxe des Troyens se portait alors à la décoration des églises : ce luxe assurait à Gentil et à Dominique la récompense de leurs travaux et le prix de leurs talents. Travaillant par goût, concentrant toute leur ambition dans le progrès et la perfection de l'art, leur désintéressement égalait leurs talents. Le jubé de Saint-Étienne, qui est leur ouvrage, n'a coûté, en 1555, qu'une somme de 1,500 livres pour la maçonnerie, les bas-reliefs, les statues et tous les ornements qui décorent ce chef-d'œuvre d'architecture. J'ai vu le marché passé à cet effet entre Dominique et le chapitre de Saint-Étienne. — Étonné de la prodigieuse quantité d'ouvrages que la tradition attribue à Dominique et à Gentil, je n'ai rien négligé pour acquérir quelques lumières sur les artistes contemporains qui travaillaient conjointement ou en concurrence avec eux. Cette recherche m'a procuré, de la part de M. le prieur de

(1) Dans la description de la France composée vers la fin du seizième siècle par François Desrues, et depuis imprimée à Troyes par Yves Girardon, il est parlé à l'article de Troyes, de F. Gentil, « sculpteur tant renommé par les ouvraiges qu'il a si bien faicts, tant en la dicte ville en plusieurs places, que hors d'icelle. » (Note de M. Patris-Debreuil, éditeur de Grosley.)

Larrivour, l'original du traité passé en 1539 entre sa maison et Jacques Juliot, marchand tailleur d'imaiges, à Troyes, pour le retable de Saint-Nizier. Après avoir déchiffré ce traité, qui est à peine lisible, j'en ai fait passer des copies à ceux qui forment des recueils sur ces objets, en les invitant à rassembler tous les documents relatifs à notre école troyenne. En attendant les lumières que procureront ces recherches, je donne, d'après la tradition, à Dominique et Gentil tous les morceaux qui n'ont point d'auteur certain. Les ouvrages sortis de cette savante école ont été les premiers maîtres et les premiers modèles des Mignard, Girardon, Thomassin, Cochin, Ninet, Baudesson, Joly, Tortebat, Paupelin, Dorigny, Tiger, Herluison, Carrey, et de cette foule de Troyens dont les noms figurent dans l'histoire des arts sous Louis XIV. » — (Éphémérides de Grosley, édit. de 1811, t. II, p. 190-92.) Et Grosley passe en revue les ouvrages qu'il attribue à Dominique et à Gentil, dans la cathédrale de Troyes, à Saint-Étienne, aux Cordeliers (M. Girardon regardait la *Mater Dolorosa* du jubé des Cordeliers comme le chef-d'œuvre de Dominique et Gentil), à Saint-Urbain, à Saint-Remi, à Saint-André, à Saint-Nicolas, à Saint-Nizier, et surtout à Saint-Pantaléon, dont on dit les vitraux peints sur les dessins de Dominique par Macadré et Lutereau. — En transcrivant le naïf et charmant appel fait par Grosley au patriotisme des érudits troyens, nous avons voulu nous donner prétexte d'exprimer notre propre étonnement : Comment, dans notre époque, où les archives municipales ont fourni partout de si abondantes lumières sur les artistes du seizième siècle et sur leurs ouvrages, comment se fait-il que, dans une ville aussi féconde en savants qu'en sculpteurs, les archives de Troyes ou du département de l'Aube soient restées muettes, absolument muettes sur François Gentil, sur ses compagnons, sur ses élèves ? En vérité, il y a là du mystère. Que fait donc M. d'Arbois de Jubainville ? Que fait donc M. Corrard de Bréban ?

Le portrait que nous publions, et dont M. Legrip a copié fidèlement la maladroite sanguine, se trouve au Cabinet des Estampes de la Bibliothèque Impériale, et devinez dans quel volume ? dans un recueil de portraits gravés de littérateurs français. L'inscription nous fait connaître la date de mort et le lieu de sépulture de Gentil. Quant au dessin lui-même, je ne sais quoi, en l'étudiant, nous dit qu'il n'est qu'une méchante et grossière copie d'après quelque excellente peinture dans le goût florentin. N'entrevoit-on pas, derrière ce misérable crayon, un beau panneau dessiné fièrement à la Bronzin, par son fidèle ami le Domenico ? Je me reprends à faire des hypothèses. — Dans le t. II, p. 398 des *OEuvres inédites*, à l'article de François Sorin, « peintre à gouache et au pastel et graveur en taille-douce », Grosley nous apprend qu'il avait de Sorin « une copie en pastel de François Gentil et quelques petits paysages à gouache, d'une touche fine et pleine d'esprit ; il mourut à Troyes en 1734, âgé de 85 ans, et fut inhumé dans l'église de Saint-Remi. »

Du triste dessinateur Gilet, il va sans dire qu'il n'en est pas question dans les Troyens Célèbres.

PORTRAITS INÉDITS D'ARTISTES FRANÇAIS,
publiés par M. Ph. de Chennevières

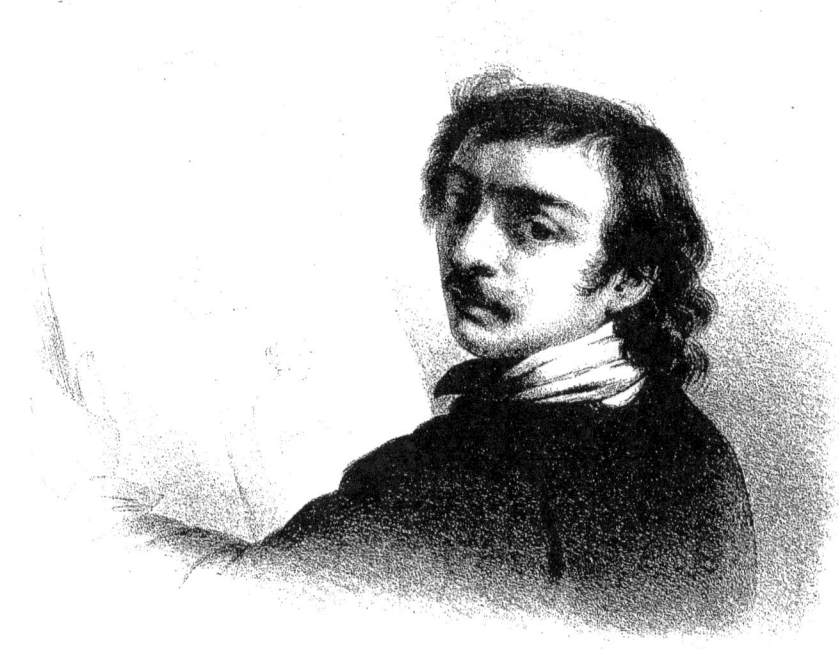

EUSTACHE LESUEUR,
d'après sa propre peinture conservée au musée du Louvre

Frédéric LEGRIP, del. et lith.

Imp. Kaeppelin, Quai Voltaire, 13, Paris

EUSTACHE LE SUEUR.

Lorsqu'il y a quelques mois encore on consultait la notice des tableaux du Louvre dont nous extrayons le portrait de Le Sueur, on y lisait : « *Simon Vouet.* — Réunion d'artistes. Celui qui tient un compas passe pour être Metezeau, architecte. On croit reconnaître » Pierre Corneille dans le poëte couronné de lauriers placé derrière Metezeau, et Simon Vouet lui-même, dans le personnage qui tient » un livre de dessins et tourne la tête vers le spectateur. » Cette description (édit. de 1837 et 1841) était d'ailleurs empruntée presque textuellement au Catalogue du musée Napoléon (édit. de 1810, 1811 et 1813), lequel ajoutait seulement, en manière de preuve, que Metezeau était déjà célèbre par sa digue de la Rochelle, et Corneille par sa comédie de Melite. La tradition officielle sur ce tableau remontait au premier Catalogue des objets contenus dans la galerie du Muséum français (1793), qui attribuait à Simon Vouet « (n° 101), « les portraits de sept artistes, au nombre desquels est celui de l'auteur. »

Quand notre ami, M. Eud. Soulié, lut la notice encore inédite d'Eustache Le Sueur par Guillet de Saint-Georges, dont notre autre ami M. L. Dussieux préparait l'impression pour nos *Archives de l'art français*, M. Soulié, qui avait étudié le prétendu tableau de Vouet, et l'avait décrit minutieusement dans le projet de catalogue de 1847, le reconnut ici à première vue : « M. de Chambray, trésorier des » guerres, qui demeuroit dans la rue de Cléry, luy fit faire dans un tableau les portraits de plusieurs de ses amis, chacun d'eux repré- » senté avec les symboles de leurs inclinations particulières ou de leur profession. De sorte, qu'un d'entre eux qui avoit esté enseigne » d'une compagnie d'infanterie arboroit un drapeau; un autre, qui excelloit à jouer du luth tenoit cet instrument à la main, et M. Le » Sueur qui estoit du nombre de ses amis, fut obligé de s'y peindre luy-mesme, tenant un pinceau à la main pour représenter un génie » des beaux-arts qu'on voyoit ébauché dans ce tableau. » Et M. Anatole de Montaiglon remit à M. Dussieux une note de Mariette confirmative de Guillet : « On vient (1749) de me faire voir un livre intitulé *la Rhétorique des Dieux*, dans lequel sont des pièces de luth » de la composition de Denis Gaultier le plus excellent joueur de luth de son tems, et je ne crois pas qu'il puisse y avoir rien de plus » magnifique dans ce genre. Celui qui en a fait la despense étoit un homme riche, grand amateur de musique, et par dessus tout ami » de la peinture, puisqu'il l'étoit de l'illustre Le Sueur. C'étoit Anne de Chambré, gentilhomme de M. le Prince et trésorier des guerres, » le même dont Le Sueur peignit ce portrait en compagnie de ses amis, ainsi qu'il est dit dans la vie de ce grand peintre. » — Ne vous semble-t-il pas que ce Denis Gaultier, le plus excellent joueur de luth de son temps, ne doit être autre que l'artiste qui figure un luth à la main dans le tableau de Le Sueur, parmi les amis d'Anne de Chambré ?

Pour que tous les amateurs de notre siècle aient méconnu dans le tableau du Louvre le portrait de Le Sueur, il faut ou que l'affirmation d'un catalogue ait bien de la puissance, ou que la figure du divin peintre soit bien peu populaire dans notre pays. Et ceci on le croirait en voyant le Catalogue de la vente d'un collectionneur zélé, le général Despinoy, mettre au nom de Sébastien Bourdon, et comme portrait de cet artiste par lui-même, une incontestable figure de Le Sueur bien connue par la gravure. — Ce pauvre Le Sueur

a du malheur; tantôt Vouet, tantôt Bourdon : mais là il n'y avait pas moyen de le confondre avec son maître ; il y avait un Vouet superbe. — « Portrait du peintre, jeune, le corps un peu incliné et le bras posé sur une table ou plutôt appuyé contre une balustrade ; il
» tient un rouleau de papier de la main droite qui est gantée, et appuie la main gauche sur la hanche. Cheveux bruns ; moustaches.
» Col rabattu sur un pourpoint noir crevé de blanc aux manches fond noir. » (Catalogue des tableaux de diverses écoles composant le cabinet de feu M. le lieutenant général comte Despinoy, p. 315, n° 732.) Cette toile curieuse se vendit le 14 janvier 1850 et fut adjugée pour 75 francs à un amateur, bien connu, des estampes de nos maîtres français, M. Prosper de Baudicour. Ce portrait, haut de 0m, 73 et large de 0m 57, ne me semble ni une copie ni un original ; je croirais en effet la tête copiée par un très-habile homme du dix-septième siècle, d'après le tableau de M. de Chambré, et ce dut être par un élève ou ami de Le Sueur, car il y a dans cette peinture un reflet de son pinceau à lui-même. Non-seulement le mouvement de la tête et les traits quoique un peu vieillis, mais les détails même de la chevelure sont scrupuleusement imités d'après la peinture du Louvre, le reste est changé et d'ailleurs n'existait pas. Le costume du tableau de M. de Baudicour est celui que nous voyons à Le Sueur dans l'estampe gravée par Cochin pour sa réception à l'Académie en 1731 ; la planche dont M. de Baudicour possède trois états, fait partie de notre calcographie impériale de France (n° 1774 du Catalogue). Hâtons-nous de dire que Cochin, ne se piquant pas de plus de scrupule que l'ordinaire des graveurs de son temps, a cruellement dénaturé la tête qu'il a arrondie et hébétée, puis a déganté la main droite, qui tient le rouleau de dessin, et a caché l'autre main, qui retenait le manteau sur la hanche et indiquait la pose de l'artiste ; la peinture du linge de la manche est très-lumineuse et aussi franche que la touche de la tête est incertaine. — Comme les graveurs d'alors n'exécutaient guère leurs morceaux de réception que d'après des tableaux appartenant à l'Académie, l'on pourrait présumer que le portrait de la collection Despinoy avait été l'œuvre et l'offrande de quelque académicien à sa compagnie. Au reste, il dut y avoir plus d'une répétition du portrait de Le Sueur. Mauzaisse en a lithographié une « d'après un tableau provenant des Chartreux ; » le rapport est flagrant entre cette lithographie et l'estampe gravée en 1696 par Van Schuppen pour le Perrault, et qui porte à gauche les mots : *Eustache Le Sueur pinxit*. Il est vrai que la tête est ici un peu plus redressée que dans la peinture du Louvre et dans celle de M. de Baudicour, et l'habit est tout boutonné ; mais, en réalité, c'est toujours la même attitude du corps et le même ajustement ; rien de changé au parti pris de lumière, aux mèches des cheveux, à la manche, au rabat, au manteau. Van Schuppen (la chose ne serait pas nouvelle) aurait modifié, à sa manière, comme Cochin à la sienne, tous deux d'après un même portrait, et, je le croirais, d'après celui appartenant à M. de Baudicour.

C'est pour toutes ces raisons, ou plutôt pour toutes ces incertitudes, que nous avons cru intéressant de nous reporter directement et fidèlement vers la peinture même de Le Sueur, et de reproduire à nouveau la douce figure du sublime artiste. La composition elle-même est connue. Landon l'a gravée (t. III, pl. 71). Nous ne pouvons que retranscrire ici la description du tableau telle que l'ont donnée MM. Souhé et Villot. Disons de suite que M. Villot n'a pas manqué dans son admirable Catalogue de l'École française, publié cette année 1855, de restituer officiellement à Le Sueur cette œuvre si curieuse de sa jeunesse : « Sept hommes sont réunis autour d'une
» table couverte d'un tapis ; quatre sont assis. L'un d'eux, à gauche, placé à un angle de la table, a les bras et les jambes nus, un man-
» teau bleu est jeté sur son épaule gauche et il caresse un lévrier ; derrière lui un autre chante et joue de la guitare ; plus loin le troi-
» sième, vêtu d'une robe garnie de fourrure, est accoudé sur la table, la tête appuyée sur sa main et se sert d'un compas. Le quatrième,
» assis à l'autre angle de la table, et couvert d'une cuirasse, montre un drapeau rouge et bleu. Derrière la table, un artiste, debout
» devant une toile posée sur un chevalet, tient un livre de dessin et retourne la tête. Les deux autres sont placés près du joueur de
» guitare ; l'un d'eux, portant une coupe remplie de fruits, se penche vers son voisin, dont la tête est ceinte d'une couronne de lauriers
» et qui lui indique un livre qu'il tient à la main. »

Comment cette toile est-elle entrée dans « l'ancienne collection ? » on ne le sait pas, même au Louvre. Nous comprenons d'ailleurs à merveille qu'une telle composition, dès que la tradition aura été interrompue pour elle, ait été retirée à Le Sueur, avec le génie duquel elle n'a aucun rapport. Cette réunion de gais personnages, aux étranges costumes, et peints de grandeur naturelle, convenait bien mieux en effet au goût et aux habitudes ultramontaines de Simon Vouet, d'autant qu'elle sent d'une lieue les groupes bachiques, si bien à la mode dans l'école italienne, et comme en avaient peint le Caravage d'abord, puis les Spada, les Manfredi, puis notre Valentin, cet autre élève du Vouet. — Et puis, pour comble d'illusion, jamais la palette de Le Sueur n'a tant ressemblé à celle du Vouet. Il est certain qu'il n'était pas loin des leçons de son maître quand il a peint cela ; et il se souvenait sans doute d'avoir vu dans l'atelier quelque ébauche, quelque débauche de ce genre. La sienne n'en est pas moins l'une des plus précieuses œuvres de ce rare génie.

Jac. Ph. LeBas et ses Élèves

JAC.-PH. LE BAS

ET SES ÉLÈVES.

Voici donc la cavalcade du « cour Le Bas, de Riolet et de M. Esin, peintre en redingote, » que nous annoncions l'autre fois; voici la « figure de Ficquet tiré au vif. » Nous avons là trois lettres de Le Bas à Rehn. Chacune des trois était *illustrée*; nous ne donnons point le dessin de la première. Les personnages n'y sont pas suffisamment caractérisés; on y voit Ficquet revenant d'assister au départ de son ami; il s'est laissé tombé sur un siége, de fatigue et d'émoi, et raconte la séparation à un élève de Le Bas debout contre la cheminée et à Le Bas lui-même qui arrive en robe de chambre et bonnet de nuit, donnant le bras à M^{lle} Raoul.

Cette première lettre est adressée :

« A Monsieur | Monsieur Ren Suédois | chez Monsieur Grille | Banquiers à Amsterdam | Amsterdam.

« Monsieur et cher amie, j'ay recue vostre lettre qui ma fait un vray plaisirs daprendre que vostre santé est bonne car je commencay a etre tres inquiete. Jay esté bien faché de ne m'estre pas trouvé au logis quand vous mavé fait lhonneur de venir; mais, par la grande tristes qua causé vostre adieu, cela este póur moy un chagrin de moins, quoy, un vray penue de mettre atardé a soupé en ville. Je vous diray que nostre Ficquet est revenue de vous reconduire avec cette air à mademoiselle Raoul et le sieur Lebas qui estoit bien mortifiez de ne plus avoir le plaisirs de passé desaprés diné. (*Ici le croquis à la plume représentant le retour de Ficquet chez Le Bas.*) Il est vray que Paris est charmant et que cest sans contredit le vray plaisirs des etrangé, surtout vous qui vous este attiré toute ces estime particulier qui vous sont due; faîte moy le plaisirs dans chacune de vos lettre de dessignez comme vous fait ce qui vien fort agréable pour les personne qui ayme les talent. Cela a fait beaucoup de plaisirs à tous ceux qui ont veu vostre lettre; vous de veriez menvoiez une petite veu dhollande avec ces bon hollandois; je la graveray et la dediray à M. Bergk (1). Je vous prie de vous ressouvenir daller chez M. Iver, marchand francois à Amsterdam; j'apris que cetoit M. Surugue qui luy fournissoit mes estampes; faîte luy sentir que les tirant de moy il les aura à meilleurs compte; demandé luy s'il na pas recue une lettre de moy, par lequel je voulois adressé mon volume dont il auroit esté le seul qui lauroit debité dans toute la Hollande, et faîte moy repon la dessus. Je scay que vous aymé a obligé; pardon de vous etre inportun : quand l'on conoit les personnes obligeant, on les fatigue quelque fois; et suis avec tous nos amie vostre tres humble serviteur, J. P. Lebas, M. Darcy, madame Darcy, le petit Darcy, M^{lle} Raoul, madame Lebas et Chenue, et

(1) Berch. Voyez, sur ce personnage, une note de notre texte de Chardin.

Cécile (*Ici une tête grotesque avec de grands yeux et une bouche de travers*). — Mademoiselle Ovray est resté dans cette atitude. » (*Ici un petit griffonnis de femme nue étendue et tristement soulevée sur son coude.*)

Ici se place, par ordre de date, la lettre du 14 décembre 1745 qui contenait le croquis de la fête; puis vient un an plus tard, celle de la cavalcade :

« A Monsieur | Monsieur J. E. Renn | officier dans le régiment | royal Suédois chez Monsieur | Horlemanne sur-intendant des | batiment du Roy de Suede, a Stockholm. — Ce 15 décembre 1746.

« Monsieur et amie, jay recue vostre lettre qui ma fait beaucoup de plaisirs. Il est vray que je croiez que les cher Suedois etoit tous submergé, atendue le grand lontemp que jay etay a recevoir de vos nouvelles; je suis tres sensible a toutes les bonté que monsieur Hornemane (1) a pour moy et nos amie Pache Leandre et Fristete. Nous avons été au devant de mon gros Jordanse (2), qui a passé un mois a Roüen. Nous avons fait un cavalcade fort jolie et nous avons été tous ensemble et non pas comme la partie de Versaille d'heureuse mémoire. Voicis veu de profil la cavalcade. (*Ici le croquis des trois artistes : Le Bas, Horeolly et Eisen sur la route de Nanterre.*)

Les autre suivent et nous sommes fort bien réjouerie et avons soité M. Ren. Il faut faire vostre possible pourvenir a Paris. A legard de ces pelltterie ou fourure petit gris, je nentend point parlé de cela. Ma femme a veu a Rouen un vaisseau suedois. Je ne sçay si cela seray dedans; sans doute que vous nauroy pas oubliez a mettre mon adresse. Comme lhiver est tous proche, ces dame soiteray bien avoir cela. Ces dames vous remercie des deux medailles que vous leur avé fait present. Je vous prie de bien remercie monsieur Berch pour moy et que j'ay fait tous pour le mieux et que quand il aura besoins de quelque chose, il naura qua mecrire. Je mecquiteroy le mieux que je poura de ces commission qu'il voudra bien me donné. Je suis apres a gravé six grande planche sur le grand aygle des feste que l'on a donné au Roy à l'occasion de sa convalescance qui m'ocupe beaucoup. C'est d'après un Allement; vous en penseroy ce que vous voudray, mais je les fait avec beaucoup de soins. M. Darcy vous a ecrit tant de fois qu'il croit que vous neste plus a Stocholm. Il y a un vieu proverbe qui dit que quand hon parle des gens les oreil tinte, mais les vostre ne doivent pas cesser de tinter. Jespere quavec la suites du temp vous rendre sourd. Faites donc en sorte de soutenir tous le bien que l'on dit de vous. Pour lexactitudes decrire, si jetois roi de Suedes je vous feray une pension rien que pour obligé vos amis a leur rendre reponse sur chaque article. Toutes les promesse damitiez que vous nous avé promis en vray amie, taché de faire effort sur vostre negligence. Faites mentir monsieur Darcy et moy en recevant de vos cher nouvel. Les masure que vous avez dessignez sont charmante. A legard des envoie que vous nous faite ne sont rellement que dans vos lettre, comme des ecrevisse que ce paisant aportait a ce monsieur qui luy dit : je suis bien ayse quel soit dans la lettre car elles ne sont plus dans mon panier. Je me resouvien toujour de vos jolie compte et il paroit que cette esprit ne se pert pas. A legard de mes estampes quand vous aurait besoins en mindiquant la voie pourvreu que ce ne soit point chez lenvoiez, car cette homme nest pas pour les arts. Je croie quil nest pas suedois, du moins nen a pas les manier, ni le gout ni le fait revenir souvent sans que l'on ny le plaisir de levoir : Jay jugé quil estoit aparament lait comme tous les diable. Au sujet des estampes que vostre amie vouloit, il ma fait dire par plusieur porte voie qui passoy de bouche en bouche qu'il n'avoit point dordre. Si cela etoit egal touton me feroit plus de plaisirs. Ce nest pas là monsieur le comte de Tessin ni monsieur Horlemant, nous avons tous perdu. Mes compliment à ces messieur, sil vous plait. Je vous prie de nen pas excepter M. Pache, M. Fristetes, Leandre, Berque, Almegrine. Tous nos messieur travaillant au logis vous embrasse : MM. Chenue, Alliamet (3), Lemire, Baquoy (4), Riolet, Issen (5), Oubriez, Filloeul; mademoiselle Manon atend

(1) Faut-il reconnaitre dans ces noms ceux de l'architecte Haerleman et du peintre de portraits Pasch?

(2) Je ne connaissais point, l'an passé, la notice sur les vues de Rouen dessinées et gravées par Jacques Bacheley, lue en 1827 à la Société libre d'émulation de Rouen, par M. de la Quérière. Je n'aurais point manqué de dire, cette excellente brochure en main, que « Jacques Bacheley, parent du naturaliste Charles Bacheley, était un simple menuisier de Beaumont-le-Roger, lieu de sa naissance... On rapporte qu'il était né en 1712. » Il avait trente ans, quand Descamps lui donna, à Rouen, les premiers éléments du dessin, puis le plaça chez Jacques, graveur de cette ville, où il grava de l'argenterie et des cachets. Quelques généreux Rouennais l'envoyèrent à Paris, chez Le Bas. « Après quatre ans d'apprentissage, il revint à Rouen, et Lecat le logea dans sa propre maison jusqu'à sa mort, arrivée en 1758. » Bacheley se maria à l'âge de soixante-cinq ans, en 1778; il mourut à Rouen, trois ans après, le 30 mai 1781. Il a beaucoup gravé pour sa ville adoptive, des vues de Rouen, du Havre, les portraits de Fontenelle et de Lecat, la vignette des livres de l'académie de Rouen, les meilleurs tableaux hollandais qu'il trouva chez les amateurs rouennais. En un mot, Bacheley paya largement sa dette : il fit, le pauvre diable, jusqu'à des planches anatomiques.

(3) Jacques Aliamet était né en 1728 à Abbeville, dans cette patrie de Mellan, de Lenfant, des Poilly, vraie ville mère de la gravure. Il a gravé beaucoup d'après les Hollandais, comme tout l'atelier de Le Bas, dont il est l'un des plus fameux élèves. Il fut agréé à l'Académie royale en 1763, et mourut à Paris le 29 mai 1788. Ses deux planches dans la suite des seize batailles des Chinois contre les Tartares, sont de ses œuvres les plus connues. Son frère, François-Germain Aliamet, a beaucoup gravé à Londres pour Boydell.

(4) Jean Baquoy, fils et père d'habiles graveurs, et qui a gravé lui-même les planches des *Métamorphoses d'Ovide*, pour l'édition in-4°.

(5) Nouvelle manière d'écrire le nom du charmant dessinateur Eisen.

aussi de la fourure mais je croie...... quand la vostre viendra. Nostre pauvre Mogol est mort fort regreté de la petites verol. La comedie françoisse fait beaucoup d'argent et lopera comique est fort mince. Jatend lhonneur de vostre reponce; mais faites moy lamitiez de ne me pas faire atendre si lontemp et suis vostre tres humble et obeissant serviteur et cher amie,

J. P. LE BAS.

» Madame Darcy et mon epouse vous font bien leur compliment. »

Cinq années se passent, et Rehn n'est point encore oublié dans l'atelier de Le Bas. Loin de là; la prospérité de la gravure rappelle plus vivement ses talents au souvenir de son maître.

« A Monsieur | Monsieur le lieutenant I. E. | Rehn, dessinateur pour les | manufacture de Suede | demeurant chez Monsieur Pach, | peintre a Stockholm | a Stockholm.

« Monsieur et cher amie, j'ay eu lhonneur de vous écrire plusieur lettre sans en recevoir aucune reponse. Les frequente lettre que je vous ay ecrite est pour vous engagé a venir vous etablir a Paris. Vous sçavé que c'est un bon païs; il a dans la graveures a present beaucoup d'ouvrage et de dessins à faire fort bien payez sil etoit question de vous determiné a ivenir et que vous me donniez vôtre parol je feray tous mon possible pour vous procurer tous les agrement que vous merité, car il me semble que les graveures quil à faire en votre païs n'est pas capable de vous occupé; a Paris vous sçeriez sur de gagnez un millier d'ecue par anné et l'on peu avec cela si maintenir. Ne deliberé pas si vous men croiez à moins que vous ne puissiez faire mieux, cest par lamitiez que je vous ay toujour porté que je vous donne ce conseil croiez en un vray amie. Jatend lhonneur d'une de vos reponse à cette egard mais ne tardé pas sil vous plait; il est grand domage quavec de si grand talens qui sont ignoré chez vous, vous passiez vos plus beau jour; vous sçavé que l'on ayme beaucoup messieurs les Suedois surtout ceux qui on du merite; vous sçavé que les talent ne brille pas partout mais en France où il a beaucoup damateur et qui se conoisent en merite; vous sçavé comme vous etiez fété icy. Ainsie cessé votre paresse a ecrire, ne refusé pas de faire icy votre fortune; je vous promets dans la graveures pour six anné d'ouvrage affaire et un grande quantité de dessins pas dapres de fort belles chosse; vôtre bon amie Ficquet se prepare davance à vous bien recevoir; tous vos amis vous donne les mêmes conseil, suive le vôtre et taché qu'il se raporte au nôtre et suis de tout mon cœur,

Votre meilleur amie,

J. P. LE BAS.

Ce 9 may 1751.

Seulement nôtre normant Lemire gagne par jour ses dix huit livre.

Il a pour une petite figure de bout qu'il fait en six jour cent livre. Le temp a bien changé depuis que vous etiez à Paris.

(C'est ici que se trouve dans la lettre originale la jolie charge de Ficquet, sous laquelle on lit : *Figures de Ficquet tiré au rif*. Elle est flanquée, à droite et à gauche, des deux phrases suivantes, écrites de la main de Ficquet, et dont l'une est signée de son nom.

A gauche : « Grand Suinome (1) anabatista a la jourdina vené donce vitement quel apres midy vous promener aux Tuylerys je vous meneray voire M^{er} Paris, M^r Renaude M^r Dupond M^r Carlié M^r Hecquet M^r Pichar touts fameuses m........»

A droite : « Mes compliments a M^r et M^e Vilneneve sil vous plait. FICQUET. »

Puis revient ce dernier post-scriptum de Le Bas : « Mon épouse salue votre cher femme et M^r et Madame Villeneuve et voudroit bien vous voir à Paris. »

Ainsi ma conscience est soulagée et me voilà quitte envers Étienne Ficquet : portrait pour portrait. Le *Mercure de France*, octobre 1770, annonçant celui que l'habile graveur de Leurs Majestés Impériales et Royales, venait d'exécuter cette année-là même, de M. de Chennevières, inspecteur général des hopitaux et premier commis de la guerre, le jugeait ainsi : « Ce dernier portrait de M. Ficquet n'est pas inférieur à ceux qu'il a publiés précédemment. On y admire la même précision, le même fini, la même légèreté d'outil. » Et pourtant ce n'était pas un chef-d'œuvre que la peinture d'après laquelle Ficquet avait fait ce ravissant médaillon, bien connu des collection-

(1) M. de Rochschild avait prévu notre embarras et m'écrivait en m'envoyant cette lettre : « ... Je dois expliquer un mot de Ficquet qui serait pour vous inintelligible. Svinome est une expression très-injurieuse en usage chez le bas peuple en Suède. Cela s'écrit soiknound et signifie chien de pourceau. Il est à supposer que Rehn, en plaisantant avec ses compagnons, leur aura appliqué cette épithète. »

neurs. C'est un assez méchant tableau, de la qualité ordinaire des portraits de famille; il était primitivement en buste et ne montrait guères que ce que Ficquet a gravé. Il fut, plus tard sans doute, agrandi jusqu'au genou ; et l'auteur des *Loisirs* s'y est fait représenter la main appuyée sur son livre plus sérieux des *Détails militaires*. — Au reste, quand un portrait doit être gravé, l'important n'est pas que la peinture soit de la meilleure palette, mais que le graveur soit excellent; et c'est le bon parti qu'avait pris M. de Chennevières ; tant de hasards peuvent vous amener à laisser faire votre portrait par un mauvais peintre ! Le modèle de Ficquet n'était point d'ailleurs tout à fait étranger au monde des arts : j'ai été plus enchanté que je ne puis le dire en surprenant sa présence dans une vente faite en septembre 1758, et dont le catalogue, rédigé par M. Hélle, annonçait « des portraits de personnes illustres, dont plusieurs sont en émail, par le célèbre Petitot et autres. » Un ami m'a montré à la marge d'un exemplaire de ce catalogue, appartenant au cabinet des estampes, le nom de M. de Chennevières, comme acquéreur de quelques intéressants portraits : « n° 5. M. le duc d'Orléans, régent, peint par Keneck à Londres; — 14. Élizabeth Petronne, impératrice de Russie, peinte dans sa jeunesse par Kinck ; — 15. Le portrait de M. Coulliette, maire de la ville de Chauny; c'est lui qui a eu l'honneur de présenter à Louis XIV un cheval blanc qui était si beau et si bien fait qu'il est peint dans les tapisseries des Gobelins ; — 30. Philippe-Emanuel de Lorraine, duc de Guise, âgé de 36 ans, peint sur argent d'après Thomas de Leu ; — la duchesse de Ventadour sur glace ; — 71. Le portrait de Pierre Jeannin, premier président au parlement de Bourgogne, surintendant des finances sous Henri IV et ministre d'État; — 73. Philippe de Nassau, prince d'Orange, peint à l'huile ; — 107. Un portrait de François Ier, peint à l'âge de 22 ans. » Nous ne savons ce qu'est devenue la collection de ce poëte aimable, bon citoyen, ami sincère, comme disait son ami Thomas avec une mauvaise rime, comme avait d'abord écrit son graveur Ficquet avec une mauvaise orthographe? Quant à la planche de son portrait, après avoir passé par les mains de Basan, qui en introduisit des épreuves dans son *Dictionnaire des Graveurs* (édition de 1789), comme échantillon précieux du talent de Ficquet, elle est venue de notre temps, avec la plupart des meilleures planches de Ficquet, dans le fonds de Blaisot, le marchand d'estampes ; il y a quinze ans qu'elle y était ; elle y est sans doute encore.

Tous les biographes vous raconteront la vie de ce rare graveur, né à Paris en 1731, élève de Schmidt, puis de Le Bas, et qui est mort en 1794 « dans un état voisin de l'indigence. » C'est le Gérard Dow de la gravure, a-t-on dit assez bien. Son burin a fait des prodiges de finesse qui n'ont été égalés que par notre Mercuri. Sa vue, extrêmement perçante, le servait à merveille; et son travail était facile, puisque notre ami M. G. Duplessis, qui a bien voulu me communiquer le catalogue préparé par lui de l'œuvre de Ficquet, compte 169 portraits, y compris, cela va sans dire, ceux des peintres flamands et hollandais de Descamps. Vous trouverez partout les deux ou trois *anas* caractéristiques de sa biographie, le portrait de Mme de Maintenon, qui devait devenir son chef-d'œuvre, biffé de deux coups de burin, dans un moment d'impatience et de découragement, à la grande consternation des bonnes dames de St-Cyr; et pourtant elles s'étaient prêtées à tous les caprices de cet artiste sourd et bizarre, qu'elles avaient installé dans leur maison, et auquel elles faisaient compagnie parce qu'il prétendait ne pouvoir travailler quand il était seul. On vous dira encore qu'il fut toute sa vie à court d'argent, et que n'entendant rien à l'économie, il avait chemin faisant dévoré en folies plusieurs héritages ; mais que d'autres que moi lui cherchent noise pour les dépenses de sa maison de Montmartre, les terrassements de son jardin, et les châssis de ses arbres : ce sont jouissances qu'on ne saurait tarifer. L'homme de bien qui les goûte peut seul dire si elles sont trop chères.

PORTRAITS INÉDITS D'ARTISTES FRANÇAIS
publiés par M. Ph. de Chennevières

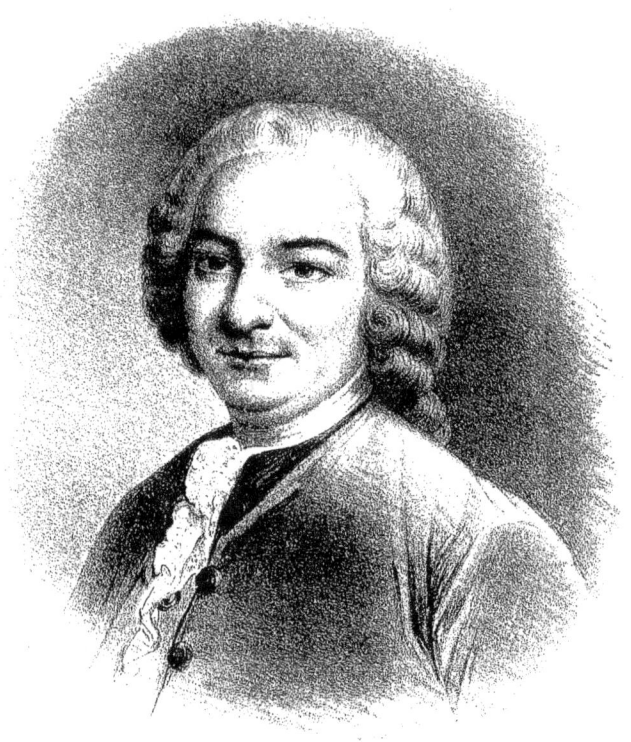

J. B. S. CHARDIN.
d'après le pastel de M. Q. de Latour, conservé au musée du Louvre.

J. B. S. CHARDIN.

Haillet de Couronne, et le Nécrologe, et notre respectable ami M. P. Hédouin ont raconté la vie de ce Chardin, qui, sans chercher bien haut son genre, fut l'un des plus grands peintres de l'école française. Nous n'aurions, nous, qu'à continuer à son propos l'histoire des Expositions et l'étude de leurs ordonnateurs, commencée ici même par Portail. Mais le peu d'espace que nous avons à consacrer à Chardin, nous pensons mieux faire en le remplissant par une page contemporaine inédite, témoignant de la patience et de la conscience du grand artiste. C'est une lettre que M. le baron de Hochschild, ministre plénipotentiaire de Suède à Londres, a bien voulu nous communiquer. Nous la transcrirons tout à l'heure.

Le Louvre possède, dans sa belle Salle des pastels, trois portraits de Chardin; deux furent achetés, en juin 1839, à la vente Bruzard, pour une somme totale et minime de 145 francs. Voici la désignation conforme à l'inventaire du dernier règne : 1° Portrait en buste de l'auteur, peint au pastel en 1771 ; a été gravé par Chevillet. Haut., 0 m. 46; larg., 0 m. 38. Prix., 72 fr. — 2° Portrait en buste de l'auteur, peint au pastel en 1775. Haut., 0 m. 46 ; larg., 0 m. 38. — Portrait en buste de la femme de Chardin, peint au pastel. Haut.. 0 m. 48 ; larg., 0 m. 39 c. — Prix des deux derniers ensemble, 146 francs. » Quinze ans auparavant, en février 1824, le portrait de Chardin et celui de sa femme, deux merveilles d'art, avaient été adjugés ensemble à la vente de l'habile dessinateur M. Gounod, père de notre cher maestro, au prix de 40 francs ! Le croirez-vous, amateurs de notre temps? Voyez le « Catalogue des tableaux, dessins, etc., de feu M. Gounod, rédigé par Regnault Delalande. »

Le portrait signé Chardin, 1771, et gravé par Chevillet, représente notre grand peintre, tourné vers la droite, « coiffé d'un bonnet de nuit, en robe de chambre et des lunettes sur le nez. » — L'autre portrait, où il s'est montré de face, mais avec des lunettes surmontées cette fois d'un abat-jour qui porte ombre sur son front et jusqu'à ses yeux, laisse lire, comme celui de sa pauvre bonne femme, la date de 1775 ; et pour être peints quatre ans après le premier, ces deux chefs-d'œuvre ne lui cèdent en rien pour la science de l'effet et la transparence prodigieuse des tons ; et les touches du pastel sont plus larges et plus sûres encore. Ce sont en tous cas les plus précieux enseignements qu'un pastelliste ait pu laisser de son art, on peut même dire qu'un coloriste ait pu laisser de sa palette, Chardin procédant toujours, non par le fondu des tons, mais par la juxtaposition des touches. Le portrait à l'abat-jour a été gravé sur bois en 1850, dans le *Magasin Pittoresque* (p. 172), d'après le dessin de M. Bocourt. — Ainsi, avec le joli profil gravé par Cars d'après le dessin de Cochin (1), cela faisait trois portraits de Chardin. Nous n'en avons pas moins cru que celui qui restait encore

(1) « Il nous reste deux portraits de lui : un gravé en médaillon par Laurent Cars d'après le dessin de son illustre ami, M. Cochin; l'autre par M. Chevillet, d'après un pastel peint par M. Chardin lui-même en 1771. Il s'y est représenté portant des lunettes et en bonnet de nuit. D'ailleurs j'observerai qu'il étoit de petite stature, mais fort et musclé. Il avoit de l'esprit, un grand fonds de bon sens et un excellent jugement. » *Éloge de M. Chardin*, par M. Haillet de Couronne, secrétaire de l'académie de Rouen, sur les mémoires fournis par M. Cochin. (Mémoires inédits sur la vie et les ouvrages des membres de l'académie royale de peinture et de sculpture, publiés d'après les manuscrits conservés à l'école impériale des Beaux-Arts, par MM. L. Dussieux, E. Soulié, Ph. de Chennevières, P. Mantz, A. de Montaiglon, tome II, p. 430.)

inédit au Louvre avait son intérêt et qu'il était bon à publier. Nos lecteurs en jugeront par l'inscription suivante, collée au dos de ce dernier pastel :

« Jean-Baptiste-Siméon Chardin, né à Paris le 2 novembre 1699 ; — Agréé et reçu Académicien le même jour 25 septembre 1728 ; — Conseiller le 28 septembre 1743 ; — Trésorier le 22 mars 1755 ; — Pensionnaire du Roy en 1752 ; — logé aux Galleries du Louvre en 1757. — Peint en 1760 par M. Delatour, — et donné à l'Académie par M. Chardin au mois de juillet 1774. »

Une autre main du temps a ajouté : « de l'Académie Royale des Sciences, Belles-Lettres et Arts de Rouen en 1766. »

Une ligne eût suffi pour compléter cette biographie académique : Chardin mourut le 6 décembre 1779.

On dirait qu'en se peignant lui-même plus tard, Chardin eût pris leçon de cet ouvrage de son ami, tant le travail de Latour se montre ici franc et vif. Les yeux sont bleus, les chairs sont rehaussées de hachures fraîches et fines. Vu de près, ce pastel est une charmante étude; il est plus libre, plus artiste, moins farineux que ses pastels de cour. On voudrait le voir entre les deux portraits que Chardin a peints de lui-même. Le Latour a de haut. 0 m. 440, et de largeur 0 m. 365; son cadre, qui est du temps, est surmonté de deux palmes croisées. Terminons en disant que « le portrait de Chardin, peintre, peint au pastel par M. de la Tour, » se trouvait au Louvre dès 1781, et était placé par l'Académie dans ce qu'elle appelait sa Salle des Portraits. Voyez p. 46 de la « Description sommaire des ouvrages de Peinture, Sculpture et Gravure, exposés dans les salles de l'Académie Royale, par Dargenville le fils. »

Donnons maintenant à nos chers lecteurs le document que nous leur avons promis.

M. Berch (1), savant suédois, qui remplissait les fonctions de secrétaire d'ambassade sous le comte de Tessin, écrit à celui-ci :

MONSEIGNEUR,

» J'etois à Fontainebleau, j'ose dire pour la première fois chagrin de remplir mon devoir, me trouvant dans la nécessité de passer ici l'hyver faute d'argent de faire le voyage par le refus constant des banquiers d'accepter des lettres de change sur Stockholm, et le retardement incomprehensible du quartier de mes appointements, lorsque la lettre de Votre Excellence à M. le B. de Scheffer arriva, qui me fournit le moyen de me dissiper le plus agréablement du monde, en exécutant les commissions qu'elle contenoit. Pour ce qui regarde la coifure et les autres atours de madame Royale, je les ai commandé chez la plus fameuse marchande de modes. Une partie auroit été envoyée vendredy prochain, sans la mort subite de madame de la Gardie, dont les filles sont pressées d'avoir bientôt leurs attirails de deuil. La semaine qui vient la dite coifure viendra pourtant sans faute.

(*Ici nous passons quelques lignes consacrées à de graves affaires de toilette et de couturières.*)

» L'affaire des tableaux rencontre un peu de difficultés du côté de M. Chardin, qui avoue naturellement qu'il ne pourroit pas donner les deux pièces que dans un an d'icy. Sa lenteur et la peine qu'il se donne, doivent, dit-il, déjà être connus à Votre Excellence. Le prix de 25 louis d'or par tableau est modique pour lui, qui a le malheur de travailler si lentement; mais, en considération des bontés que Votre Excellence a eues pour lui, il passera encore ce marché, et laissera à la volonté de cet ami de Votre Excellence, s'il veut y ajouter quelque chose, quand l'entreprise sera achevée. De cette façon Votre Excellence a encore du temps pour se déterminer, si elle veut qu'il travaille. Un tableau qu'il a chés lui l'occupera probablement encore une couple de mois. Jamais chez lui plus d'un entrepris à la fois.

» Boucher va plus vite; les quatre tableaux sont promis pour la fin du mois de mars. Le prix restera un secret entre Votre Excellence et lui, à cause de la coutume qu'il a établie de se faire donner 600 livres pour ces grandeurs, quand il y a du fini. Il ne veut de l'argent qu'à mesure que chaque pièce sera livrée; mais il m'a conjuré de faire en sorte que cela aille plus régulièrement qu'avec les précédentes (N. B. ce sont celles pour le château), qui l'ont bien fait languir. Encore une couple de jours de poste : si messieurs les banquiers ne permettent pas qu'on tire sur la Suède pour payer les ouvrages faits, il accepte à regret de prendre l'argent d'avance pour la moitié des ouvrages à faire. Pour ne pas me couper dans mes propos, j'ai soutenu que les tableaux pour le château sont pour

(1) Je pense que c'est le même Berche qui, devenu conseiller de chancellerie, inséroit dans l'*Almagnna tidningen* (Journal général) des notices sur les arts en Suède. V. Bruun Neergaard, Mémoire sur l'ancien état des beaux-arts en Suède, 1812. — Le comte de Tessin, dans l'une des jolies fables qui remplissent les vingt-cinq premières Lettres à un jeune prince, après avoir raconté la victoire d'une hermine sur un dragon qui ravageait le jardin royal de Drottningholm, ajoute : « Notre Roi, qui aime les grandes actions ci qui se fait un devoir de n'en laisser aucune sans récompense, fit venir le statuaire Boucharrlon, lui donna ordre de tailler en marbre blanc une hermine entourée d'une guirlande de rhue, et d'embellir le piédestal de bas-reliefs dorés. Le secrétaire Berch est également ordre de composer, suivant son génie ordinaire, des inscriptions mâles, laconiques, ingénieuses, pour être gravées sur des planches de bronze et d'airain que noire Meyer, célèbre artiste, reçut ordre de fondre. Ce monument devoit servir pour transmettre à la postérité la mémoire d'un événement si cher et si précieux à la patrie. Il ne faut pas demander si l'ouvrage fut bientôt achevé, car dès que le monument est mérité, chacun y travaille avec ardeur et sans perdre de temps. »

Votre Excellence, et qu'avec la meilleure volonté du monde, elle ne peut pas les payer tant que les banquiers se donnent la parole d'arrêter le cours du change. Que cet amateur de la peinture, ami de Votre Excellence, qui vient de demander les quatre tableaux, a trouvé moyen d'avoir des fonds à Paris, sans faire la révérence aux négociants.

» J'ai communiqué à M. Boucher mes idées sur la disposition des sujets; il ne les a pas désapprouvées et a paru en être fort contant. Le Matin sera une femme qui a fini avec son friseur, gardant encore son peignoir, et s'amusant à regarder des brinborions qu'une marchande de modes étale. Le Midy, une conversation au Palais-Royal entre une dame et un bel-esprit qui fait la lecture de quelque mauvaise poésie, capable d'ennuyer la dame, qui fait voir l'heure à sa montre; la méridienne dans l'éloignement. L'Après-Dîner ou le Soir nous embarrasse le plus : des billets apportés pour donner un rendez-vous, ou des mantelets, des gants, etc., que la femme de chambre donne à sa maîtresse qui veut aller en visite. La Nuit peut être représentée par des folles qui vont en habit de bal, et se mocquent de quelqu'un qui est endormi. On tâchera de caractériser les sujets, de manière qu'avec les Quatre Points du Jour cela fasse aussi les Quatre Saisons. Voilà, Monseigneur, les premiers projets que M. Boucher et moy nous avons formés : avant que le Matin soit entièrement passé, on aura des moments pour réfléchir comment bien remplir le reste de la journée. J'espère par la suite du temps d'avoir quelques croquis pour envoyer à Votre Excellence ; M. Boucher paroît vouloir s'y prêter.

» J'ai l'honneur d'être avec une profonde soumission,

» Monseigneur.

» de Votre Excellence,

» le très-humble et très-obéissant serviteur,

» BERCH. »

A Paris, le $\frac{17}{27}$ octobre 1745.

Le post-scriptum appartient encore, on le pense bien, à la dame Durieux, la couturière de madame la comtesse de Tessin. Les arts se touchent, a-t-on dit; il est certain qu'à ce moment nos modes avaient crédit dans l'Europe entière, aussi bien que les chefs-d'œuvre de Boucher et de Chardin.

JEAN-BAPTISTE LE PRINCE [1].

C'était presque une famille d'artistes que celle des Le Prince, établis à Rouen maîtres doreurs-sculpteurs de père en fils. Le grand-père de notre peintre y avait été baptisé le 29 septembre 1648 en l'église Sainte-Croix-Saint-Ouen, et ses deux fils avaient pris l'état paternel. L'un était resté à Rouen, où nous le voyons occupé de 1746 à 1782 [2] lui et ses hoirs, à de grands travaux de dorure dans l'église Saint-Maclou de la même ville; dorures qui existent encore et recouvrent les sculptures faites au porte-christ et au maître-autel par Lehais, sculpteur normand alors très en renom. En l'année 1777 un Le Prince propose de peindre pour la somme de cent francs les portes de Saint-Maclou, — le malheureux ! ces portes sculptées suivant toute apparence par Jean Goujon, et pour lesquelles un vernis serait déjà trop épais.

L'autre Le Prince avait transporté à Metz, où il mourut en 1749, ses ateliers de maître sculpteur et doreur; d'une première femme Marie Plante, il avait eu un fils, Marie-François Le Prince, sur lequel nos renseignements se bornent à savoir qu'il était musicien, et alla en Russie.

D'un second mariage avec Anne Gautier, étaient nés Jean-Robert Le Prince, qui, majeur en 1750, lors de son mariage, alla chercher fortune en Russie avec son frère aîné, et y mourut à Moscou; puis en 1733 Jean-Baptiste Le Prince, peintre du Roi et membre de l'Académie Royale de peinture et de sculpture. Il n'était donc point frère de M^{me} Le Prince de Beaumont, ainsi que l'ont prétendu le « Nécrologe des Hommes Célèbres » dans la notice qui fut publiée en 1782, et Lecarpentier dans sa « Galerie des Peintres Célèbres. » M^{me} Le Prince, qui joignit à son nom celui de son mari, homme assez peu aimable, disent les biographies, était née à Rouen et issue d'une des branches de la famille qui y était restée.

Du reste, les membres de cette famille qui devaient jeter quelque illustration sur son nom n'étaient pas destinés à d'heureuses noces, car notre peintre, comme le prouve la date de l'acte de mariage que nous publions ici, épousa à dix-neuf ans une femme qui avait juste le double de son âge.

Extrait du Registre des Mariages faits en l'Église paroissiale de Saint-Eustache, à Paris.

« L'an mil sept cent cinquante-deux, le deux décembre, après les fiançailles faites, un ban publié sans opposition en cette église, à Saint-Roch et en celle de Saint-Victor de la ville et diocèse de Metz, dispenses obtenues pour les deux diocèses (ici se trouve un mot illisible); vu le consentement du père du marié cy-après nommé; par acte passé par devant M^e Armet et son confrère, notaires à Paris; ont été mariés Jean Le Prince peintre, fils mineur de Jean-Baptiste Le Prince, et de feue Anne Gautier, demeurants rue St-Honoré, de fait de cette paroisse, de droit de celle susdite de Metz, et cy devant de Saint-Roch. Et Marie Guiton, fille majeure des défunts Claude Guiton, bourgeois, et de Marie Cuvilier, demeurant rue du Four, de cette paroisse, en présence de messire Jacques Martin Prevost, seigneur de Rosoy, écuyer, fourrier-des-logis du corps de la Reine, ami du marié, de Louis-Charles Luce, bourgeois de Paris son cousin, de M^e Charles-Ambroise Guillemot, sieur Dalby, avocat en Parlement, et de M^e Pierre Bevière, ancien avocat au Parlement, témoins pour la mariée. Et ont signé.

» Collationné à l'original, et délivré par moi prêtre docteur en théologie de la faculté de Paris, vicaire en ladite église. A Paris ce 9 janvier 1752. »

(1) Ayant à consacrer quelques pages dans ce recueil à J. B. Le Prince, dont nous publions le portrait, je n'aurai rien à ajouter à ce qu'en ont dit ses trop rares biographes. Je me suis rappelé par bonheur les liens de parenté qui unissaient aux Le Prince un de mes amis M. Alfred Darcel. Il a bien voulu, à ma demande, réunir quelques notes et quelques souvenirs de famille, et voici que j'offre à nos lecteurs un ensemble de documents aussi nouveaux qu'ils puissent l'espérer sur l'un des artistes les plus intéressants de notre dix-huitième siècle.
PH. DE CHENNEVIÈRES.

(2) Ces renseignements sur les travaux des Le Prince dans l'église de Saint-Maclou nous ont été fournis par M. l'abbé Cochet, qui cite encore leurs travaux à l'église de Saint-Clair sur les monts, dans ses *Églises de l'arrondissement d'Yvetot*, t. II, p. 358.

PORTRAITS INÉDITS D'ARTISTES FRANÇAIS,
publiés par M\. Ph. de Chennevières.

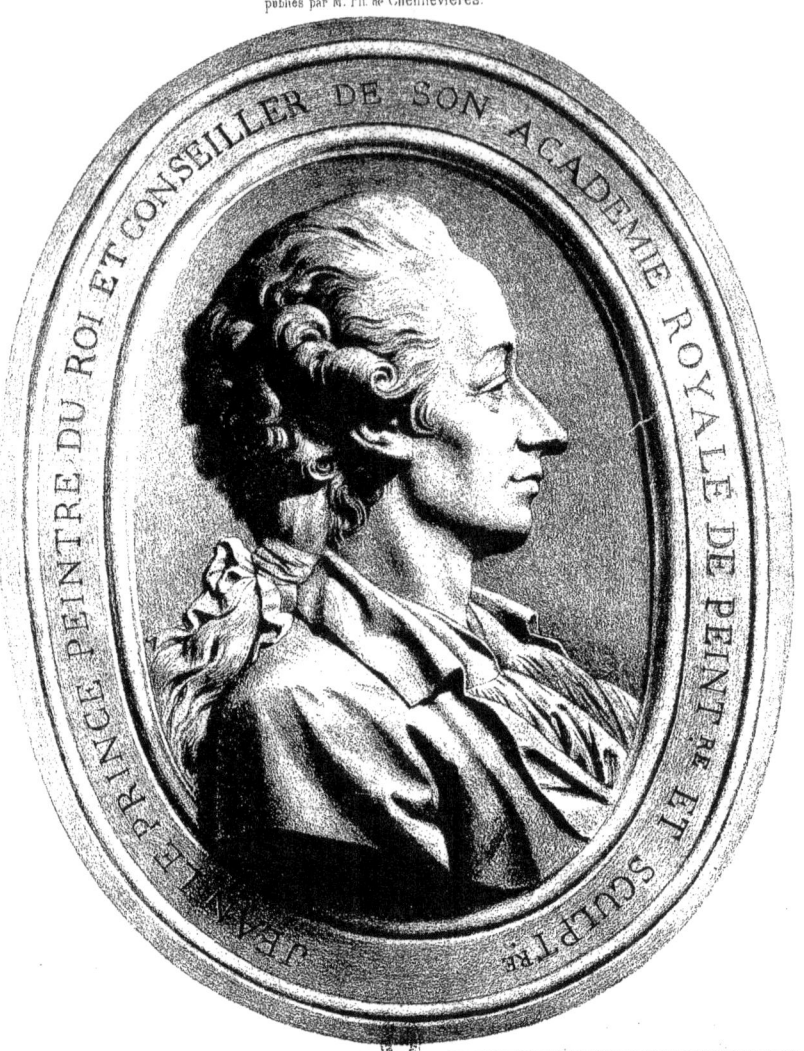

J. B. LE PRINCE
d'après le médaillon en marbre de Pajou.

JEAN-BAPTISTE LE PRINCE.

L'union ne dura guère entre les deux époux : Mᵐᵉ Le Prince reprochait à son mari l'argent qu'elle lui avait apporté en mariage, lorsque celui-ci, las du travail, se reposait trop longtemps au gré de sa peu aimable moitié. Aussi Le Prince finit-il par la quitter en lui rendant sa dot, comme il avait déjà prié M. le maréchal de Belle-Isle de lui cesser la pension qu'il lui avait permis de venir de Metz étudier à Paris, lorsqu'il s'était cru assez fort pour se suffire à lui-même.

La rupture doit avoir suivi de bien près la lune de miel, si deux eaux-fortes de Saint-Non, d'après Le Prince, indiquent que celui-ci fit un voyage à Rome pour rompre et se distraire. Ces deux eaux-fortes datées de 1756 représentent des ruines traitées à la façon de Hubert Robert, et sont tout ce que nous avons trouvé dans son œuvre qui rappelât un voyage que faisaient d'une manière bien inutile pour eux la plupart des artistes du dix-huitième siècle. Mais un autre voyage, qui eut une bien autre influence sur la réputation de Le Prince, fut celui de Russie.

Voyez ce qu'est la destinée! Heureux en ménage, Le Prince fût resté à Paris, eût étudié la nature d'après Boucher son maître, et en eût été le pâle reflet. Mais son cœur saigne, et il est obligé de chercher un oubli dans les aventures d'un voyage difficile. Il revient avec ses portefeuilles remplis de dessins représentant des costumes et des mœurs étranges, et ces dessins font sa réputation. Plus tard sa santé le force de chercher un refuge à la campagne ; il s'éprend de l'amour de la nature et peint des paysages vrais qui sont le meilleur peut-être de tout ce qu'il a produit.

Musicien comme ses frères qui l'avaient précédé à Saint-Pétersbourg, il en revient vers 1764, du moins c'est de cette année que sont datées ses premières pièces représentant des prêtres Russes. Le 23 août 1765, Jean-Baptiste Le Prince est reçu membre de l'Académie Royale de peinture, sur un tableau qui représente un baptême selon le rite grec, et qui se trouve aujourd'hui au ministère de la justice. Tableaux et gravures eurent le succès du fruit nouveau, et l'on crut avoir une peinture vraie de l'empire de Catherine. Mais nous sommes forcés de reconnaître que bergers et bergères Russiens ou Moscovites n'étaient que des bergers de Boucher affublés de fourrures et de costumes orientaux. Aujourd'hui, nous, qui n'avons qu'une passion, celle de l'exactitude, nous ne placerions ces représentations dans aucun musée ethnographique ; mais alors on n'y regardait pas de si près, et notre peintre eut une grande vogue. De 1764 jusqu'à 1775 nous voyons les sujets russes se succéder sans interruption. De 1764 à 1768 il emprunte la pointe de Saint-Aubin et de Tillard, puis celle des graveurs anonymes dont il publie sous son nom les œuvres qu'il a retouchées, à côté de planches tout entières de sa main. Celles-ci se reconnaissent à un travail plus libre, à l'absence du burin, à un plus vif sentiment de la couleur et de l'effet. On y sent davantage l'artiste et moins le praticien, comme dans la « diseuse de bonne aventure, » scène russe, datée de 1764, où l'on remarque une grande recherche des effets à la Rembrandt.

Il est permis de penser que l'eau-forte à la pointe ne lui donnait pas des résultats assez prompts, car nous le voyons en 1768 essayer et inventer la gravure au pinceau, qui n'est autre chose que l'aqua-tinte. Un des premiers essais doit être « la vertu au cabaret. » Les figures y sont entièrement à l'eau forte, avec quelques travaux de pointe sèche, les visages au pointillé ; le dessin et les détails des fonds sont également à l'eau forte ; mais le dessous est formé d'une teinte plate obtenue au pinceau. Peu à peu, certain de son procédé, Le Prince simplifie le travail de la pointe, ne la réserve plus que pour les contours, et modèle au moyen de deux tons différents, qui avec le trait et le blanc du papier mettent quatre tons à sa disposition. Ces gravures, pour lesquelles il emploie d'abord l'encre noire, puis les deux teintes de la sepia, attaquées avec un coup de pinceau plus spirituel que n'était sa pointe, sont d'une grande franchise d'effet et d'un aspect agréable et léger (1).

(1) Le Prince avait fait, et se proposait de publier, en 1780, un traité de la gravure en lavis, et il fit paraître à cette époque un prospectus dans lequel il n'oublia pas de faire voir tous les avantages qu'on pouvait retirer de ce genre de gravure. Dans ce prospectus il annonce l'intention où il est de faire paraître son livre par souscription, et dit que « d'une santé chancelante, il se regarderoit comme coupable envers les arts et sa nation, s'il ensevelissoit avec lui sa découverte ; mais qu'il n'est pas assez favorisé de la fortune pour faire le sacrifice de ses travaux et pour renoncer à un gain permis ; il s'est donc déterminé à offrir une souscription comme le moyen le plus simple de concilier l'intérêt général avec des droits légitimes. » La mort de Leprince a empêché l'exécution de ce projet, et puisque depuis cette époque le manuscrit n'a pas été publié, il nous a semblé curieux d'indiquer ici le plan de l'ouvrage et les conditions de souscription. Nous empruntons toujours ces détails au même prospectus :

PLAN DU TRAITÉ DE LA GRAVURE EN LAVIS.

« Comme les procédés les plus simples ont toujours besoin d'apprentissage et que souvent on perd du temps à la recherche de la meilleure manière de s'y prendre, M. Leprince a cru devoir composer un traité de la marche qu'il faut tenir dans son procédé. Il conduit, pour ainsi dire, par la main ceux qu'il initie dans son secret ; à chaque pas il y donne le précepte et l'exemple, c'est-à-dire une planche démonstrative de ce qui sera avancé dans le texte.

L'ouvrage contiendra trente à quarante estampes, que l'auteur s'efforcera de rendre intéressantes, et seront, ainsi que le texte, imprimées sur de très-beau papier. C'est sans doute ici le lieu de remarquer que cet ouvrage, dépouillé même de la découverte du secret, sera en lui-même une collection nouvelle de dessins et de planches, faisant suite et complément de l'œuvre de M. Le Prince.

Il sera libre aux souscripteurs d'avoir les estampes imitant *le bistre* ou *l'encre de la Chine*, pourvu qu'ils aient la précaution d'avertir en souscrivant.

Chacune de ces estampes sera encadrée à l'imitation des dessins collés.

L'auteur dans le même volume insérera différents procédés de gravure qui sont les fruits de ses recherches, tous susceptibles d'une extrême promptitude, et principalement dans la manière qui approche le plus de Rymbrandt.

À la fin de ce volume il ajoutera un traité succinct sur la manière d'imprimer et de préparer les couleurs et les huiles propres à ce genre de gravure.

Le prix de la souscription sera de 120 livres. Les souscripteurs déposeront 48 livres en s'engageant chez M. Lesacher, notaire, rue Saint-Martin, au coin de la rue de

JEAN-BAPTISTE LE PRINCE.

En 1769 il aborde de grandes compositions où les animaux traités dans le genre de Huet jouent un grand rôle, et forme à son procédé Auguste Leveillé, dont nous avons quelques planches d'après lui.

Comme peintre de genre, Le Prince a deux manières : celle de Boucher son maître, travail effacé et facile, teinte générale un peu verte, figures élégantes, sujets légers. A ce genre appartient la « Surprise, » charmante toile qui appartient à M. le comte Horace de Viel-Castel. Puis l'étude de Rembrandt le préoccupe, et alors il peint son « Amour de la Gloire, » du musée du Louvre, gravé par Née en 1778, où la lumière, concentrée sur le sujet principal, étincelle de place en place sur les armures, et laisse deviner les derniers plans perdus dans le clair-obscur.

Dans ses paysages, c'est presque un réaliste, et c'est parmi les maîtres hollandais qu'il faut chercher les modèles que la nature lui conseilla d'imiter.

En 1771 l'adresse d'une de ses gravures au lavis nous indique que Le Prince logeait au Louvre, non loin de Pajou, son ami, Pajou l'auteur du médaillon que le hasard et la destinée ont fait passer des murs de la chapelle où il devait rester « à perpétuité » dans le cabinet de M. le comte Horace de Viel-Castel.

Le monument dont il faisait partie, élevé « à la mémoire » de Le Prince, était-il à St-Denis du Port près Lagny, où il mourut le 30 septembre 1781? Nous l'ignorons. En tous cas, l'image doit être fidèle, car elle présente de grandes analogies avec un portrait que possède sa famille, où Le Prince s'est représenté en buste, affublé d'une pelisse fourrée, et la tête couverte d'un bonnet de peau de renard, absolument comme ses bergers russes.

Qui était cette demoiselle Le Prince dont la plaque de marbre accompagnant le médaillon sculpté par Pajou, dit qu'elle éleva « ce monument de respect » à la mémoire de son oncle? J. B. Le Prince laissa deux filles, dont l'une pour certain est née à Rouen à l'extrême fin de l'année 1750, et dont l'autre, sinon née, du moins élevée dans la même ville par Mme Le Prince de Beaumont, accompagna celle-ci en Angleterre et s'y maria. Quant à l'aînée, Marie-Anne Le Prince, fort jolie personne, ainsi que le montre son portrait, peint par elle-même, elle dut, après le voyage que son oncle fit dans le nord, aller avec sa mère vivre chez lui, prendre ses leçons et peut-être l'aider dans l'exécution des gravures si nombreuses qu'il publia sur la Russie. Nous en aurions pour preuve une petite eau-forte que nous retrouvons dans des papiers de famille et qui porte cette inscription : « 1re gravure de Mlle le Prince donnée par elle à Mme Darcel le 23 février 1768. » C'est une tête d'homme barbu coiffé d'un turban à aigrette, vêtu d'une pelisse fourrée, copie ou imitation d'une eau-forte de Rembrandt. Le travail, fait à hachures fines et serrées, est très-libre et si habilement fait que nous y soupçonnons quelques retouches du maître. Du reste, à cette époque, tout le monde maniait la pointe, et le nombre y était grand des amateurs dont des artistes auraient fort bien signé les œuvres.

A en juger par le portrait qu'elle a laissé d'elle, Mlle Le Prince maniait facilement le pinceau : sa couleur était claire et rappelait celle des tableaux où son oncle se montrait l'élève de Boucher.

Quatre années après la mort de J. B. Le Prince, en 1785, elle épousa un des fils de la dame Darcel qui conserva si précieusement la gravure dont nous venons de parler. C'était notre grand-père, Nicolas Darcel, auquel elle n'a « donné d'autre chagrin pendant le » temps qu'elle a vécu avec lui que celui de la voir malade presque continuellement jusqu'au 31 mars, à 3 h. 3/4 du matin en 1793, » qu'il a eu le malheur de la perdre. »

Inscrite en tête des papiers relatifs à la famille Le Prince, cette expression d'un regret si profond nous montre, joignant les vertus de la femme au talent de l'artiste, celle que nous n'avons connue que jeune, belle et souriante en son portrait.

ALFRED DARCEL.

l'Égout, qui les remettrait aux souscripteurs, dans le cas où des événements imprévus empêcheraient l'exécution de l'ouvrage. Lors de son entière exécution, qui sera annoncée dans les journaux, le reste de la somme sera fourni par les souscripteurs en retirant l'ouvrage chez le même notaire.

L'auteur se propose d'avoir entièrement rempli ses engagements dans l'espace de huit mois.

La souscription sera ouverte pendant quatre mois, à partir du jour de la publication du prospectus.

NOTA. Les personnes qui n'auraient point encore eu connaissance des estampes exécutées dans ce procédé, pourront en voir quelques-unes que l'auteur a fait déposer, pour la commodité du public, au café de l'Académie, place du Louvre (1780). »

Soit que le secret fût perdu, soit que le procédé qu'employait Le Prince fût difficile à imiter, depuis la mort de cet artiste, on n'a vu paraître aucune estampe en ce genre; et si le manuscrit qui existe encore aujourd'hui, croyons-nous, entre les mains de M. Fréd. Villot, conservateur de la peinture des musées impériaux, si ce manuscrit était publié, le graveur trouverait peut-être un nouveau moyen d'agrandir le domaine de son art. (*Note de M. GEORGES DUPLESSIS.*)

ÉTIENNE ET PIERRE DU MONSTIER.

Le dessin que nous reproduisons, et qui représente « Estienne Du Monstier, l'aisné, » et « Pierre Du Monstier » exerçant leurs charges de valets de chambre près « la Royne mère du Roy, » nous fut indiqué, il y a longtemps déjà, par M. Fréd. Reiset. Ce curieux dessin à la plume, lavé de bistre, faisait alors partie de la bibliothèque Sainte-Geneviève, d'où il est venu depuis au Cabinet des Estampes de la Bibliothèque Impériale avec la très-précieuse série de *crayons*, et la nombreuse collection de croquis de maîtres des diverses écoles, que les Génovéfins avaient réunies à leurs livres et à leurs recueils d'estampes. Nos lecteurs trouveront dans le Catalogue des dessins de l'école française, que vient de publier M. Reiset, un débrouillement complet de la difficile généalogie des Du Monstier, et une très-nette explication de la petite scène d'histoire pittoresque qui est ici sous leurs yeux. A quoi bon mal répéter des choses très-bien dites?

Nous profiterons seulement de l'occasion qui nous est offerte ici, pour rappeler combien il nous semble regrettable que ce dessin, et tous ceux venus de la Bibliothèque Sainte-Geneviève au Cabinet des Estampes, parmi lesquels beaucoup étaient intéressants pour la série des artistes de l'école française sous les derniers Valois, ne se soient pas arrêtés au Louvre, à mi-chemin de leur voyage. Je ne suis certes pas partisan d'une inutile centralisation en matière d'art; ils étaient à Sainte-Geneviève, je les y aurais laissés; les collections n'ont pas seulement de valeur par le prix des œuvres d'art qu'elles renferment, elles sont aussi une note d'histoire pour juger du goût des esprits d'élite ou des corporations savantes qui les avaient rassemblées. Mais du moment que les recueils d'art quittaient la montagne Sainte-Geneviève pour venir rue de Richelieu, le même principe, qui avait décidé la réunion des estampes des diverses bibliothèques publiques de Paris à la grande collection nationale d'estampes, devait logiquement adjuger les dessins de ces mêmes bibliothèques à notre grande collection nationale de dessins. Il faut, paraît-il, laisser quelque chose à faire aux logiciens de l'avenir.

BON BOULLONGNE.

L'existence du tableau qui est ici reproduit était connue de tous ceux qui savent un peu par cœur la vie des peintres de d'Argenville : « Bon Boullongne s'était peint, dans son atelier, avec un poëte et un musicien qui s'entretiennent ensemble. Ces trois têtes, extrêmement belles, ont inspiré l'épigramme suivante :

> « C'est un musicien, c'est un peintre, un poëte.
> Que sur cette toile muette
> Boullongne a fait sortir de son brillant pinceau.
> Toi, qui viens admirer d'un chef-d'œuvre nouveau,
> Le vrai, le coloris, l'âme et l'intelligence,
> Décide à qui des trois, dans ce savant tableau,
> Tu peux donner la préférence. »

Et une note révélait que ce musicien et ce poëte n'étaient autres que Campra et Danchet. Le caprice qu'avait eu là Bon Boullongne de grouper les trois arts dans un même tableau, sous sa propre figure et sous celle de deux de ses amis, n'avait rien de bien nouveau ; il était même assez dans la mode du temps. Nous avons déjà vu, dans ce recueil, Eustache Le Sueur se représentant lui-même entre les amis d'Anne de Chambray. Au moment où travaillait Boullongne, Watteau se peignait dans un parc, à côté de son ami, M. de Jullienne, jouant de la basse (V. la gravure de Tardieu), et Tournières, qui avait été l'élève du maître qui nous occupe, exécutait le tableau que M. d'Hondetot a donné au Musée de Caen et où l'on a cru reconnaître les charmantes figures attablées de Racine, de Boileau et de Chapelle.

J'ai acheté le tableau de Bon Boullongne à la vente du général Despinoy. Quel étonnant mélange que cette vente, quand j'y songe, et que de perles curieuses, pour l'histoire, au milieu de ces médiocrités apocryphes ! —pour l'histoire des arts surtout. Mais l'or des collectionneurs ne courait pas les rues en janvier 1850. Le général avait trouvé à rassembler, dans son hôtel de la rue du Regard, n° 5, les portraits, la plupart peints par eux-mêmes, de S. Vouet, de S. Bourdon, de Le Sueur (c'est celui gravé par Cochin pour sa réception à l'Académie, et il fut acquis par M. de Baudicour, qui le possède encore), d'Antoine Coypel, d'É1. Sophie Cheron, de Lafosse, de Louis de Boullongne, de Rigaud, ceux de Perrault, par Verselin, de l'amateur Martin de Charmois, de M. et de M^{me} de Jullienne, les amis de Watteau, du La Quintinie des jardins, par le Bayeusain Richard Florent de la Mare. Nos grands génies littéraires de la France y étaient tous, et presque tous par de très-beaux pinceaux : Corneille,

La Fontaine, Molière (par Noël Coypel et provenant du cabinet Denon), Descartes, Racine, Labruyère, Boileau (par Rigaud), Saint-Évremont (par Kneller), Benserade, Fontenelle, Quinault, Lully, Rancé, toutes les beautés de trois siècles, tous les fameux capitaines, toutes les familles royales. Entre les peintures historiques, je ne rappellerai que le *Dîner en forêt d'Henri IV et de sa famille*, attribué à Bunel, et dont une répétition existe au musée de Nantes; l'un des tableaux de N.-D. du Puy d'Amiens, où figure le même Henri IV et qu'on avait singulièrement attribué à Porbus; une représentation, attribuée à Quesnel, du monument de Jeanne d'Arc sur le pont d'Orléans; une *Fête d'hiver de la cour de Lorraine*, par Cl. de Ruet, mise sous le nom de Vignon; et combien de charmants petits portraits de l'époque des Janet et des Corneille de Lyon, auxquels le peintre expert, Ch. Roehn, avait conservé les aventureuses désignations du général, de même qu'il s'était abstenu de lire sur certains les signatures évidentes du peintre normand de Cayer, ou du Lyonnais Stella et de tant d'autres.—Le Bon Boullongne, qui nous occupe, portait au catalogue le n° 810.

Il y a une quinzaine d'années, l'aimable homme dont l'opéra de *la Juive* immortalisera le nom, From. Halévy, parut s'intéresser vivement à notre tableau; aimant son art, non-seulement dans les chefs-d'œuvre de ses pairs, mais aussi dans l'histoire des maîtres, il ne connaissait point d'autre portrait que celui-ci du musicien Campra; or ce Campra, depuis la mort de Lully jusqu'à l'avénement de Rameau, a été le grand nom de l'Opéra français. De 1697 (*l'Europe galante*) à 1740 (*les Noces de Vénus*), on ne chante que sa musique à Paris et à Versailles. C'est par trentaine que l'on compte ses partitions, sans compter les volumes de motets et de cantates; et rien qu'à lire le titre de ses opéras, on croit voir des toiles mythologiques des Boullongne : *Aréthuse, les Muses, le Triomphe de l'Amour, Hippodamie, Achille et Déidamie, Silène et Bacchus, Télémaque, les Amours de Mars et Vénus*. André Campra, dont le dix-huitième siècle a si longtemps répété l'air populaire de *la Furstemberg*, et qui fut le maître de Philidor, était un Provençal. Né à Aix en 1660, d'abord maître de chapelle à Toulon, puis à Arles, puis à Toulouse, puis chez les jésuites de Paris, puis à Notre-Dame, il fuit, après sa grande vogue à l'Opéra, pour devenir maître de chapelle du roi et directeur de la musique du prince de Conti; il mourut à Versailles en 1744, vingt-sept ans après son ami Boullongne (1), quatre ans avant son fidèle collaborateur Danchet. — Ce Danchet fut le souple et fécond librettiste des opéras de son temps, quelque chose comme de nos jours M. Scribe, sauf pourtant que celui-ci a été à la fois notre Danchet et notre Dancourt. Il était né à Riom, en Auvergne, en 1671, et avait terminé ses études à Paris au collége des Jésuites, où la protection du père Jouvency lui valut, dès l'âge de vingt et un ans, d'être placé à Chartres comme professeur de rhétorique. Chez les jésuites il s'était lié avec Le Sage, plus âgé que lui de trois années, et avait déterminé le futur auteur de *Gil Blas* à donner au public son début littéraire, une traduction des *Lettres d'Aristénète*, qu'il se chargea de faire imprimer à Chartres en 1695. Danchet revient à Paris, fait quelques années le triste métier de précepteur, puis, par des vers de ballet qui lui sont demandés pour la cour, est amené à sa première tragédie lyrique d'*Hésione*, où la collaboration de Campra décide de son avenir et de sa fortune littéraire. Il a beau composer par-ci par-là quelques tragédies de *Cyrus* et des *Tyndarides*, des odes et des épitres, il est trop clair pour nous aujourd'hui que la musique de Campra et sa propre humeur bienveillante furent, en 1712, ses vrais titres à l'Académie : il faut bien aussi que douceur et générosité aient quelque puissance en ce monde. — En somme, ce sont trois académiciens des mieux famés d'alors que groupe ici notre tableau de Boullongne; — académiciens, car s'il y eût eu place alors en une académie pour un musicien, le maître de la chapelle royale l'eût certainement occupée, — ou plutôt ce sont les trois arts représentés par leurs servants les plus aimables et les plus honorés de leur temps.

Je ne vous ai encore parlé que du poëte et du musicien, vous allez juger du peintre.

C'est grand dommage, en vérité, qu'au lieu de cette toque de fantaisie à l'espagnole dont Bon Boullongne s'est empanaché dans notre tableau, il n'ait point eu le bon esprit de se montrer à nous coiffé de ce chapeau à lampe dont parle d'Argenville à l'endroit où il raconte les manies de travail de l'honnête artiste : « Sa coutume était de souper à six heures du soir, de se coucher à sept et de se lever à quatre heures du matin : les paresseux, disait-il, sont des hommes morts. Il allait lui-même réveiller ses disciples qui demeuraient dans sa maison, leur disant, pour leur reprocher de ce qu'ils ne se levaient pas assez matin, que, selon son calcul, ils ne jouissaient que de la moitié de la vie, et qu'il y avait quatre heures que le soleil était levé pour lui. Boullongne travaillait ordinairement à la lueur d'une lampe, qu'il portait attachée à son chapeau, coupé, pour cet effet, par les deux côtés, habitude que son frère et lui avaient contractée dès leur plus tendre jeunesse. Il ébauchait et préparait ses sujets sur la toile, les donnait ensuite à peindre à ses disciples, et, sortant sur les neuf heures pour aller faire sa cour aux ministres, il se retirait chez lui vers l'heure de midi, et l'après-dînée il retouchait ce que ses élèves avaient fait le matin. » — Nous voyons

(1) Est-ce hasard, ou faut-il y voir une marque nouvelle de la passion de Bon Boullongne pour la musique? Il avait peint, « aux Petits-Pères de la place des Victoires, un saint Jean-Baptiste, à l'autel de la chapelle du fameux Lully. »

que déjà — et je ne m'en étonne pas — les artistes allaient faire la cour aux ministres ; ce qui m'étonne, c'est l'heure matinale ; mais, en y pensant bien, ceux d'alors avaient raison, et n'allaient point, comme les nôtres, harceler le soir de pauvres puissants, aigris par les fatigues du jour. A neuf heures du matin, l'humeur des ministres doit être plus généreuse et plus accommodante. Artistes, pensez-y; occupez au travail de votre pinceau l'ancienne après-dînée ; couchez-vous tôt; moins de gants blancs ; attachez à vos chapeaux des lampes avant le lever du soleil ; et puis, si les ministres sont éveillés à neuf heures, allez leur faire adroitement votre cour. Je suis de l'avis de Boullongne : cette heure-là est la bonne.

D'Argenville, bonhomme d'un esprit prétentieux et borné, et le plus triste écrivain de la langue française, n'en reste pas moins un biographe fort utile à notre école. Ce que Félibien et Guillet de Saint-Georges avaient été pour le dix-septième siècle, lui l'a été pour le dix-huitième siècle, depuis les élèves de Le Brun jusqu'à Trémollière et aux élèves de Watteau, — le témoin et le juge contemporain. Il a fréquenté familièrement les ateliers de Rigaud, de Largillière, des de Troy, des Boullongne, de Lemoine, et de tous les grands académiciens de son époque. Ils ont eu pour lui bon visage et cette complaisance que les artistes ont toujours pour les plus vulgaires amateurs, surtout s'il court parmi eux que cet amateur prend des notes pour leurs biographies. Il a vu et compté leurs œuvres, il nous en dit la place, il décrit les auteurs, leurs procédés, leurs habitudes; si bien qu'avant l'*Abecedario* de Mariette, les curieux n'avaient que lui, et lui seul à consulter sur la première moitié du siècle passé. Ne lui demandez pas de peser bien juste la valeur des peintres. D'Argenville est un bourgeois qui ne connaît rien de plus haut que le goût académique et rien de plus étonnant que le don de Protée qu'a Boullongne de fabriquer de faux Guide, de faux Poussin ou de faux Rembrandt. Ce n'est point pourtant par là que son peintre mérite de garder place dans l'histoire de notre école, mais parce qu'il fut, dans ses fresques de l'église des Invalides et ses plafonds de la chapelle de Versailles, l'un des derniers machinistes de la descendance des Carraches, et aussi par le nombre et la variété de ses élèves : Santerre, Silvestre, Raoux, Verdot, Bertin, Christophe, Dulin, Tournière, Cazes et Leclerc.

Bon Boullongne, né à Paris en 1649 et mort en 1717, la même année que Jouvenet, son rival et son ami, était, comme chacun sait, le fils de Louis Boullongne, l'un des contemporains de Le Sueur, et le frère des deux habiles peintresses Geneviève et Madeleine Boullongne, et l'aîné de Louis de Boullongne, qui fut premier peintre de Louis XV et anobli par lui. Ces nouvelles lettres de noblesse, bien gagnées d'ailleurs, n'étaient pas, à ce qu'il paraît, nécessaires au sang des Boullongne, car je tiens de feu M. De Caix de Saint-Aymour, que des liens de famille rattachent à cette dynastie de peintres célèbres, qu'ils étaient nobles de longue date et d'une ancienne maison de Picardie.

Bon Boullongne fut des premiers élèves de l'Académie que Colbert envoya à Rome, et le malheureux, suivant le goût d'alors, y étudia le Guide et le Dominiquin de préférence à Raphaël et à Michel-Ange. Mais que voulez-vous? tout n'est que mode en France dans les choses de goût; les génies seuls créent le goût d'un moment; les gens d'esprit et les laborieux, dont était notre Boullongne, suivent ce goût et le vulgarisent. Et parce qu'ils sont gens d'esprit, c'est-à-dire d'impression facile, ils arrivent aisément à ce que nous avons appelé l'éclectisme, et Bon Boullongne, avec le penchant qu'on lui sait à pasticher amoureusement les maîtres les plus opposés, sans principe fixe, sans foi certaine, me semblerait assez bien être le Delaroche de son temps. Le tiraillement de ses élèves, s'échappant en sens divers, les uns vers les Hollandais, comme Santerre, Raoux et Tournière, les autres vers Jouvenet, comme Bertin, Dulin et Cazes, le dirait encore plus clairement.

M. DE LA TOUR.

Le portrait de La Tour que nous donnons ici, et qui n'est pas de la première manière du « magicien, » mais plutôt de l'époque où il sacrifie, par principe, les accessoires à la tête, appartenait, quand nous l'avons connu, à feu M. Petit, l'entrepreneur des travaux du Palais des Champs-Élysées, lequel le céda à l'habile architecte M. Manguin, qui le possède aujourd'hui et à bien voulu nous le confier pour notre publication.

Jamais peintre n'a eu plus de biographes que celui-ci. La singularité de son humeur et le caractère spécial de l'art où il fut roi, roi sans conteste, et qui séyait d'une façon si merveilleuse, j'allais dire providentielle, au monde qu'il allait traduire, monde léger, fantasque, rieur, maniéré, grimaçant, poudré et qui n'était que poudre lui-même, — *memento quia pulvis es*, criait Diderot à La Tour, — en firent un homme à part et tout en vue parmi les artistes de son temps. Digne était-il d'ailleurs de tenir sa place entre les plus fameux portraitistes de tous les siècles.

Toutes ces biographies, gorgées des reparties philosophiques, des systèmes bizarres, des traits de charité, d'orgueil et de sans-gêne anti-courtisanesque de La Tour, ont été fondues, résumées et condensées de la façon la plus complète et vraiment définitive, par nos amis MM. de Goncourt, dans l'étude qu'ils ont consacrée à notre peintre (V. leur magnifique série sur *l'Art du dix-huitième siècle*, Paris, Dentu, 1867, in-4°). Rien ne leur a échappé, et ils ont ajouté beaucoup; et en tête de cette fine analyse, pétillante à la fois et patiemment fouillée, où s'expliquent en mille détails le talent, la manière, l'œuvre entière du maître, vous trouverez, entre les quatre eaux-fortes dont elle est illustrée, la reproduction fidèle d'un masque de La Tour, souriant comme le nôtre et encore plus échauffé, s'il est possible, de cette vie et de cette animation « satyriaque » que MM. de Goncourt ont notées si heureusement dans la physionomie du grand pastelliste.

Ils sont innombrables les portraits de La Tour par lui-même; c'est par douzaines qu'il les faudrait compter, mais on les peut diviser en deux sortes : ceux où, comme dans le superbe type à veste de velours bleu qui appartenait à notre ami Léon Lagrange, et dont une répétition moins légère passait, il y a trois ans, à l'Hôtel des ventes, ou comme dans le pastel de la collection de M. Boitelle, La Tour a voulu se représenter en gentilhomme brillant et de bonne fortune, sous l'habit de cour et de gala, en amoureux de Mlle Fel; — les autres, tels que la préparation de MM. de Goncourt, la très-belle esquisse du Louvre, celui de M. Manguin, celui, coiffé d'un chapeau, qu'a gravé Smith en 1771, et bien d'autres encore, où le commensal de Mme Geoffrin est bien aise de montrer cet éternel rire narquois que toutes les puissances de France, ni couronne, ni beauté, ni richesse, ne sont capables de brider. — Il est clair que quand ce capricieux se sent en veine, si le modèle qui attend l'heure de la séance, tout considérable qu'il soit, n'est pas selon son humeur, lui-même s'ajuste devant le miroir, et exerce complaisamment, d'après sa

propre grimace, son prodigieux talent de physionomiste. C'est ainsi qu'il s'entretient et s'assure l'œil et la main; et n'est-il pas lui-même, il le sait bien, le vrai miroir de son temps?

Il y a bien des années que notre ami, M. Georges Duplessis, nous communiqua deux lettres de l'abbé Leblanc à son ami La Tour. Elles intéresseront plus nos lecteurs que des redites inutiles sur le peintre populaire du pastel de la Pompadour.

« J'apprens dans le moment même que M. de La Tour part demain pour la Hollande; mon parapluye est décroché, et je me propose de l'aller embrasser; mais comme je ne serai pas probablement assés heureux pour le trouver, je lui écris d'avance ce petit billet pour lui souhaitter un bon voyage.

» De plus j'ai une grace à lui demander, tant en mon nom qu'en celui de M⁻ᵐᵉ Fortier, qui y est la seule intéressée, c'est, s'il en trouve l'occasion, de vouloir bien faire parvenir à la cour du stathoudre qu'il est à Paris un grand et beau tableau du célèbre Vandeek, représentant le portrait du prince bisayeul de Son Altesse. Ce prince y est peint avec la princesse, son épouse, et ses enfants, qui sont, je crois, au nombre de trois ou quatre. Le dernier prince d'Orange, père du jeune prince d'aujourd'hui, en avoit entendu parler et vouloit, dit-on, en faire l'acquisition quelque tems avant que de mourir. Ce tableau est à présent dans la maison du Roule de la dame Fortier, à qui il appartient. La haute célébrité de M. de La Tour et l'estime générale où il est par toute l'Europe, donneront certainement du poids à tout ce qu'il dira, et M⁻ᵐᵉ Fortier ne lui demande que d'annoncer ce tableau, qui ne peut guère se vendre à Paris à cause de son prix et de son excessive grandeur, et qui a été fait et est extrêmement convenable pour orner le palais du prince dont il représente les ancêtres.

» Ce faisant, M. de La Tour obligera beaucoup une femme aimable qu'il connoît et moi qui fais profession d'être l'un de ses plus anciens amis et le plus humble et le plus obéissant de ses serviteurs.

» Ce 12 mai 1766. L'abbé LEBLANC. »

» A Monsieur Monsieur de La Tour, peintre du Roy, etc., aux galeries du Louvre. »

» L'abé Leblanc souhaitte le bonjour à M⁻ de La Tour et envoye savoir comment il se porte.

» Si ses affaires, ses arrangements et ses plaisirs pouvoient luy permettre de donner dans l'après-diner deux heures à M⁻ᵐᵉ Le Maure, elle se rendroit à ses ordres. La certitude que j'ai qu'elle sera le sujet d'un nouveau chef-d'œuvre de la part de M⁻ de La Tour est la seule cause de l'empressement que j'ai de voir commencer son portrait.

» Si pour comble de galanterie M⁻ de La Tour veut encore me donner la souppe, j'irai, avec le plus grand plaisir du monde, la manger avec luy.

» Ce mardy matin. »

A. J. GROS.

Dans l'hiver de 1853-54, un an avant sa mort, Isabey, le plus charmant vieillard qu'on pût voir, nous lisait à Versailles des pages de ses Mémoires. Cet homme, qui de 1767 à 1855, avait dessiné tous les costumes et tous les portraits intimes et dirigé toutes les fêtes d'un siècle, hanté dans leurs galas toutes les cours souveraines, effleuré, lui si léger et si inoffensif, les puissances les plus terribles et les événements les plus gigantesques, celui qu'avaient choyé tour à tour, et comme un oiseau familier dont le chant annonce les beaux jours, les plus brillantes reines et les plus grandes impératrices, ce que la grâce et les malheurs ont vu de plus touchant sur le premier trône du monde, Marie-Antoinette et Joséphine, Marie-Louise et madame la duchesse de Berry, n'avait pu s'empêcher d'écrire quelques feuillets de souvenirs, et il faut avouer que nul n'a mieux été en mesure que ce *dessinateur du cabinet* de nous laisser une très-piquante histoire des mœurs de cour et des grandeurs et décadences de courtisans. Mais Isabey était avant tout un aimable homme, heureux de vivre et aimant les heureux, amoureux de plaisir comme tous ceux de sa jeunesse, mais de plaisir toujours tempéré d'urbanité, et croyant de trop bonne foi pour en médire, à ces délicates papillonneries du monde des fêtes, où triomphait sa verve éternelle. Dans cette humeur, constamment alerte et gaie, et qui devait avoir la haine en horreur, il ne pouvait entrer l'idée d'une malice agressive, et c'est pourquoi il vous faut frapper à d'autres portes si vous cherchez les travers des illustres de son temps. Carle Vernet et Debucourt, ses amis, crayonnaient des caricatures, mais Isabey, de son petit crayon léger, ne dessinait que des portraits, finement agréables, — et même un peu flattés : — ainsi de ses Mémoires.

M. Edmond Taigny, allié à sa famille, a extrait de ses *Souvenirs* manuscrits les éléments d'une très-intéressante étude qu'il a publiée, en 1859, dans la *Revue Européenne*, sous le titre de *J. B. Isabey, sa vie et ses œuvres*; tout naturellement ce sont les pages qui touchent à la grande histoire que M. Taigny a de préférence mises en lumière. On y voit défiler, en silhouettes, la Reine, Mirabeau, le Directoire, Napoléon ; de la Malmaison aux Cent-Jours, le prince Eugène, Wellington, et le congrès de Vienne avec tous ses empereurs, ses rois et ses diplomates. Mais d'artistes, — et il était leur camarade et excellent camarade à tous, — aucun n'apparaît, si ce n'est David, à peine Hubert Robert. — M. Taigny nous doit le chapitre des artistes.

Le portrait de Gros, par Isabey, que nous donnons ici, nous fut obligeamment communiqué par Auguste De Bay, le sculpteur du *Premier Nid*, le peintre de la *Mort de Virginie*, et lui-même élève chéri du grand maître qui peignit la *Peste de Jaffa* et la *Bataille d'Aboukir*. A sa mort, la miniature de Gros fut vendue avec les diverses œuvres d'art qui décoraient l'atelier de De Bay, et elle fut acquise par M. Marcille, qui la possédera longues années, nous l'espérons, dans son trésor d'art moderne. Le texte

le plus précieux qui convint ici eût été certainement le passage des souvenirs d'Isabey où il aurait parlé des rapports d'amitié qui l'ont uni à Gros ; et madame Max. Wey, fille pieuse et charmante de l'auteur de la *Revue du premier consul* et du *Bonaparte à la Malmaison*, a bien voulu les rechercher pour nous en feuilletant le manuscrit de son père. Par malheur, il ne s'y trouve point trace de la présente miniature, voire rien de bien particulier sur les relations amicales de Gros et d'Isabey. J'ai grand' peur même que le peintre de fêtes ne se soit plus appliqué, dans ses Mémoires, à décrire les hommes politiques que les artistes. En quoi il aurait eu tort, car ces deux espèces n'ont jamais de naturel l'une pour l'autre. Le peintre ne peut d'ordinaire se défendre de poser devant l'homme du monde; l'homme du monde, à son tour, surtout l'homme politique, pose pour le peintre, tandis que nul artiste n'était de taille à duper l'œil d'Isabey.

Nous n'avons pas été plus heureux en parcourant nous-mêmes le livre plein de détails puisés aux sources les plus intimes de la mémoire de Gros, j'entends le livre de M. J. B. Delestre : *Gros et ses ouvrages* (Paris, J. Labitte, 1845, in-8°). — Il en résulte seulement pour nous que la miniature de Gros par Isabey ne saurait guère remonter à 93, époque où Gros quitta Paris pour aller en Italie, d'où il ne revint qu'en l'an IX (1801). Gros avait trente ans alors, étant né à Paris en 1771; il était, comme Isabey, favorisé par Joséphine; il avait, comme Isabey à la Malmaison, dessiné et peint à Milan le vainqueur d'Italie; il allait peindre la *Sapho*, puis les *Révoltés du Caire*, et le *Combat de Nazareth*, qui préludait à la *Peste de Jaffa*, exposée seulement en l'an XIII. Mais ce qui devait avoir rapproché intimement Gros et Isabey, c'est que le premier était pour Isabey un confrère en miniatures, un rival de la plus haute adresse, fils lui-même de miniaturiste habile. On peut même dire que jusqu'au jour où il entra à Rome (an V), Gros, d'après son biographe Delestre, « excepté peu de portraits de grandeur naturelle, et des tableaux de petite dimension, n'avait produit que des miniatures à l'huile, qui lui avaient acquis une juste réputation. » Son père avait peint de même, pour vivre dans ces temps malheureux, « les portraits de plusieurs membres de la Convention; il recevait six francs par tête de l'entrepreneur de cette collection; il fit entre autres Robespierre jeune en une heure de séance. » — Isabey, lui aussi, avait gagné son pain à ce maigre travail, pour les éditeurs de portraits des constituants et des conventionnels.

CH. LE CARPENTIER ET EUST. HYAC. LANGLOIS.

Si nous réunissons ces deux noms, ce n'est pas que les deux hommes aient eu entre eux grands rapports de talents, ni d'âge, ni d'humeur, mais à eux deux, l'on peut dire à eux seuls, ils ont, durant un quart de siècle et dans une époque difficile, représenté noblement l'art dans une ville jadis fière de ses nombreux artistes. Pauvre Rouen! vingt ans après la mort de Descamps, elle semblait avoir oublié que, dans les pays les plus âpres au commerce, les métiers ne sont rien si l'art ne les guide, et elle poussait le mépris de ses dessinateurs jusqu'à l'abandon de la grande école dont l'avait dotée ce professeur habile.

Et ils n'ont pas seulement, ces fils courageux de ma bien-aimée province, entretenu le culte sacré dans une ville qui ne dédaignait au monde que cette profession-là, une ville où, disais-je, le dessin, qui donne leur seule valeur aux tissus, aurait dû être tout et où il n'était rien; — ils n'ont pas seulement arraché à la rage brutale des destructeurs mille et mille chefs-d'œuvre de toute sorte, qui font encore de leur patrie adoptive l'une des cités de l'Europe dont le pèlerinage est saint pour toute âme bien née d'artiste ou d'archéologue, — ils ont été des historiens de l'art : de là, je le confesse, pour eux mon grand faible.

Toi, Le Carpentier, tu as raconté de ton mieux, dans ta *Galerie des Peintres célèbres* et dans ton *Essai sur le Paysage*, la vie des grands génies du passé et celle de tes charmants maîtres et contemporains, les Doyen, les Fragonard, les Huet, les Houel, les Loutherbourg, que les modes du goût faisaient dédaigner injustement au temps de la vieillesse.

Toi, Langlois, tu fus l'initiateur et l'apôtre intrépide de l'archéologie : tu as valu à la Normandie cette gloire d'avoir révélé à la France les monuments et les arts d'une série de siècles, dont l'autre Normand, l'abbé de la Rue, lui révélait les trésors de poésie et l'adorable grâce littéraire.

Je voudrais, à la fin de ce volume, publié par deux Normands, vous refaire un peu la part qui vous est due dans la gratitude contemporaine, et n'en vois meilleur moyen que de rappeler ce qui a été dit sur vous.

Ce pauvre Le Carpentier, qui avait écrit en sa vie tant de biographies d'artistes, n'eut pas, le lendemain de son dernier jour, si bonne chance que Langlois; un ami, qui n'avait pas, bien s'en faut, l'extraordinaire talent de M. Ch. Richard, mais qui avait, on le comprend au ton de sa parole, un très-juste sentiment du passé si méritant de ce vieux peintre, mort en septembre 1822, inséra dans le *Précis analytique des travaux de l'Académie royale des sciences, belles-lettres et arts de Rouen, pendant l'année 1823*, une « notice nécrologique, » restée malheureusement inconnue à l'auteur de l'article qui concerne Le Carpentier dans la *Biographie universelle* de Michaud. M. Marquis aurait appris à cet auteur que les prénoms du professeur, à l'école de dessin et de peinture de la ville de Rouen, étaient Charles-Jacques-François, et qu'il n'était pas né à Rouen, mais à Pont-Audemer; — ainsi les deux professeurs qui à distance ont fait, par leurs écrits historiques, le plus d'honneur à l'école de Rouen, n'étaient point,

quoique bons Normands, des enfants de la capitale normande, l'un du Pont-de-l'Arche, l'autre de Pont-Audemer; et l'on peut ajouter à cette remarque que les plus notables conservateurs qui aient eu tour à tour, dans Rouen, jusqu'à l'installation de Court, la garde des précieuses collections d'art, créées, à travers les décombres révolutionnaires, par les deux professeurs dont nous parlons, n'étaient pas des Rouennais, pas même des Normands : Garneray, H. Bellangé, A. Pottier;—j'aurais dû commencer par faire observer que le fondateur de l'école de dessin de Rouen, Descamps, était un Flamand.

La *Notice* que l'honnête M. Marquis avait composée pour la Société savante de Rouen aurait tant de chances de demeurer à jamais inutile et dans l'oubli, au fond de son recueil académique, imprimé chez Périaux en 1824, que je crois bon pour les curieux d'art de la rééditer ici :

« Né à Pont-Audemer, mais amené à Rouen par ses parents dès l'âge de trois ans, M. Le Carpentier regarda toujours cette dernière ville comme sa véritable patrie.

Après avoir parcouru avec distinction, au collége des Jésuites, le cercle ordinaire des humanités, son père, pharmacien, le destinait à la médecine. Un goût invincible pour le dessin, qui se manifesta dès son enfance, changea sa destination. Ce fut à l'école publique de Rouen, par les leçons d'un artiste estimé, M. Descamps père, pour lequel il conserva toute sa vie une sincère vénération, que ses dispositions naturelles pour la peinture commencèrent à se développer. Plusieurs années, laborieusement employées à Paris dans l'atelier de Doyen, achevèrent son éducation pittoresque. Rappelé à Rouen par quelques travaux considérables qui lui furent confiés, il n'a plus depuis quitté cette ville.

Le passage de Louis XVI à Rouen, en 1786, l'un des derniers beaux jours du plus vertueux, du plus infortuné des rois, offrit à M. Le Carpentier une occasion favorable de se faire connaître. Chargé, conjointement avec M. Gueroult, architecte, des décorations de cette fête et particulièrement des dessins de l'arc de triomphe élevé en cette circonstance, il fit preuve d'une fécondité d'idées, d'une facilité d'exécution, qui lui méritèrent les félicitations de l'autorité qui l'avait employé.

Nommé, en 1791, professeur à l'école publique de dessin de Rouen, supprimée quelques années après, appelé à remplir la même place à l'école centrale du département, lors de sa formation, cette dernière étant de même supprimée en 1804, M. Le Carpentier fut réintégré dans ses fonctions à l'école de la ville, alors rétablie sous le titre d'*Académie de dessin et de peinture*. La mort seule est venue l'interrompre dans cette fonction, dont il s'est acquitté, pendant une si longue suite d'années, avec une exactitude, un zèle que son grand âge n'avait ralentis en rien.

Au milieu de la tourmente révolutionnaire, lors de la suppression des églises et des monastères, M. Le Carpentier reçut la mission délicate de parcourir le département pour recueillir, dans tous les établissements de ce genre, les morceaux de peinture qui méritaient d'être conservés. Son amour ardent pour les arts fut la mesure du dévouement avec lequel il s'acquitta de cette tâche, qui lui fit courir plus d'un danger. La satisfaction d'avoir dérobé au vandalisme un nombre considérable d'ouvrages précieux, à la conservation desquels il veilla pendant dix-sept ans, fut la plus douce récompense de ses soins, et ce souvenir un de ceux qui contribuaient encore au charme de sa vieillesse.

De ces tableaux, rassemblés successivement, mais pour les artistes et les amateurs seulement, dans les églises de Saint-Ouen et du collége, il proposa, dès l'an 1795, de former un musée public; mais cet établissement, dont il avait conçu l'idée et recueilli avec tant de peine les matériaux, ne put être fondé qu'en 1807.

Membre de la Société d'émulation depuis sa fondation, diverses autres compagnies savantes, telles que l'Académie de Rouen, celle de Caen, l'Athénée des arts et la Société philotechnique de Paris, s'applaudissaient de le compter également parmi leurs associés. Le titre de correspondant de l'Académie des arts de l'Institut royal, qu'il obtint en 1822, fut pour lui une dernière jouissance vivement sentie.

M. Le Carpentier s'est exercé dans presque tous les genres de peinture. Plusieurs tableaux, placés dans la salle du conseil de l'hospice général de Rouen, représentant les Œuvres de la Charité et la parabole du Samaritain, donnent une idée favorable de ce qu'il pouvait faire dans le genre historique, s'il eût continué de s'y livrer. Il a peint plusieurs plafonds et un grand nombre de portraits d'une vérité remarquable; mais le paysage est le genre qu'il affectionna toujours particulièrement et dans lequel il s'est montré le plus avantageusement. Laborieux et doué d'une grande facilité d'exécution, le nombre des tableaux de ce genre qu'il a peints est très-considérable.

La plupart des paysages de M. Le Carpentier rappellent les rives de la Seine et les fertiles prairies au milieu desquelles elle se promène majestueusement. Des animaux, et surtout des vaches d'un dessin exact, et peints d'une touche spirituelle, peuplent et vivifient ces campagnes. Souvent aussi c'est sur les côtes de la Normandie, au bord d'une mer calme ou agitée, que le peintre nous transporte. Une vérité naïve fait le caractère de ces tableaux, dont la composition est ordinairement simple et tranquille.

On voit qu'il n'a jamais travaillé sans consulter la nature et qu'il savait l'observer. Elle se montre, dans la couleur comme dans le sujet, sans aucun mélange de manière. Les ciels sont légers et transparents; la saison, l'heure du jour, les effets de brouillard ou de pluie sont souvent rendus avec une justesse remarquable et avec une heureuse facilité. Plusieurs de ces tableaux ont été vus avec plaisir aux expositions publiques.

Les études et les dessins d'après nature qu'a laissés M. Le Carpentier sont presque sans nombre. Il n'est presque aucun site, aucun monument pittoresque de la partie de la Normandie que nous habitons qui ne se trouve dans ses portefeuilles. Il a gravé à l'eau forte et lithographié plusieurs morceaux. Parmi ses gravures, une *Adoration des mages*, d'après Doyen, son maître, auquel il la dédia et un portrait de Fragonard, exécuté d'une pointe facile et spirituelle, dans une manière qui rappelle celle de Rembrandt et du Benedette, méritent l'attention des amateurs.

Écrire sur son art était pour lui le délassement de la pratique. Un grand nombre de notices sur différents peintres et autres artistes, un éloge de Poussin, un discours sur les causes de la chute et de la renaissance des arts, un autre sur les trois siècles de la peinture en France, ont été entendus avec intérêt dans plusieurs de nos séances publiques.

L'*Essai sur le Paysage*, publié par M. Le Carpentier en 1805, prouve, ainsi que ses tableaux, avec quel soin il avait observé la nature dans les effets si variés qu'elle offre partout à nos yeux.

Son *Itinéraire de Rouen*, imprimé deux fois, offre aux étrangers qui parcourent cette ville et ses environs des notions précises, des faits curieux sur les objets dignes d'attention qui s'y trouvent en grand nombre.

Dans la *Galerie des Peintres célèbres*, le plus considérable de ses ouvrages littéraires, notre confrère montre une grande connaissance de l'histoire de l'art et un goût sûr pour apprécier et caractériser le talent des artistes de toutes les écoles qu'il passe en revue.

Les talents et les qualités sociales de M. Le Carpentier lui avaient mérité depuis longtemps une juste considération parmi ses concitoyens. Un caractère aimant et doux, une rare égalité d'humeur, lui valurent l'avantage plus précieux encore d'être constamment chéri de tout ce qui l'entourait. On ne pouvait le voir souvent sans s'attacher sincèrement à lui. A la vivacité d'imagination d'un artiste il joignait une aimable candeur, qui attirait la confiance et l'affection. Il était père au milieu de ses élèves comme au sein de sa famille.

En traçant la vie de l'homme de bien, on n'a pas toujours la satisfaction d'y voir un bonheur tranquille et durable être le prix de ses vertus. J'éprouve du moins ce sentiment consolant en payant un dernier tribu à la mémoire de l'excellent ami qui manquera longtemps à mon cœur.

Deux fois marié, deux fois M. Le Carpentier a trouvé dans ce lien toute la félicité qu'il peut promettre. Paisiblement, et sans cesse occupé de l'art qui faisait ses délices, ses jours ont coulé doucement comme une eau limpide sur un sable uni. Parmi les chances si multipliées d'une longue vie, aucun choc violent n'a troublé la sienne. Environné d'objets dignes de son amour, qui le chérissaient de même, il s'est éteint sans efforts entre leurs bras, au milieu de toutes les consolations qui peuvent rendre ces derniers moments moins pénibles.

Les approches de sa fin, en affaiblissant tous ses organes, n'avaient pu éteindre son amour pour les objets d'art. Presque expirant, il sentit vivement la perte faite par la ville de Rouen, de son plus bel ornement, par l'incendie de la cathédrale. A ces regrets pour le superbe monument que les flammes consumaient vint aussitôt se mêler l'idée du beau tableau de Philippe de Champaigne, qui décore la chapelle de la Vierge, l'un des plus précieux qu'il eût autrefois dérobé à la destruction. Il donna, malgré sa faiblesse extrême, tous les signes d'une vive satisfaction en apprenant que ce chef-d'œuvre, pour lequel il avait une affection particulière, était encore une fois sauvé.

S'il est une réflexion qui puisse adoucir la juste douleur de la famille qui a clos ses yeux après lui avoir prodigué ses soins les plus tendres, des amis, des confrères qui le regrettent, c'est que pour lui la vie fut vraiment de la nature, un bien dont il a joui aussi longtemps qu'il est permis à l'homme de l'espérer. Pur et doux, comme l'était son âme, le souvenir qu'il laisse après lui n'est mêlé d'aucune amertume, et tous ceux qui l'ont connu se plairont à le rappeler souvent. »

C'est dans les *Notes historiques sur le Musée de peinture de la ville de Rouen, par M. Ch. de Beaurepaire* (Rouen, 1854) qu'il faut voir Le Carpentier livré à cette grande œuvre du salut des œuvres d'art de sa province, rôle qui convenait si bien à l'artiste vraiment érudit et patriote qu'il était.

« Dès le mois de juillet et le mois d'août 1791, MM. Lemonnier et Le Carpentier s'étaient livrés à l'examen et au triage des tableaux qui provenaient des établissements religieux supprimés dans l'étendue du district de Rouen et se trouvaient accumulés avec les livres et les archives dans le couvent des Jacobins. M. Lemonnier, peintre de l'Académie royale et membre de la commission des monuments, était venu dans le pays qui l'avait vu naître et où se trouvaient ses principales œuvres, pour éclairer

et seconder les administrateurs du département. Ce fut sur ses instances qu'on adjoignit M. Le Carpentier au travail du dépôt. Celui-ci s'était établi à Rouen, après quelques années d'absence, pour faire les dessins de l'*Histoire pittoresque de France*, emploi que la Révolution était venue tout à coup arrêter. Ces deux artistes, accompagnés de M. Goube, administrateur du district de Rouen, et de Dom Gourdin, ancien religieux de Saint-Ouen, furent introduits, le 18 août 1791, auprès du Directoire du département, et appelèrent l'attention de ses membres sur les monuments de l'art et de la littérature. M. Lemonnier présenta un mémoire tendant à ce qu'il fût très-incessamment désigné un local pour le muséum ou bibliothèque publique, et que, ce choix une fois déterminé, on profitât du reste de la saison pour faire partir deux commissaires à l'effet de recueillir, dans le département, les livres choisis des bibliothèques, devenues domaines nationaux, les tableaux, sculptures, vitraux, inscriptions, vases et médailles, etc. Dom Gourdin et Le Carpentier furent autorisés, par arrêtés des 5 et 13 septembre 1791, à parcourir les églises collégiales et maisons supprimées, dans toute l'étendue de la Seine-Inférieure, pour y procéder à l'inventaire raisonné des bibliothèques, tableaux et monuments d'art. Ils parcoururent Blainville, Argueil, Beaubec, Forges, Neufchâtel, Gournai, Bellozanne, Aumale, Saint-Martin-d'Auchi, le Tréport, Eu, Dieppe, Veules, Saint-Valéry-en-Caux, Valmont, Montivilliers, le Havre, Ingouville, Graville, le Valasse, Onville, Caudebec et Saint-Wandrille. Ils trouvèrent à Saint-Martin-d'Auchi deux tableaux de Restout, *l'Annonciation* et *Saint Martin partageant son manteau*; à l'abbaye du Tréport, trois tableaux; le premier, de l'un des Vanloo, représentant la Fondation de l'abbaye, par Robert, comte d'Eu; les deux autres représentant la Chananéenne et la Samaritaine, d'après Boullongne et Ph. de Champaigne; au couvent des Capucins du Havre, un bon tableau de contretable, *l'Adoration des bergers*, de Sacquespée; aux Feuillants d'Ouville, plusieurs tableaux d'un mérite remarquable, dont quelques-uns figurent encore aujourd'hui au musée; aux Capucins de Caudebec, *Notre-Seigneur descendu de la Croix*, peint par Sacquespée; à Saint-Wandrille, *la Multiplication des pains, Saint Benoît, entouré de ses religieux, recevant le Viatique; l'Aumône faite par la Vierge encore enfant*, de Daniel Hallé; *Saint Benoît mourant entouré de ses religieux*, de Sacquespée; *la Trinité*, de Letellier, et une belle collection de médailles de bronze. A l'abbaye du Valasse ils n'avaient trouvé qu'un petit nombre de tableaux : le reste, ainsi qu'une partie notable de la bibliothèque, avait déjà été vendu par le commissaire du district, malgré les réclamations de la municipalité. Le district de Gournai n'avait rien produit; tout avait été vendu ou pillé. — L'enlèvement des livres et des œuvres d'art se fit presque partout sans obstacle. — A la suite de cette tournée, M. Lecarpentier reçut une commission spéciale pour le déplacement de la *Mort de saint François*, de Jouvenet; et peu de temps après, le 26 janvier 1792, il fut chargé de la visite de tous les établissements religieux supprimés de la ville de Rouen et du transport des objets d'art qui s'y rencontreraient au couvent des Jacobins. Ce nouveau versement, qui porta à 728 le nombre des tableaux, ne fit qu'augmenter le pêle-mêle qui existait déjà. Le travail de triage et de classement fut entrepris par MM. Lemonnier et Le Carpentier, et bientôt ils furent en mesure de présenter au directoire du département un état des tableaux rassemblés au dépôt. Il en résultait que, sur le nombre, 141 étaient des originaux faits pour honorer l'école française, et méritaient d'être recueillis dans le musée que le département se proposait de former, que 97 étaient de bonnes copies ou des originaux d'un mérite inférieur, propres à décorer les églises; que 490 étaient inutiles ou d'une composition si médiocre qu'ils devaient être vendus ou distribués aux églises de campagne... — Lorsque le décret du 16 août 1792 eut ordonné l'aliénation de toutes les maisons occupées par les religieux et religieuses, de nouvelles visites durent avoir lieu. Jusqu'alors, en effet, on ne s'était occupé que des couvents d'hommes. Le sieur Bellot (peintre de Paris et qui avait déjà restauré quarante tableaux de grande dimension pour le dépôt de Saint-Ouen) fut nommé, par arrêté du département (16 août 1792), commissaire, aux fins de se transporter dans les maisons religieuses du département et d'en enlever avec soin tous les monuments relatifs aux arts et aux sciences, pour le tout être déposé dans la salle des ci-devants Jacobins... Ce ne fut pas sans chagrin que M. Le Carpentier se vit préférer un étranger qu'il ne considérait que comme son *broyeur de couleurs*; il se plaignit avec amertume d'être dépouillé d'une opération dont il se disait le premier auteur, et cette disgrâce, qu'il attribuait à M. Lemonnier, mit la mésintelligence entre ce peintre et lui. Il ne paraît pas, du reste, que le sieur Bellot soit demeuré longtemps à Rouen; M. Le Carpentier continua à y résider, fut nommé professeur de l'École de dessin, et demeura chargé de toutes les opérations relatives à la recherche, conservation et restauration des tableaux provenant des églises supprimées et déposés aux Jacobins. Si M. Lemonnier lui reprochait avec quelque raison de manquer d'activité, il possédait, en revanche, à un degré remarquable, quelque chose de ce goût archéologique propre à notre époque, et il est incontestable qu'il a rendu de grands services à ce département... Plusieurs mois s'écoulèrent sans que le Directoire songeât à déterminer l'emplacement du musée. M. Le Carpentier se plaignit de ces retards, et insista de nouveau sur les dangers auxquels les tableaux étaient exposés, non-seulement aux Jacobins, mais encore dans l'église Saint-Ouen, où plusieurs, placés contre les vitraux, étaient, disait-il, exposés à l'intempérie des saisons et menacés d'une ruine prochaine. Touché de ces observations, le Directoire du département désigne enfin, le 31 juillet 1793, l'hôtel Saint-Ouen pour le placement de la bibliothèque et du musée. Les gendarmes furent tenus d'évacuer les salles du rez-de-chaussée, et les livres et

les tableaux y furent transportés... A la suite de cette opération, M. Lecarpentier fut chargé de différentes commissions par l'agent national du district. Il visita, du 8 brumaire 1793 (29 octobre) jusqu'à nivôse an III (décembre-janvier 1794), quelques établissements nouvellement fermés dans la commune de Rouen : la juridiction consulaire, le séminaire des vieux prêtres, la cathédrale (où, aidé de M. Jadoulle, sculpteur, il enlève les tombeaux, les statues et les bas-reliefs), le séminaire Saint-Nicaise, l'église Saint-Vincent, la salle du tribunal du district, les églises Saint-Romain, Saint-Jean, Saint-Nicaise, Saint-Godard, la Madeleine, Saint-Paul, Saint-Ouen, l'abbaye de Jumièges (encore occupée par des soldats), la chapelle Saint-Maur, l'hôpital Saint-François et le couvent de Gravelines... M. Le Carpentier montre dans l'accomplissement de sa mission une vigilance digne d'éloges (1); mais la bonne volonté de cet artiste ne pouvait prévenir toutes les dévastations. « Je vois avec douleur, écrivait-il à l'agent national du district, qu'un zèle mal entendu et une barbarie ignorante détruisent et nous enlèvent chaque jour des monuments précieux. « S'il en était ainsi à Rouen, qu'était-ce dans les autres districts ? »

Enfin, quand, après l'an VIII, un quatrième déménagement est devenu nécessaire pour les tableaux et les statues du futur musée de Rouen, et quand de l'ancienne église des Jésuites, où ils ont été installés un moment, il faut les retransporter dans les salles du deuxième étage de l'hôtel Saint-Ouen, devenu l'hôtel de ville, et où ils doivent se fixer désormais, c'est encore Le Carpentier, désigné comme conservateur des objets d'art, qui est de nouveau chargé de ce déménagement définitif. Mais le vaillant sauveur de tant de merveilles que l'abandon, pendant les quelques années de pillerie et de vandalisme révolutionnaires, condamnait à une perte certaine, n'aura point travaillé pour lui-même ; car, dès que la ville de Rouen a conquis à son profit les collections d'art et de science, jusques-là départementales, c'est M. Descamps, fils du célèbre fondateur de l'école de dessin de Rouen, qui est nommé conservateur du musée de Rouen, le 12 juin 1806. *Sic vos non vobis*. Le très-intéressant travail de M. de Beaurepaire n'oblige pas moins la ville de Rouen et tous les amis de l'art à une reconnaissance profonde envers celui qui a conservé à notre admiration, non-seulement les excellents ouvrages de Ph. de Champaigne, de Lahyre, de Bourdon, de Lafosse, de Vouet, de Detroy, d'H. Robert, etc., mais les chefs d'œuvre avec les noms des maîtres de l'école normande : Letellier, Saint-Igny, Daniel Hallé, Sacquespée, Leger, R. Dudot, Jouvenet, Restout, Deshays, Bréard, Constel, J. Mauviel et Lemonnier.

Le Carpentier et Langlois remplissent quasi seuls le long intervalle qui sépare Descamps, le fondateur de l'école de dessin de Rouen, de son directeur actuel, M. Gustave Morin : à Descamps succède, presque sans interruption, Le Carpentier ; à Le Carpentier en 1822, succède le très-estimable mais un peu effacé M. de Chaumont, honnête élève de David; et à M. Chaumont, en 1828, notre pauvre Langlois, dont l'excellent professeur, M. Morin, recueillit l'héritage en 1837.

Eustache-Hyacinthe Langlois, né en 1777, au Pont-de-l'Arche, qu'il quitta en 1793, pour venir étudier à Paris, rentra en 1806, dans la petite ville natale, dont selon la mode patriotique des anciens maîtres, il ajouta bien longtemps le nom au sien, et où sa mémoire survivra bien des siècles, grâce au monument qui vient de lui être élevé. Il n'abandonna son Pont-de-l'Arche qu'en 1816, chassé par la misère, qu'il espérait, hélas! mieux cacher dans les détours humides des vieilles rues de Rouen. Rouen le garda jusqu'à sa mort, en 1837, et tant que Rouen vivra, tant qu'il y demeurera un pignon sculpté, un tombeau, une miniature, une verrière, une fontaine, et pierre sur pierre dans la moindre de ses vingt églises, là aussi on se souviendra de Langlois.

Il est vrai qu'il a été bien payé — après sa mort — des trésors de science et d'ardeur qu'il avait répandus, vivant, dans les esprits de sa province, de ses élèves et de ses amis. Il a inspiré à M. Ch. Richard la plus éloquente, la plus vivante, la plus navrante biographie, dont pourra jamais s'enorgueillir la mémoire d'un artiste. J'essayerai moi-même quelque jour de revenir sur cette singulière et mâle figure, non pas au point de vue de l'homme, Dieu m'en garde! (M. Richard en a coulé un bronze impérissable et qui doit rester unique), mais sur l'ordre et le caractère de son œuvre, qui est encore à classer parmi ceux de telle ou telle légion des artistes, surtout en tenant compte de l'époque où il se produisit. Aussi n'en veux-je rien dire ici, sinon qu'il fut le grand boute-en-train, le grand popularisateur en Normandie de l'archéologie du moyen âge ; que ses eaux-fortes et ses dessins parlant aux yeux de tous, des gens de goût et de la foule, ont plus fait que les plus doctes mémoires des sociétés savantes pour le respect et le salut des monuments de sa province, salut qu'il prêchait d'ailleurs par ses démarches infatigables et de si hauts cris d'alarme que nul

(1) « L'inventaire de M. Le Carpentier, qui nous fait connaître le fonds des œuvres d'art, déposées par lui au musée de Rouen, et provenant de ses recherches dans les monuments religieux de la Seine-Inférieure, comprend quatre cahiers ; le premier fut présenté aux administrateurs du district de Rouen, le 17 prairial an III de la République. La commission temporaire des arts, adjointe au comité d'instruction publique, à laquelle ils le transmirent, s'en montra satisfaite, et dans la séance du 25 pluviôse an III, elle demanda qu'il fût fait mention au procès-verbal de la clarté du catalogue et de l'intelligence du commissaire artiste. Peu de temps après, M. Le Carpentier fut en mesure de présenter les trois autres cahiers ; ils sont beaucoup moins soignés que le premier ; les provenances n'y sont plus aussi souvent déterminées, et parfois le même tableau y est désigné sous trois numéros différents. Quoi qu'il en soit, ce catalogue, supérieur à tout ce qui a été fait depuis, est un document intéressant, puisqu'il nous permet de dresser la statistique des tableaux existants, avant 1789, dans les communautés religieuses du district de Rouen, soit par rapport aux auteurs, soit par rapport aux lieux d'où ils proviennent... »

n'y pouvait rester sourd,—et que dans ses écrits, tout décousus et capricieux qu'ils soient, il court un souffle de passion pour l'art, de piété pour le passé, qui les met à cent piques au-dessus de dissertations mieux renseignées et plus réglées, et vous entraîne, par amitié pour l'homme, dans les régions confuses où fouille le chercheur vagabond, j'allais dire le poëte.

La grande puissance de Langlois, c'est l'imagination : il l'a eue folle, sombre, déréglée, audacieuse, frondeuse, goguenarde, macabre. Par malheur, l'éducation de dessinateur, qu'il est allé chercher dans l'atelier de David, contrarie et violente cette imagination, et la resserre dans des contours arides, secs, précis, — le trait, le trait, le trait, dont se servent d'ailleurs, même de son temps, d'autres imaginatifs plus calmes, les Flaxmann et les Retsch.

J'ai vu des paysages du commencement de Langlois; ils étaient à la plume et lavés de bistre, et tenaient du genre de Desfriches, le joli amateur du siècle passé. Mais bientôt, dès que Langlois dessine des monuments dans leurs menus détails d'architecture, alors, par la nécessité même de ce qu'il a à représenter, il se sert de ce qu'il a acquis, et de ce que ses yeux possèdent, par nature de netteté et de finesse; il se retourne naturellement vers la manière des dessinateurs français d'architecture, les Israël, les Perelle, les Leclerc. — A le bien prendre, Langlois fut plutôt un curieux qu'un artiste : il eut beau, je le répète, étudier parmi les dix mille de David, et poser pour le Romulus, peindre quelques enseignes, quelques gouaches et quelques aquarelles, il resta toute sa vie et restera pour nous le dernier venu, et non le moins adroit des élèves de Callot et d'Israël Silvestre; tandis que le bonhomme Le Carpentier avait eu son moment dans sa jeunesse, alors qu'il gravait l'*Adoration des mages* de son maître Doyen, et le portrait de Fragonard, et qu'il peignait ces paysages à la mode de Casanova et de Louterbourg, que j'ai vus jadis chez le docteur Godefroy et dans d'autres maisons de Rouen : il avait eu alors, je ne dis pas le fond, mais l'épiderme d'un vrai peintre.

Quoique Langlois n'ait pas été le conservateur du musée d'antiquités de sa ville adoptive, il en a été comme le chien de garde, ayant vécu les vingt dernières années de sa vie dans le réduit sinistre qu'il s'était taillé en un coin de l'ancien couvent de la Visitation de Sainte-Marie, réduit qui fut témoin de ses misères légendaires, et où l'on accédait par la galerie, alors bien délabrée, où ce musée, plein de ses souvenirs et de ses reliques, se déroule aujourd'hui. C'est de là qu'il adressait à son élève Legrip, nouvellement échappé de son école vers Paris, et qui y a toujours gardé une profonde religion pour son maître, la curieuse lettre suivante :

« A Monsieur *Frédéric Legrip*, élève en peinture, rue de Seine Saint-Germain, 55, à Paris.

» Mille raisons de santé et d'affaires m'ont empêché, mon cher Legrip, de répondre plus tôt à la lettre dans laquelle tu m'as adressé quelques demandes sur les ustensiles dont se servaient les anciens miniaturistes, et je crains bien que la présente ne soit pour toi, comme on dit, *de la moutarde après dîner*: quoi qu'il en soit, je te la fais passer à tout risque. Il est fort difficile de rencontrer des exemples anciens offrant les objets dont tu me demandes la forme, et je ne (me) rappelle à cet égard qu'une très-ancienne et très-grossière miniature dans laquelle j'ai cru reconnaître une partie des choses qui se voient dans le croquis ci-derrière. Je crois, au surplus, que messieurs les anciens miniaturistes s'*outillaient* chacun de leur côté, comme il leur convenait le mieux, et qu'il y avait dans tout cela beaucoup de variantes.

» Tu sais que le temps presse pour l'exposition municipale de Rouen. Agis en conséquence, car la boutique ouvre le premier juillet.

» Outre que j'avais déjà vu ton père, nous nous sommes retrouvés chez David, qui s'est joint à moi pour l'engager à continuer à faire quelque chose, ce qu'il nous a promis de faire.

» Je te prie de faire mille compliments de ma part à mon bon camarade David.

» Tu ne m'oublieras pas non plus auprès des Rouennais.

» Tout à toi,

» E. H. LANGLOIS.

» Rouen, 16 juin 1837. »

Et à la troisième page de cette lettre, le croquis annoncé ci-dessus, croquis à la mine de plomb aquarellé avec grand soin, et où sont étalés côte à côte les ustensiles divers des miniaturistes anciens. Un chiffre renvoie chaque objet du dessin à l'énumération manuscrite qu'a tracée Langlois au-dessous de son croquis : « 1. Vase pour laver les pinceaux. — 2. Eau gommée. — 3. Palette d'ivoire. — 4. Petits pots en cuivre émaillé ou en verre, la faïence étant alors peu ou point connue. — 5. Coquillages contenant de la couleur ainsi que les petits pots. »

Celui qui a fait le dessin, traduit par Legrip et reproduisant les traits du vieux Langlois, fut un élève de son école à Rouen. Il se nommait Victor Delamare; il était Rouennais, fils de peintre et né en 1811; l'an dernier il mourait à Vitré, en Bretagne. J'étonnerais, à coup sûr, bien des connaisseurs, même de ceux de sa ville, si je leur disais que la Normandie dans ce siècle a produit peu d'âmes d'artistes aussi élevées, peu de talents aussi profonds et aussi poétiques. J'en appelle à qui a feuilleté les vastes dessins au fusain qu'il crayonna le long des côtes de notre province, de Villerville au Mont-Saint-Michel, et dans les gorges de la Provence et dans les rues d'Arles l'antique. Traînant dans ces voyages, d'abord une inquiétude, puis une douleur mortelles, ce pauvre artiste, qui cacha toute sa vie ses œuvres et son talent, faisait grand et mélancolique. Je ne connais guère, dans notre temps, de paysagiste plus ému et plus émouvant; et — il ne m'en coûte point de l'avouer, car leur gloire n'est pas là, — les dessins innombrables que la Normandie inspira à Le Carpentier, comme à Langlois, sont d'un bien petit art à côté de ceux de V. Delamare.

Les livres et les recherches de ces deux hommes, Le Carpentier et Langlois, qui ont été des plus méritants et des plus vaillants, et aussi des plus reniés de la famille des artistes provinciaux, reportent ma pensée vers ces travaux de l'histoire de l'art national que quelques-uns de nous ont poursuivis, avec un certain semblant de faveur publique, pendant un quart de siècle, et dont la veine paraît aujourd'hui désormais épuisée; travaux pleins de douces surprises, de fouilles acharnées et d'inoffensives jouissances, auxquels nous nous plaisions à attacher une naïve importance pour la gloire de notre pays. Mais tout s'use vite dans cette chère France. En voilà assez, pour un temps, de l'histoire de l'art : au tour maintenant de l'histoire de la science. Et la peinture et la sculpture, qui ont si brillamment honoré notre époque, semblent elles-mêmes s'alanguir épuisées. Peut-être, après tout, ce que nous avions entrepris là venait-il en son temps, et toute minime qu'ait été la tâche, l'avenir lui devra-t-il quelque estime. C'est ainsi qu'aujourd'hui nous saluons d'un juste respect les travaux des Bellori, des Baldinucci, témoins et pieux historiens du dernier lustre des généreuses écoles italiennes. Les meilleurs des nôtres sont morts, MM. de la Borde, Renouvier, L. Lagrange, Robert-Dumesnil, avant d'avoir vu cette triste inattention du monde, si vivace hier encore, des curieux. — A ceux qui survivent de compléter sans découragement leur œuvre. Car, après tout, les exercices du goût resteront des plus délicats et des plus rares entre ceux de l'intelligence; et puisque la France devait jeter dans le monde le dernier éclat d'une grande école d'art, c'était à elle aussi de montrer souci, jusqu'au bout, de l'honneur de ses artistes.

<center>FIN.</center>

TABLE

DES PORTRAITS CONTENUS DANS CHAQUE LIVRAISON

Première livraison (août 1853)

LES ENFANTS DE SIMON VOUET	sur le frontispice	
FRANÇOIS QUESNEL	regardant la page	1
NICOLAS QUESNEL	—	2
SIMON VOUET	—	6
CLAUDE LORRAIN	—	10
JACQUES-ANDRÉ PORTAIL	—	15
FR. GÉRARD	—	23

Deuxième livraison (janvier 1855)

AMBROISE DUBOIS	—	27
CALOTINES ET CHARGES : OPPENORD, C. N. COCHIN, VAN CLÉVE, NIC. COUSTOU, BOUSSEAU, DUVIVIER, DE TROY, LAJOUE, LEMOYNE ET DE FAVANNE	—	33
JAC. PH. LE BAS ET SES ÉLÈVES, BACHELEY, N. LE MIRE, P. CHENU, ETC.	—	39
GUILLON LE THIERE	—	43

Troisième livraison (avril 1856)

JEAN FOUQUET	—	45
FRANÇOIS GENTIL	—	46
EUSTACHE LESUEUR	—	49
JAC. PH. LEBAS ET SES ÉLÈVES, ET. FICQUET, EISEN, HOREOLLY	—	51
J. B. S. CHARDIN	—	55
J. B. LEPRINCE	—	58

Quatrième livraison (septembre 1862)

MATHIEU BLÉVILLE	—	61
SIMON VOUET, CH. ERRARD ET CLAUDE MELLAN	—	62
LE FRÈRE JEAN-ANDRÉ	—	64
LA MARQUISE DE POMPADOUR	—	70

Cinquième livraison (novembre 1869)

ÉTIENNE ET PIERRE DU MONSTIER	—	77
BON BOULLONGNE, CAMPRA ET DANCHET	—	78
M. Q. DE LA TOUR	—	81
A. J. GROS	—	83
CH. LE CARPENTIER ET EUST. HYAC. LANGLOIS	—	85

3685 Paris. — Typ. Morris père et fils, 64, rue Amelot.

www.ingramcontent.com/pod-product-compliance
Lightning Source LLC
Chambersburg PA
CBHW071602220526
45469CB00003B/1095